VERS L'HARMONIE INTÉGRALE

L'ART DE DEMAIN

PAR

HENRY PROVENSAL

PARIS
LIBRAIRIE ACADÉMIQUE DIDIER
PERRIN ET Cie, LIBRAIRES-ÉDITEURS
35, QUAI DES GRANDS-AUGUSTINS, 35
1904
Tous droits réservés

L'ART DE DEMAIN

CHAPITRE I

THÈSE

Les grandes époques qui ont laissé au monde stupéfié la trace glorieuse de leur passage, en inscrivant au front du Temps et de l'Espace « le monument » condensation de leurs aspirations et ascèse de leurs pensées, laissent la nôtre sans réplique.

Au seuil du xx^e siècle, l'évolution des arts majeurs s'arrête. L'art primordial, le premier des arts plastiques, « l'architecture », depuis un siècle reste muette.

Elle qui croyait, en déifiant son empereur géant, ajouter une page immortelle au beau livre terrestre écrit par la main de l'homme, n'a fait que copier en ses images de pierres les grandeurs du passé.

Bien plus. Heureuse des conquêtes de son César, après avoir remué et violé le secret des

monuments enfouis sous la couche des siècles, elle s'est complu à analyser et à déchiffrer l'énigme apposée à ces pages splendides où les civilisations disparues avaient écrit le superbe élan de leur âme.

Au lieu d'abandonner à ses savants et à ses archéologues le butin de la victoire, elle s'est, par l'intermédiaire de ses artistes, approprié ce langage. De cet amas de documents et de cet entassement de pierres qui disaient la gloire des Césars et la majesté grandiose d'une Rome immortelle, elle a fait surgir les matériaux géants destinés à convaincre l'Europe, vaincue et réduite au silence, de la gloire de son empereur.

Or ces ensembles architectoniques rassemblés par la vanité somptuaire de plusieurs siècles, peuvent à coup sûr offrir à l'art des notations curieuses, tout en servant l'intérêt de l'histoire. Mais c'est tout.

L'artiste habile qui veut nous traîner à sa suite, en de vastes restaurations, le long de ce passé mort, n'éveille en nous qu'un désir tôt satisfait de nous élever au-dessus du monde et d'embrasser d'un seul coup d'œil le labeur de l'évolution. Une grande patience, une grande érudition et une grande habileté, sont les seules qualités que nous reconnaissons à ce travail.

L'époque actuelle a une autre conception de vie. La volonté du mieux sentir, la volonté du mieux

connaître, la volonté de s'exprimer en beauté et en harmonie, forcent l'artiste, à de nouvelles tâches, à de nouvelles compréhensions. Il lui faut accorder la vérité d'hier à celle de demain et créer de ce fait la chaîne invisible qui, unissant à son moi l'infini de l'univers, résout l'équation de l'absolu.

Aussi, cet art grandiose, le premier, celui qui résume tous les autres, l'architecture, reste-t-elle silencieuse parmi le conflit de pensées qui s'élancent à la conquête de la vérité!

Nous vivons sur le passé sans nous inquiéter du présent. L'avenir, tout pesant de hautes vérités scientifiques, nous laisse, nous autres artistes, insensibles au milieu de ce tressaillement d'âmes. Le grand malaise actuel provient de ce manque d'efforts et d'intellectualité, de cet appauvrissement du cerveau. Nous n'avons encore pu nous élever au-dessus du problème moyen des nécessités contingentes, pour affirmer l'orgueil et la fière puissance d'un art qui dressa au cours des siècles, les bornes splendides des civilisations, le long de la voie triomphale conduisant à plus de beauté, à plus de vérité.

L'art sublime des Indous, des Assyriens, des Égyptiens, plus près de nous, des Grecs et des Romains, nous est trop familier pour que nous osions réagir. Notre imagination y puise trop facilement des renseignements que notre propre pensée seule devrait fournir aux multiples problèmes sus-

cités sans cesse autour de nous, par la vie sociale.

Une réaction dite classique, semble même vouloir s'affranchir d'une des plus belles manifestations du génie humain, en laissant de côté, de parti pris, l'admirable école du moyen âge qui semble être au contraire la plus apte à nous fournir des documents, puisqu'elle représente l'époque plate-forme sur laquelle les différentes races envahissantes sont venues atténuer et fondre, en une unité harmonieuse, le développement exagéré du sentiment latin.

Cette réaction, dis-je, se prévalant de nos origines latines, supprime allègrement d'un trait de plume les cinq siècles d'art qui font encore aujourd'hui l'admiration de tout homme capable d'émotion.

Ne serait-ce pas là une erreur due, en partie, à la non-compréhension des mouvements ethniques qui traversent à chaque instant l'histoire, laissant au peuple préétabli la volonté d'un art subsidiaire, reflet de ses aspirations qui, s'ajoutant à la conception première et faisant souche avec elle, donne naissance à une harmonie nouvelle ?

C'est donc sous prétexte de tradition que cette école, dite classique, veut nous ramener de cinq siècles en arrière et reprendre la chaîne interrompue : C'est du moins la vérité proclamée par elle, pour remettre et rafistoler au niveau des conceptions présentes, les modèles à jamais périmés de

l'antiquité. Ce n'est certes pas sans un haut sentiment de respect et d'admiration pour toutes les œuvres splendides que les époques antérieures font défiler au cinématographe de l'histoire, que nous opposons notre façon de voir. Mais du moins est-ce une raison de plus pour nous, modernes, en affirmant ce pieux souvenir, de reconnaître la vérité telle qu'elle se présente à nous, et de tâcher d'en dégager l'aspect typique !

Tous, ne sommes-nous pas secoués d'une émotion poignante à la vue de l'admirable floraison de l'arbre grec et des joyaux les plus purs que l'Italie, pendant plus de quatre siècles, offre à notre contemplation ?

Ainsi nous ne rêvons pas lorsque nous voyons Phidias et Apelle, choisir leurs modèles parmi les plus belles et les plus pures jeunes filles des premières familles d'Athènes, et sous l'inspiration de leur virginale beauté, voir ces mêmes artistes circonscrire à l'aide du ciseau et du pinceau, la beauté impeccable des formes, pendant que le peuple ivre de joie à la vue de ces œuvres, célèbre par des réjouissances publiques et à l'égal d'une victoire, la gloire de leurs auteurs !

A une autre époque, ne voyons-nous pas la seigneurie de Florence, accompagnée de seigneurs étrangers, venir en toute solennité visiter les admirables portes du baptistère de Florence que Ghiberti avait coulées en bronze ? Ou encore ce même

peuple florentin, frappé des figures colossales de la *Madone entourée d'Anges,* venir contempler dans l'atelier de Cimabue, cette œuvre sortie enfin des langes de l'art byzantin et transporter à sons de trompes, toutes bannières déployées, et au milieu des cris de joie d'une foule immense, ce tableau merveilleux de l'atelier de l'artiste à Santa Maria Novella !

Tous ces faits disent assez l'admirable éducation artistique et le culte passionné de ces peuples pour la beauté; ils ne sont pas de nature à nous faire admirer le siècle de médiocrité bourgeoise auquel nous sommes parvenus.

La vérité est que : l'art obéit à des lois éternelles d'unité, de nombre et d'harmonie. Voilà la loi suprême. Mais jamais il ne se répète sous deux aspects identiques. Il y a, pour ainsi parler, deux vies parallèles, morale et physique, qui s'approprient les faits de l'évolution, les incorporent sous des lois, variables il est vrai, mais néanmoins nécessaires, et qui ne doivent obéir qu'à la spontanéité du génie créateur, placé en face de ces faits et les résolvant.

Nous n'essaierons donc pas d'ajuster à notre taille les hauts-de-chausses du moyen âge, le pourpoint de la renaissance pas plus que la toge romaine ou la chlamyde grecque. Nous chercherons, au contraire, l'habit moderne bien caractéristique et bien adapté aux différents usages auxquels nous devons le soumettre.

Nous trouverons aussi l'étoffe précieuse en même temps que jolie où se drapera notre corps, à l'abri des intempéries et des frimas. Nous combinerons ces étoffes en couleurs et en souplesses, et nous y enfermerons des formes harmonieuses. Et si parfois un coin de gorge vient épanouir aux caresses des lumières la joliesse de ses contours, dans un joli geste d'impudeur qui ne se connaît pas, eh bien! ne nous en affligeons pas outre mesure, et constatons au contraire l'heureuse introduction de l'élément latin, par quoi nous serons toujours le peuple le plus compréhensif des choses d'art et de goût.

De ce fait, notre esprit libéré saura trouver à l'habitat collectif ou particulier, des formes adéquates aux exigences de l'évolution.

Mais auparavant, que de préjugés à démolir! Que de mauvaises volontés à raffermir! Cette Bastille oppose une inertie effroyable à notre activité et à notre besoin d'expression. Assisterons-nous, à l'orée du siècle, au réveil de la bonne Déesse, ou bien nous faudra-t-il encore attendre longtemps son avènement? Nul ne peut le prévoir! Toutefois nous pouvons affirmer en toute confiance que l'instruction et l'éducation des masses, en leur apportant la libération de préjugés établis sciemment par les classes dirigeantes, élèveront insensiblement leur mentalité vers l'Harmonie, par une conception plus haute des idées du Beau, du Vrai et du Juste.

C'est à ce moment seulement que l'artiste suscitant par l'image son rêve individualiste, proclamera l'organe par quoi s'exprimera le Verbe.

Le grand mystère qui enveloppe l'humanité et que ne pourra jamais expliquer l'homme de science, dans l'unité glorieuse de ces deux termes « matière et esprit », a suscité de tout temps chez l'homme, le besoin de se mieux connaître en pensée, et d'adapter les arts par lesquels il exprime son moi pensant, aux exigences de vie nouvelles créées par le milieu, modifiant constamment les organes au gré des conditions changeantes.

Répétons-le encore : « l'art ne se reproduit pas deux fois sous un aspect identique ». Le sentiment individuel se révolte à l'aspect de la copie servile des inventions d'autrui.

C'est là une loi immuable de progrès. Aussi nous faut-il des hommes de pensée pour établir des lois et des hommes d'action qui se mettent à l'œuvre pour réaliser les aspirations formulées par ces rêveurs, utopistes en apparence, que sont les philosophes. L'intérêt de la vérité l'exige, et afin que le spéculatif soit dispensé du mouvement, les penseurs devront combiner leurs efforts et par leur union, opposer à la nature une résistance efficace.

En composant cette étude, en recherchant la vérité actuelle, en la comprenant dans son ambiance et la reportant dans son milieu véritable,

c'est-à-dire dans la vie réalisée harmonieusement et telle que la concevront les peuples des siècles à venir, j'ai voulu combler un vide.

La trinité des arts majeurs a besoin d'un soutien, d'un tuteur auquel elle puisse ramener ses facultés vagabondes, à l'accomplissement de l'unité essentielle et nécessaire.

Par un simple résumé des travaux antérieurs ou actuels, condensés en cette étude succincte, sorte de phare destiné à éclairer la route, son intérêt eût été par trop simplifié. Son but est plus large. Si parfois l'analyse a son utilité pour surprendre les secrets de la vie chez les infiniment petits, la synthèse propose un champ autrement vaste, encore inexploré, où il est permis de poser les jalons d'un art plus scientifique, destiné à unir dans ces deux termes « d'art et de science » l'unité glorieuse de la beauté de demain.

Après avoir étudié l'homme dans ses deux principes harmonieusement unis, « l'esprit et la matière »; après avoir analysé le processus de vie idéale se résolvant au point central de ces deux natures jusqu'ici séparées, l'intérêt de cette étude consistera donc à ramener en un faisceau unique ces forces harmoniques disséminées. Nous rechercherons ensuite et par la synthèse, à réunir et à souder en un anneau, les deux chaînons de l'unité, invariable chez l'homme, se combinant dans l'unité absolue, suivant cette progression infinie,

passant de l'unique au multiple et créant de ce fait, l'esthétique prévue de l'avenir en se rapprochant du terme unique auquel elle s'identifie : « Dieu ».

Rien ici-bas, n'est simple et immobile. Tout est multiple et mouvement.

Après avoir accompli le premier cycle symbolique simple avec les religions primitives, ensuite le deuxième cycle anthropomorphique avec les religions philosophiques, continué enfin par le troisième cycle symbolique spiritualiste, l'évolution ouvre une ère nouvelle. L'art remontant à sa source, qui est le principe unitaire, doit concilier ces deux termes éloignés en apparence et les résoudre en un tronçon unique. Un nouveau cycle va donc s'ouvrir, qui résumera tous ces efforts et imprimera aux arts majeurs une nouvelle direction, afin de transcrire et d'exprimer le mystère grandiose où se débat l'humanité.

Or, l'époque de transition que nous traversons, offre un terrain favorable à l'éclosion de pensées bellement neuves. Elles feront une base solide au monument colossal fin du nouveau cycle « le monument de la grande synthèse » qui résumera en une seule, toutes les belles morales des religions et des philosophies.

Maintenant revenons à l'architecture, point central, but vers lequel tendront tous nos efforts, et tâchons de lui donner l'étiage de sa véritable

grandeur en montrant ce que l'époque actuelle a fait de cet art splendide et la voie triomphale dans laquelle nous voulons lui tracer un chemin digne de sa somptuosité et de sa haute affirmation de beauté.

Tout d'abord, pourquoi dans les conceptions d'architecture monumentale moderne, nous écartons-nous toujours et de plus en plus de l'idée esthétique ?

C'est que : notre action est annulée par l'esprit d'analyse.

C'est que : notre travail consiste, à l'aide de documents analytiques, à corriger au bénéfice des besoins modernes, des modèles d'architecture d'une époque antérieure.

C'est que : notre âme a besoin, tout comme notre sang, se vivifiant au contact de l'air, d'un élément indispensable à l'activité cérébrale : « le Rêve ».

Non pas le rêve stérile des fumeurs de haschich, dont le cerveau suit la pente fatale et fantaisiste des divagations, mais bien le rêve, « ce dimanche de la pensée », continuateur de l'action par le mouvement perpétuel de la réflexion en puissance, qui fait insensiblement revenir dans le cerveau créateur, la spontanéité, qualité indispensable des œuvres de génie. Geoffroy Saint-Hilaire aimait à répéter aux savants qui avaient plus étudié par les livres que par eux-mêmes : « Il n'y a de vrais sa-

vants que les rêveurs ». Or, qui dit rêveur, dit la plupart du temps, observateur.

L'industrie est là cependant, nous harcelant sans cesse. Sans cesse elle nous propose de nouveaux produits, conquêtes de chaque jour entreprises sur la matière. Les portées n'existent plus. Les problèmes d'enjambement de l'espace sont résolus. Les conceptions métalliques sont des solutions où le calcul triomphant exprime la limite imposée à la matière, mais résout inélégamment l'unité des deux harmonies « art et calcul ».

L'initiative intelligente peut du moins, dans cette collaboration précieuse de l'industriel qui produit et de l'artiste qui suscite le modèle, apporter toute la technicité spécialisée à déterminer le cadre dans lequel doit se mouvoir le type créé.

De là progrès. La matière devenue docile, définitivement vaincue, fournit au constructeur l'élément parfait à l'expression de formes architecturales.

Toute idée exprimée par le graphique est matériellement résoluble. Les problèmes de la stabilité donnent à la matière, sous sa forme définitive, l'affirmation la plus exacte du rendement minimum d'efforts opposés au maximum de rendement en force et en beauté.

Ce problème de procédé et d'invention, que seul l'artiste doublé d'un technicien habile peut ré-

soudre, a besoin de la double affirmation, courbe et calcul. Résolution d'une harmonie par une autre harmonie.

Ce qui fait en définitive la beauté de l'architecture gothique, n'est pas autre chose que l'exécution tâtonnante et hardie de procédés tout nouveaux pour elle.

La courbe harmonieuse, directrice de l'effort de résistance à la poussée des voûtes, s'inscrit bellement aux joints des arcs boutants et contreforts, accolés aux flancs de la cathédrale.

Notre-Dame, cet admirable vaisseau, quille en l'air, soutenu par des centaines de bras de pierre, est la nef merveilleuse solidement ancrée à l'entrée de la cité... Un des plus purs joyaux du moyen âge est là...

Si l'architecture forme en cette étude le point convergent, c'est qu'elle est avant tout « l'art plastique primordial » au flanc duquel se groupent et s'épanouissent les arts collatéraux, la peinture et la sculpture. Ces derniers du moins, serviteurs conscients et intelligents, mettront au service de l'art architectural pris comme « dominante », leurs harmonies spéciales simples en les accordant aux harmonies figuratives abstraites destinées à faire surgir « l'idée », partie déterminante du caractère fonctionnel de l'édifice.

C'est donc moins un ouvrage dogmatique destiné à définir le parfait et à affirmer sa réalisation,

que la confession d'un artiste cherchant à analyser son moi pensant, le reportant dans la composition harmonieuse et la résolution unitaire des trois arts plastiques majeurs, pour arriver à faire éprouver à l'ensemble des hommes, l'universalité des sentiments émis par l'œuvre d'art. Et cela en toute indépendance, au-dessus des écoles et des règles préétablies.

En s'adressant aux intelligences capables d'émotion où la civilisation organisée n'a pas encore déposé le germe de choses admises à l'égal d'un dogme, cette étude cherchera au cours des siècles, le processus de la pensée humaine s'extériorisant en des monuments où sont enfermées les aspirations, les croyances, en un mot les « âmes des peuples », et montrera vers quel but de beauté nous tendons, en obéissant aux notions éternelles de vérité.

L'évolution actuelle a besoin d'un langage plus général que celui des époques précédentes. La philosophie, en ouvrant à l'infini ses méthodes d'investigation sur tout ce qui n'est pas à proprement parler « propriétés de la matière ». La science, en maîtrisant et adaptant les forces éparses de la nature ; en substituant à l'homme, des machines qui lui permettront dans l'avenir de réaliser une économie de temps passé actuellement à un travail manuel intensif, lui accordera de ce fait des activités nouvelles, des loisirs plus

grands, et partant plus de bien-être. Amené à ce degré d'évolution économique vers quoi nous tendons, l'homme ne sachant comment remplir le vide de loisirs ainsi concédés, cherchera à traduire, sous de nombreuses formes intelligentes, son besoin d'activité et son désir du mieux. L'art qui est une des plus hautes manifestations de ces formes intelligentes sera précisément et forcément son occupation préférée. En même temps son cerveau deviendra plus conscient des faits qu'actuellement il enregistre sans discernement.

Grâce à la science, il augmentera sa puissance intellectuelle, par suite de la connaissance plus étendue des phénomènes et de leurs effets! Grâce à l'art, il éveillera en lui la sensation, la fortifiera jusqu'au sentiment et enfin l'exhaussera jusqu'à « l'idée »!

C'est alors que le peuple, ou plutôt les peuples, tendant tous par leur sommation vers le général et l'universel, demanderont à l'art architectural l'expression tangible de leurs multiples aspirations.

Mais pour exprimer des pensées nouvelles, ou plus exactement de nouvelles formes de pensées, il faut un nouveau langage, car nous admettrons bien, malgré le glorieux héritage d'artistes tels que le Vinci, Michel-Ange, Rubens, Rembrandt, Van Dyck, etc..., qui ont magnifié en des gestes immortels la splendeur des attitudes humaines,

que le cycle des arts plastiques subsidiaires n'a pas encore fermé sur ces géants, sa courbe éternelle.

L'évolution est là, sollicitant tous les penseurs, tous les artistes. « Ne sommes-nous pas, dit Spencer dans sa *Morale évolutionniste*, très familiarisés aujourd'hui à l'idée d'une évolution de structure, à travers les types ascendants de l'animalité ? Ne sommes-nous pas aussi familiarisés avec cette pensée qu'une évolution de fonctions s'est produite en même temps que l'évolution de structure. »

Si donc la peinture et la sculpture veulent franchir le cycle dans lequel ces deux arts sont aujourd'hui étroitement enfermés, pâles, anémiés, privés d'air, c'est, à n'en pas douter, pour s'élancer vers une conception plus abstraite et ce sera vers l'architecture, art dominant par excellence, que viendront converger toutes les forces intellectuelles des deux arts majeurs, afin de réaliser, le plus exactement et le plus transcendantalement possible, les formes fuyantes de l'absolu.

Mais où trouverons-nous ce nouveau langage ? Ce sera dans le symbole universel qui, grâce à de mystérieuses et troublantes analogies, crée dans les âmes, des sentiments, des évocations, et qui se trouve être le seul langage capable de rendre l'inexprimé. — Langage des idées éternelles, telle est la puissance du symbole qui surgit aux flancs

des monuments poétiques et religieux des grands peuples de la race Aryenne, et qui atteste de leur goût inné pour ces images de toute espèce, symboles naturels, symboles anthropomorphiques pour lesquels la race sémitique, ennemie des incarnations, professe une répugnance absolue.

« L'heure serait venue, dit Lamartine, d'allumer le phare de la morale et de la raison sur nos tempêtes politiques, de formuler le nouveau symbole social que le monde commence à pressentir et à comprendre : le symbole d'amour et de charité entre les hommes, la politique évangélique.

« Heureusement le xixe siècle passe, et j'en vois approcher un meilleur, un siècle vraiment religieux où, si les hommes ne confessent pas Dieu dans le même langage et sous les mêmes symboles, ils le confesseront au moins sous tous les symboles et dans toutes les langues. »

Il faut le dire bien haut : l'architecture moderne dans l'établissement des façades d'un monument, procède tout à fait de la même façon que ce bon styliste « qui faisait une phrase et cherchait ensuite ce qu'il mettrait dedans ».

Son cerveau atrophié par le manque d'efforts autant que par l'amour du style, consécration d'époques antérieures, ne peut plus réagir contre l'affadissement volontaire d'un public médiocre.

Au lieu de revendiquer hautement la place que lui confère sa pensée dégagée de tous liens, au

milieu des avatars nombreux qu'on lui propose, et que trop facilement on lui impose, dans l'ignorance où est le public soi-disant éclairé, de l'homme capable de création ; l'artiste reste froid, indifférent, souvent émasculé, et perd dans une activité secondaire le plus clair de ses forces combattives. De là suppression complète d'imagination, d'intellectualité.

Pourtant le rôle de « maître de l'œuvre » est des plus enviables. Sa mission, écrasante ! Ne lui est-il pas réservé de résoudre en une harmonie, toutes celles éparses dans l'univers, de faire chanter la matière en des symphonies immortelles ?

Du moins, stoïque, assiste-t-il impassible à la curée, à cette course effrénée vers l'or et les jouissances sans nom, indifférent aux cris de cette meute imbécile qui se rue aux veuleries et aux stupidités !

Fier de son idéal hautain, il s'isole. Faite de renoncement, sa vie s'écoule calme et douce dans le libre épanouissement des êtres et des choses. Son âme, bercée au rythme des harmonies perpétuellement changeantes d'une nature toujours en travail, se donne tout entière en un fol altruisme, heureuse, dans le don de soi-même, de transmuer, rêveuse, solitaire et synthétique, l'aspect des êtres et des choses, en des émotions d'intensités égales. Et par là, faire communier l'humanité entière au mystère que l'artiste seul entrevoit, que lui seul définit.

Ce sera pour le xix^e siècle une tare affreuse, que l'histoire enregistrera, d'avoir introduit dans les hautes sphères de l'art, ce poison lent du mercantilisme. Tous ces tripotages de marchands de tableaux autour d'un talent réel ou surfait, ont détourné de leur cours normal, les grandes pensées d'art. Le public, dont le goût est faussé par le tapage de certaines réputations qui flattent en lui son penchant naturel et déraisonnable vers l'anecdocte ou le fait divers, désapprend les grandes vérités d'art et ne suit plus les voies tracées par les génies précédents. Aux œuvres d'art grandioses, nous n'avons à opposer que des pastiches médiocres. A peine si quelque génie assez osé pour élever la voix au-dessus du vulgaire, peut arriver à communiquer à la foule le trop-plein imaginatif de son âme assoiffée d'idéal. Partout surgissent des monuments dénués de sens. La bourgeoisie, née d'hier, dans son incapacité de distinguer et dans son manque de vouloir, n'a pas su exprimer par l'intermédiaire de ses artistes, la pensée qui l'animait. Dans un édifice tel que le Panthéon, par exemple, l'unité voulue d'une architecture, sans âme il est vrai, est brisée par l'effort malheureux de talents différents qui viennent entrechoquer leurs harmonies.

A part la note adorablement douce et troublante trouvée par un artiste génial, tous ces pans de murs racontent un lambeau d'histoire, véritable expression de la bigarrure d'opinions des foules, et

rien ne surgit, aucune pensée dominante, aucun effort d'unité.

L'architecture elle-même, au milieu de cette bataille économique, n'a plus qu'un semblant d'existence ; j'entends l'architecture de monuments car celle qui constitue la maison moderne, habitat particulier, obéit toujours à des lois économiques variables, et il ne rentre pas dans les bornes limitées de cette étude, d'en montrer les nombreux avatars.

Victor Hugo a dit de l'architecture monumentale : « Le livre a tué l'édifice ! » Oui, quand l'édifice se présentait comme le livre ouvert sur les pages duquel étaient écrites les maximes, les affreuses réalités de tourments éternels, les joies célestes auxquelles un peuple enfant s'accrochait comme à des soutiens figuratifs de mystères incompréhensibles.

Mais si à côté du livre, l'architecture magnifie la pensée émancipée, en cherchant, non plus dans son sentiment mais dans sa conscience, la figuration abstraite de son inquiétude, alors l'architecture triomphante retrouvera son rôle dominateur ; elle ramènera les arts plastiques errants qui se sont détachés d'elle, croyant pouvoir à ses côtés vivre d'une vie harmonieuse, elle les réunira et les condensera en une synthèse magistrale qui emplira les siècles futurs d'une beauté plus majestueuse, d'une vérité plus absolue.

Penser que l'œuvre d'art qui devrait être, au sortir des mains de l'artiste et dans sa forme définitive, le pur joyau ciselé avec amour à l'immortelle couronne de beauté, devient un produit quelconque sans originalité et sans vie spirituelle, voilà qui dépasse l'entendement !

Ainsi, pendant qu'un infime tableau de genre signale à l'Europe et au monde le nom de son auteur, l'art monumental tout entier frappé d'ostracisme voue au silence, à l'oubli, au dédain, les artistes assez osés pour préférer ce qui est grand à ce qui est petit, ce qui est glorieux à ce qui est mesquin, ce qui est désintéressé à ce qui est misérable.

« Mais l'art comme une étoile, dit Flaubert, voit la terre rouler sans s'en émouvoir ; scintillant dans son azur, le beau ne se détache pas du ciel. » Ne nous y trompons pas. A côté de nous la science guette, elle tient prêts des instruments perfectionnés, des substances chimiques révélatrices des couleurs, la molécule électrique en suspension dans l'air du laboratoire, attend le moment favorable. Un contact, un choc peut la déterminer. Le problème de l'optiquement vrai sera résolu et la photographie en couleur sera née. Cette découverte marquera évidemment dans les arts une date digne d'être fixée.

Il serait donc absurde de croire qu'au point d'évolution où nous sommes arrivés, c'est-à-dire après

la stupéfiante montée des penseurs du monde, le long de la voie de la connaissance ; après l'amplification de la pensée humaine en lui faisant toucher du doigt sa nature intellectuelle ; après l'élargissement du concept individuel en un embrassement total de plus de vérité et de plus de beauté ; il serait absurde, dis-je, d'admettre comme équative la résultante de tout ce déplacement cérébral, au mouvement artistique manifesté par la grande majorité des artistes et qui ne répond en aucune façon aux aspirations et aux besoins d'idéal des peuples.

Il est temps de réagir contre cet enlisement, cet abêtissement volontaire, de faire place nette et de laisser la parole à la minorité noyée dans ce conflit qui, seule, a besoin de s'exprimer parce que, seule, elle a à révéler la vérité pressentie.

Sans pousser jusqu'à l'extrême la théorie exprimée par Darwin « la fonction crée l'organe », il y a lieu cependant de l'admettre dans une certaine mesure. Nombre d'artistes n'en justifient-ils pas, par leurs travaux, toute la justesse ?

Les salons annuels n'en sont-ils pas une preuve flagrante ? Combien d'œuvres voyons-nous surnager au-dessus du flot de la surproduction et de quelle mentalité désespérante sont tissées la plupart de ces compositions ?

Où voulez-vous que le peuple s'instruise des hautes vérités que le siècle découvre sans cesse ? Où voulez-vous que s'épanouissent en lui les

germes de pensée libérée, quand durant toute son existence il est abreuvé de pareilles banalités ?

L'époque est troublante cependant. Par de patientes recherches, la science scrute sans cesse l'univers. De plus en plus elle semble s'approcher, sans jamais y atteindre, il est vrai, du terme qui fait l'inquiétude de l'humanité. L'analyse surprend sans cesse le secret de bien des faits réputés inconnaissables et classés dans l'immense marge des mystères insolubles. Chaque jour un paragraphe nouveau inscrit sa vérité au livre de la connaissance.

Où s'arrêtera cette science énorme dans ses explications ? Nul ne peut le prévoir! Cependant, d'ores et déjà, il est permis d'affirmer l'effort malheureux de la science, s'essayant à décomposer cette fleur de notre cerveau, résultat du choc divin de deux molécules qui s'attirent sans cesse, le divin dans son infini recul, l'humain dans sa grande bonté et son doux altruisme.

Petit à petit cependant, elle dévoile l'invariable vérité en éléments fragmentaires. Il lui reste un pas immense à franchir. C'est de réunir en un faisceau géant toutes ces fragmentations, faisceau d'où surgira la synthèse du dogme nouveau que l'humanité en détresse désire et attend. Combien de temps mettra-t-elle à enjamber cet espace ? Voilà ce à quoi il est impossible de répondre.

C'est la sommation seule des volontés qui en limitera la durée !

Mais puisque nous ne pouvons d'un seul jet exprimer par l'art la vérité pure non encore réalisée, du moins préparons les voies. Mettons la charrue dans le champ. Retournons le sol, qu'il se trouve prêt à l'ensemencement du bon grain, dispensateur des moissons futures !

Abandonnons donc, une fois pour toutes, les époques périmées ! Regardons-les respectueusement, même amoureusement, mais ne les copions pas ! Laissons pénétrer en nous par la porte largement ouverte de la raison et de la pensée, l'éclatante lumière de vérité qui se faufile doucement. En attendant la révélation suprême de la science qui doit émettre une nouvelle et éternelle affirmation sur la route sans cesse balayée de l'évolution, laissons le terrain libre de tous germes, préparons-le patiemment à recevoir le grand ensemencement qui doit le féconder !

C'est assez prouver que le siècle des mièvreries est définitivement clos. L'avenir tout pesant de hautes et grandes vérités, sollicite l'artiste à se hausser au niveau des nouvelles conceptions. Après avoir contemplé l'horizon infini où son rêve se noie et recherché dans ses origines l'endroit d'où il vient, ce que les traditions lui ont laissé ; l'endroit où il va, ce que son moi agrandi par la connaissance peut reporter dans l'univers, alors seulement

il pourra commencer son œuvre féconde qui, ensemençant l'espace, apportera aux générations ascendantes, l'expression amoureuse de son idéal de vérité et de beauté.

Pourquoi, arrivé au sommet de la montagne, l'artiste ne sait-il pas s'y maintenir, en attendant que lui ou d'autres escaladent des hauteurs nouvelles?

C'est que dans l'inquiétante clarté que projette l'astre puissant de sa pensée, l'homme se recule étonné devant l'effort à accomplir, et avant que par l'étude son cerveau soit libéré du mécanisme définitivement dompté, il se sent écrasé.

Au seuil des portes d'or où l'Initiation groupe les génies aux paroles pleines de mystères, il s'arrête haletant. Cette lumière splendide l'éblouit. L'énigme l'épouvante. Il recule, effrayé, devant ce sphynx qui ne livre son secret qu'aux seuls initiés capables de volonté et d'enthousiasme, et au magnifique langage ésotérique que la vie lui propose, il préfère le parler enfantin de l'exotérie. Son âme ne s'élevant plus au contact des passions humaines, est incapable de transcrire pour des générations avides de connaître et en des œuvres multiples, le magnifique effort de son cerveau.

Au lieu d'acquérir dans la solitude, l'émotion et l'enthousiasme qui font les tâches géniales, il recherche les consécrations médiocres et retourne

émasculé, anéanti, aux niaiseries et aux puérilités.

Il est grandement temps de se ressaisir, de ne plus admettre au jugement humain que les œuvres imprimées au sceau de la pensée. Renvoyons bien vite à la fonte et aux carrières tous ces pauvres mannequins désarticulés qui prétendent dire les gestes de beauté et de gloire, au centre de nos parcs et places publiques.

Installons définitivement et en un endroit sacré tous les universels penseurs, les phares splendides qui éclairent la route de l'humanité. Que les quelques artistes qui veulent œuvrer en beauté, coordonnent en une sympathie d'art des ensembles trinitaires où surgissent des concepts neufs. Il est temps de libérer une fois pour toute la fonction de l'art, l'intérêt particulier l'exige car l'art, ainsi compris, n'arrive même plus à nourrir son homme. Il est nécessaire de laisser la parole à ceux qui ont quelque chose à dire, car ceux-là seuls connaissent leur mission, celle de monter sans cesse, toujours plus haut, et cela sans répit.

Bien autrement parfaite sera l'œuvre ainsi née de cette compréhension qui établit entre le passé et l'avenir la chaîne interrompue des modes d'expression, en un mot, l'œuvre qui fait l'homme meilleur. L'artiste, capable ainsi du don de soi-même, s'élève très haut dans l'échelle des

héroïsmes, en ce sens que son cerveau toujours en gésine crée parallèlement à l'univers et en une immortelle plastique, l'image condensée de la nature derrière laquelle Dieu se manifeste.

Donc et en résumé avant de créer son œuvre, l'artiste devra se faire un microcosme absolu. Vivant parmi un état social dont les croyances sont les termes et dont les aspirations sont le but, il devra transcrire par les moyens de l'art les besoins physiques comme les besoins moraux des humains qui l'environnent. Il agrandira de ce fait son bienêtre et manifestera dans sa conception, son terme, le vrai infini, et manifestera dans son œuvre le beau dont il est la tendance.

« Il est certain, dit Lamennais, que l'art ayant épuisé le type fini du beau correspondant à cette conception finie du vrai et ne pouvant aller au-delà, ne saurait désormais ou que tourner dans le même cercle, ou décliner et se corrompre. Il faut par avance qu'il sorte de la voie déjà parcourue, que par une conception plus parfaite du vrai et du bien, il découvre un type plus parfait du beau, et comme la conception croît toujours, l'art pareillement croît et se développe sans qu'il soit possible d'assigner à son progrès aucune borne... Maintenant l'art tend à sortir de cet abaissement, d'un matérialisme grossier et d'un scepticisme universel, et exprime à sa manière l'inquiète recherche d'un type du beau correspondant

à l'idée inconnue, au dogme pressenti, mais obscur et confus encore que l'humanité en souffrance appelle ardemment. »

L'artiste, quel qu'il soit, doit, malgré la foule, malgré la critique, formuler ses aspirations, puis tenter de les réaliser.

Et bien fou, qui croirait, à l'encontre de quelques scientistes chez lesquels la raison tue le sentiment, que l'art peut jamais se taire !

N'est-ce pas lui qui faisait s'épanouir aux flancs de l'Acropole, les blanches théories de vierges se dirigeant vers le Parthénon, dans les processions des grandes Panathénées; ou qui faisait vers les mystères de Cérès, dérouler leurs cortèges somptueux, le long de la voie sacrée conduisant à Éleusis ? N'est-ce pas lui encore qui assemblait autour des œuvres d'art de la Renaissance italienne, un peuple en délire, tout féru d'art et de beauté ?

N'est-ce pas lui toujours qui jetait aux approches de la Pâques chrétienne, des foules toutes frémissantes de peur et d'effroi au pied des Crèches, des rétables et des Calvaires, alors que le représentant de Dieu tout gemmé, ruisselant d'or, levait en signe de pardon sa dextre annelée ?

A la naissance des peuples comme à leur déclin, partout l'art assume la tâche de réaliser leurs progrès ou leur décadence. Rien de vraiment humain n'est complet s'il n'est revêtu du sceau de la Beauté. Lamartine nous en donne une magnifique

expression : « Les œuvres de l'homme durent plus que sa pensée, le mouvement est la loi de l'esprit humain? le définitif est le rêve de son orgueil ou de son ignorance. Dieu est un but qui se pose sans cesse plus loin ; à mesure que l'humanité s'en approche, nous avançons toujours, nous n'arrivons jamais. La grande figure divine que l'homme cherche depuis son enfance à arrêter définitivement dans son imagination et à emprisonner dans ses temples, s'agrandit et s'élargit toujours, dépasse les pensées étroites et les temples limités, laisse les temples vides et les autels s'écrouler pour appeler l'homme à la chercher et à la voir où elle se manifeste de plus en plus, dans la pensée, dans l'intelligence, dans la vertu et dans « l'infini ».

Et maintenant cherchons à dégager du drame humain le symbole gigantesque qui doit figurer dans son abstraction la réunion de l'homme matière et de l'homme pensée en une unité glorieuse.

CHAPITRE II

L'UNITÉ HUMAINE

I

MATIÈRE

L'HOMME PHYSIQUE

I

Avant de considérer les modes : voir, sentir, penser, qui sont le propre de l'homme, il est utile de passer en revue les différentes catégories de sciences qui le déterminent.

La physiologie, la biologie, examinent sa nature matérielle, tandis que la philosophie étudie les facultés de sa nature spirituelle. De cette étude, nous tirerons la conclusion nécessaire à l'expression de ce dualisme harmonieusement uni où la matière et l'esprit séparés et analysés, finiront par se joindre en une unité supérieure, ce qui constituera toute l'harmonie.

D'autre part, l'art représentant l'union du sen-

timent et de la pensée dans l'âme de l'individu, s'appuiera sur cette étude destinée à révéler les deux natures constitutives de l'unité humaine, pour affirmer de nouvelles harmonies individuelles.

En reconstituant toute l'évolution passée dans l'histoire de l'espèce, l'art résoudra de nouvelles conceptions adaptées aux besoins moraux collectifs.

Commençons donc par déterminer son caractère physique.

Le corps de l'homme comme celui de la plupart des animaux est composé de deux moitiés accolées dans leur longueur, ce qui fait que nous avons deux yeux, deux oreilles, deux hémisphères du cerveau, etc. (les parties du milieu du corps, comme la langue, etc..., sont formées de deux moitiés symétriques réunies et soudées par le milieu). Cette conformation double dans les organes des sens donne des sensations physiques doubles, mais parce qu'elles s'opèrent dans le même moment, elles nous paraissent uniques et simples ; car elles se fondent et se confondent en un seul corps, de même que nos organes doubles.

Or nous sentons par des organes doubles qui ont des forces à peu près égales, c'est-à-dire consonnantes ; nos idées et notre entendement sont donc compris par ces sensations doubles et simultanées,

et nous y sommes habitués depuis notre naissance. Par suite de cette habitude et de la conformation double des hémisphères du cerveau, par analogie, nous cherchons hors de nous-mêmes, des sensations doubles. Voilà pourquoi nous aimons la symétrie dans les objets ; c'est pour cela que les correspondances nous plaisent, que les comparaisons nous sont agréables, que les rapports, les harmonies, les consonnances nous délectent. Tout ce qui est isolé nous paraît déchiré de la grande trame des êtres ; l'unité qui nous plaît est le concours égal de deux semblables, car tout est relatif à quelque chose dans l'Univers, tout a ses liaisons et ses harmonies, jusqu'à la discorde même.

L'union sexuelle paraît émaner de cette conformation double dans tous les animaux, dont le corps est de deux moitiés égales. On sait que si l'on fait vibrer un corps sonore près d'un semblable corps sonore au repos, ce dernier vibrera bientôt à l'unisson. Ainsi une corde tendue près d'une autre corde agitée, une cloche auprès d'une autre cloche ébranlée, entrera immédiatement en vibration. De même que nous avons deux oreilles, deux yeux, qui nous donnent simultanément une même sensation à l'unisson, de même il nous faut des affections doubles. Nous ressentons alors des plaisirs analogues aux consonnances harmoniques. De là naît l'affinité, cette faculté d'attirer, d'être attiré, de tendre fortement à s'unir à ce qui attire.

Ce magnifique attrait produit « l'Amour ». Émerson a poétiquement défini cet attrait : « Les atomes marchent en cadence »... et c'est de cette conformation double des sexes opposés que dérive ce principe d'union et de correspondance. Principe dont on retrouve des preuves irrécusables chez tous les animaux dont le corps est de deux moitiés égales ; tandis que les coquillages univalves et bivalves, les zoophites, qui ne sont pas formés de deux moitiés symétriques, ainsi que les espèces dont le corps mou n'a pas une figure constamment régulière, manquent de ce principe de sympathie. C'est un fait reconnu que les animaux symétriques, tels que les quadrupèdes, les oiseaux, les reptiles, les poissons, les crustacés et les insectes ont toujours leurs sexes séparés, sur deux individus différents ; mais les coquillages, les zoophites, les vers, tels que le colimaçon, la sangsue, le lombric, l'huître, et en général tous les acéphales, sont tous hermaphrodites ou androgynes. Une huître, par exemple, est parfaitement indifférente, à une autre huître, elle n'a de rapport qu'avec elle seule et peut se suffire à elle-même... Tout l'univers ainsi est animé d'une vie générale qui se distribue en quantités plus ou moins grandes, suivant l'ordre des substances créées, formant une chaîne de vie graduée dans un ordre décroissant depuis l'homme jusqu'à l'anthropoïde, de l'anthropoïde à la plante, et de la plante au minéral.

Au commencement, les êtres naissaient d'autres êtres, par bourgeonnement, par scissiparité, c'est-à-dire par division de l'individu ou par formation de germes cellulaires. Certains organismes dits inférieurs, se reproduisent encore de cette façon.

Plus la vie est active, plus elle est adhérente à la matière. C'est ainsi que les insectes, les vers, les reptiles vivent toujours longtemps après avoir été coupés en morceaux ; les polypes même se régénèrent par ce moyen. Dans le minéral, chaque molécule a son existence individuelle, son moi d'action et d'individualité. Dans les plantes et les animaux les plus simples, tels que les polypes, il y a plusieurs moi agrégés ensemble et qui peuvent être séparés, comme le prouvent les boutures. Dans les animaux compliqués, il n'existe qu'un seul moi de vie ; aussi la division les fait périr.

De même que l'âme du monde physique conserve une attraction perpétuelle vers sa source, de même elle communique cette même tendance à la matière avec laquelle elle est unie ; en se rapprochant davantage encore de son origine, elle acquiert une prépondérance plus grande sur la matière. C'est ainsi qu'on voit un corps se pénétrer d'autant plus de chaleur à mesure qu'il s'approche davantage du foyer qui la répand. Ainsi le minéral remonte graduellement à l'état végétal, la plante aspire à l'état animal, et la bête aspire à celui de l'homme, à mesure que la matière se pé-

nètre davantage de l'esprit de vie. Nous aspirons de même à un état plus noble et plus relevé; par l'instruction, par les lois, les arts, les religions, les sciences, nous essayons de nous élancer jusqu'à la « Force infinie ». Tout nous y attire, nous cherchons à nous réunir à notre essence; mais le poids de la matière nous retient sur la terre.

La même gradation qui se remarque dans les règnes de la nature, existe de même dans l'homme ; la substance animale y est plus abondante que la matière végétale ou moins animée; celle-ci est encore plus abondante que la matière brute ou presque entièrement inanimée. Et considérez encore que formé *des substances des trois règnes*, l'homme a par conséquent avec elles des liaisons et des relations plus ou moins intimes, selon que ces substances sont plus ou moins abondantes dans sa constitution.

Au sommet de l'échelle des êtres animés, l'homme apparaît donc dans sa radieuse beauté comme une sorte de synthèse des règnes antérieurs. Son esprit est composé de trois facultés principales qui renferment toutes les autres. Ce sont : la Mémoire, l'Imagination et le Jugement. Ces facultés produisent des fictions, véritables créations humaines.

La raison constate des faits en nous et hors de nous, et établit leurs lois. La Conscience se composant de sentiment et de pensée ne peut être

moralisée que par la vérité esthétique et dialectique ; c'est ce qui fait en définitive l'objet de l'art et de la philosophie.

II

Bichat voit deux vies qu'il nomme vie d'organisation et vie de relation, et montre que chaque genre de fonctions, de relation et d'organisation forme un tout qu'on ne peut isoler, et qui a un but commun : ce tout est *la vie*.

Il dit aussi que les fonctions de l'animal forment deux classes bien distinctes. Les unes se composent d'une succession habituelle d'assimilations et d'excrétions. L'animal ne vit qu'en lui par cette classe de fonctions ; par l'autre il existe hors de lui ; il est habitant du monde, et non comme le végétal, du lieu qui le vit naître.

Un végétal, dit Buffon, n'est qu'un animal qui dort.

Tout est symétrique dans la vie animale, dit Bichat, et tout irrégulier dans la vie organique ; tout est intermittent dans la vie animale, et tout continu dans la vie organique ; tout est harmonique dans la vie animale, et tout discordant dans la vie organique.

Il y a deux yeux, deux oreilles, deux narines séparées par une cloison moyenne ; il y a deux

mains, deux pieds, deux jambes, deux bras, deux cerveaux ou deux hémisphères.

On a considéré le corps vivant comme étant formé de deux moitiés égales et symétriques, adossées et pour ainsi dire collées vers l'axe du corps.

Buffon a écrit sur l'*homo duplex* des pages remarquables. « L'homme intérieur, dit-il, est double ; il est composé de deux principes différents par leur nature, contraires par leur action. L'âme, ce principe spirituel, ce principe de toute connaissance, est toujours en opposition avec cet autre principe animal et purement matériel. Le premier est une lumière qu'accompagnent le calme et la sérénité, une source salutaire d'où émanent la science, la raison, la sagesse ; l'autre est une fausse lueur qui ne brille que dans la tempête et l'obscurité, qui coule en torrent impétueux et entraîne à sa suite les passions et les erreurs. »

Flourens nous indique que dans la vie il y a des forces qui gouvernent la matière ; le grand secret de la vie est « la permanence des forces et la mutation continuelle de la matière ».

Toute la matière, tout l'organisme matériel, tout l'être paraît et disparaît, se fait et se défait ; une seule chose reste : la force qui fait et défait, qui produit et détruit, qui vit en un mot au milieu de la matière, et la gouverne.

Trembley coupe un polype par morceaux et chaque morceau redonne un polype entier. Bonnet coupe une naïde par morceaux et chaque morceau redonne une naïde entière. La matière n'est, selon l'heureuse expression de Cuvier, que dépositaire de ces forces. La matière actuelle ne les a reçues qu'en dépôt; elle les a reçues de la matière qui les a précédées et ne les a reçues que pour les rendre à la matière qui la remplacera bientôt.

« Ainsi donc la matière passe et les forces restent. »

La loi, la grande loi qui fixe les rapports des forces avec la matière dans les corps vivants, est donc d'une part, la permanence des forces, et de l'autre, la mutation continuelle de la matière.

Gall a définitivement établi dans la science la véritable et fondamentale doctrine : le sens ne reçoit que l'impression, et c'est dans le cerveau seul que se fait la perception. C'est dans le cerveau seul que siège la faculté supérieure, « la faculté intellectuelle ». C'est dans le cerveau seul que l'esprit, que l'âme réside.

La *vie* est un principe d'activité, principe complexe par l'ensemble des forces qui le composent, simple par son essence, et par l'unité même du nœud vital où ce principe réside.

Chacune de ces forces peut être éteinte séparément, chacune étant indépendante. — L'intelli-

gence réside dans un organe déterminé, le cerveau proprement dit, « lobes ou hémisphères cérébraux », et la vie dans un autre organe, la moelle allongée ou nœud vital.

En conséquence, l'intelligence se trouve située ailleurs que là où est la vie, et la vie, ailleurs que là où est l'intelligence. Il est donc parfaitement possible de séparer et d'abolir l'organe de l'intelligence et l'intelligence, par ce fait, sans altérer la vie le moins du monde. Si donc on opère l'ablation des lobes du cerveau, toutes les facultés qui survivent, sont des facultés vitales d'où dépendent les fonctions de nutrition (c'est-à-dire la digestion, la circulation, la respiration, etc...), les fonctions de mouvement, de locomotion et même de sensation : toutes les facultés qui se perdent par suite de cette ablation sont des facultés intellectuelles, d'où dépendent toutes les fonctions, tous les actes d'entendement, tels que : la perception, la mémoire, le jugement, la volition.

En résumé, se mouvoir, se nourrir, sentir, tout cela c'est *vivre*; percevoir, juger, vouloir, tout cela c'est *penser*.

III

On peut dire que l'homme réunit toutes les qualités extérieures des règnes organisés; il en est

en quelque sorte le cerveau, la partie intellectuelle et sensible « par excellence », car il a l'intelligence, c'est-à-dire la faculté de concevoir des rapports, et d'établir leurs lois. Placé au sommet de l'échelle des règnes organisés, dont il est en quelque sorte le résumé, l'homme a reçu, en naissant, comme un apport naturel, des perceptions vagues, indéfinies qui ont pour point de départ, la cause première et pour point d'arrivée : Dieu, la force, l'infini.

Sommes-nous semblables à certains êtres inférieurs qui, destinés à subir plusieurs métamorphoses, présentent, dès les premières phases de leur développement, des organes rudimentaires sans utilité directe, et n'avons-nous pas en nous, en notre cerveau, des facultés incomplètes, des cellules qui perçoivent et emmagasinent obscurément des formes, des idées, des sensations qui dépassent les limites du monde sensible ?

Or, la science ne résout pas les problèmes que se pose toute âme humaine en état de penser.

Ces problèmes, aussi vieux que l'humanité, quels sont-ils ? C'est l'origine et la destinée de l'homme, en un mot le but de la vie. Si on accorde à la vie une quantité finie placée entre $-\infty$ et $+\infty$, on peut raisonner sur ces limites finies, et c'est là le rôle de la science. C'est dans le monde fini que la science se saisit des faits, les observe sous toutes leurs dimensions, en détermine les rapports

et les lois, et en classe les différents systèmes. Tous ces enchaînements de phénomènes étudiés et classés, forment une sorte de science positive qui exclut toutes recherches sur les causes premières et l'essence des choses, conception subjective de l'esprit.

L'homme forme donc psychologiquement parmi les êtres animés, un règne à part. De Quatrefages le définit : « Un animal moral et religieux », supériorité sur les animaux qui partagent avec lui la sensibilité, l'intelligence, l'activité volontaire. Jouffroy ajoute qu' « il croit par instinct et doute par raison ».

M. de Quatrefages nous donne à constater bien des faits généraux qui, à eux seuls, séparent l'homme des animaux. D'après lui, ces derniers n'ont que des besoins physiques; ils y satisfont le plus complètement possible. Mais ce but atteint, ils ne vont pas au delà. L'animal livré à lui-même ne connaît pas de superflu ou le soupçonne à peine. Par suite, ses besoins restent longtemps les mêmes; qu'il s'agisse de l'esprit ou du corps, l'homme au contraire court sans cesse après le *superflu*, bien souvent aux dépens du nécessaire. Il résulte de là que ses besoins grandissent depuis ce jour. Le luxe de la veille devient pour lui l'indispensable du lendemain. Ce fait se retrouve aussi bien chez les sauvages que chez les peuples civilisés. Il faut donc voir en lui, un de ces caractères qui tiennent

à la nature même des êtres humains. Envisagé systématiquement et à ce point de vue, l'homme pourrait être défini : *un animal qui a besoin de superflu*, à aussi juste titre qu'on l'a appelé un animal raisonnable.

Les moralistes ont de tout temps blâmé sévèrement cette tendance et condamné ces appétits insatiables qui demandent toujours plus et autre chose qu'ils n'ont. On ne saurait partager cette manière de voir. Loin de blâmer ce principe, ce qui n'est au fond qu'un *désir de mieux*, on ne peut y voir qu'un des plus nobles attributs de l'homme. Cette faculté est en réalité la plus sérieuse cause de grandeur. Le jour où l'homme serait pleinement satisfait, le jour où il n'aurait plus de besoins, il s'arrêterait et le « Progrès », cette grande et sainte loi de l'humanité, s'arrêterait aussi. En réalité, c'est le besoin du superflu qui a développé toutes nos industries. C'est lui qui a enfanté les sciences et les beaux-arts, sans lesquels vivent fort bien tant de races, tant de nations, et au milieu de nous, des populations entières.

Son sens esthétique augmente en raison du développement de l'intelligence. Là où le rustre, où l'homme vulgaire ne voit qu'un spectacle banal, l'homme doué d'intelligence comprendra tout de suite la splendeur des harmonies de la nature.

Ce sens n'existe pas chez les animaux ; car si l'on voit des fourmis, des castors, des singes, ani-

maux réputés supérieurs dans l'échelle des êtres animés, se construire des maisons, des cellules compliquées, ce que l'on ne verra jamais, c'est le développement, le perfectionnement apporté à l'édification de ces dernières cellules, ou des instruments destinés à les élever.

En un mot la supériorité de l'homme sur l'animal, c'est qu'il pense, généralise, abstrait. Suivant M. Vacherot : « L'homme, être moral, a une raison et une volonté. La raison lui montre le but à poursuivre dans le développement de sa vie physique et psychique, et sa volonté l'oblige à en poursuivre l'accomplissement. »

L'homme, être religieux, a une raison et une imagination. La raison qui lui fait concevoir l'invisible et l'intangible. L'imagination qui confond ces deux objets de sa pensée en une représentation symbolique.

En langage de philosophe, le premier point est de séparer même par les mots ce qui est du corps de ce qui est de l'âme ; ce qui est vital de ce qui est intellectuel ; les sensations, des perceptions, et les perceptions, des pensées.

L'instinct est à peu près toute l'intelligence des animaux inférieurs ; l'intelligence proprement dite commence avec les animaux supérieurs ; la raison n'appartient qu'à l'homme.

Il y a donc trois faits : l'instinct, l'intelligence et la raison.

L'instinct agit sans connaître ; l'intelligence agit et connaît ; et la raison seule connaît et se connaît. Et c'est parce qu'elle se connaît, que la raison se voit et se juge ; et que se jugeant, elle s'élève de l'intellectuel au moral.

Le moral n'appartient qu'à l'homme.

La raison se voit ; la raison se juge ; la raison s'étudie, et l'étude de la raison par la raison, l'étude de l'esprit par l'esprit est toute la philosophie humaine.

En résumé, l'homme peut être ramené aux deux conditions essentielles de sa nature. Par son instinct, il perpétue dans la race, le génie de l'espèce ; par son intelligence, il développe en lui et hors lui, l'essence divine dont il est le reflet, « et transporte du monde interne qui l'agite, les notions et les ambitions qui s'élèvent bien au-dessus du monde fini, les notions d'infini, du beau, du complet, de l'éternel ».

Les modes, les mœurs et les sociétés meurent ou se transforment, L'AME RESTE IDENTIQUE A ELLE-MÊME. Seuls les moyens d'expression se modifient.

LE SENS. — L'ŒIL

I

La science ne peut être divisée en catégories. Les frontières, qui en semblent les limites, sont

en réalité des barrières toutes fictives. Il est matériellement impossible de conclure à une spécialité quand il faut toutes les passer en revue, afin de fixer parmi les méthodes, l'expression physique, physiologique, psychologique, de l'homme.

Cependant, nous sommes amenés pour la clarté de cette étude à analyser les différends points de contact qui s'établissent entre l'homme et les phénomènes extérieurs.

Par l'intermédiaire des sens, l'homme communie avec la vie extérieure.

Ces organes des sens sont, comme nous l'enseigne la physiologie, sous la dépendance d'organes particuliers connus sous le nom de nerfs, dont l'ensemble constitue le système nerveux sensitif.

Les deux principaux, l'ouïe et la vue, sont les deux sens supérieurs, véritables organes du beau par l'intermédiaire desquels se révèle l'essence des objets.

L'œil est l'organe sensoriel qui nous met en rapport avec l'agent extérieur que nous appelons : lumière. Il fera l'objet principal de cette étude. Mais, tout d'abord, voyons ce qu'est la lumière.

Les deux systèmes destinés à expliquer la nature de la lumière sont :

1° Le système de l'émission, dû à Newton, définitivement abandonné ;

2° Le système des ondulations, dû à Descartes, est celui que nous conservons ici. La théorie des

ondulations, contrairement à la théorie de l'émission, rejette toute idée de mouvement de translation dans la matière lumineuse; par elle, la lumière se propage par un mouvement de vibrations, se communiquant de proche en proche, avec une grande vitesse au sein de l'éther; substance très subtile uniformément répandue dans l'univers.

L'éther est pour la lumière ce que l'air est pour le son, c'est-à-dire le véhicule nécessaire à sa transmission. Les idées de Descartes, bien qu'antérieures à celles de Newton, furent rapidement oubliées; c'est qu'elles avaient pour base de simples spéculations philosophiques, où l'imagination jouait un plus grand rôle que l'observation et la critique des faits. En présence des arguments opposés par Newton, elles furent, à une certaine époque, classées au rang des conceptions poétiques, et par là, incapables d'apporter un soutien suffisant, aux théories scientifiques. Dans la suite, cependant, elles triomphèrent.

On peut comparer le mouvement qui produit la lumière, à celui qui engendre le son. Aussi est-ce dans l'étude des lois de l'acoustique qu'a pris naissance le système des ondulations, et c'est par une comparaison rigoureuse des phénomènes sonores et lumineux, que ce système s'est fortifié!

La lumière est, d'après les travaux de Fresnel, un état vibratoire de la matière. Le siège de ce mouvement vibratoire se trouve dans une subs-

tance non pesante dénommée éther, qui existe partout où n'est pas la matière pesante et remplit les interstices que laissent entre elles les molécules de cette matière.

C'est ainsi que la lumière se propage dans le vide le plus parfait. Dans l'éther, la vibration lumineuse parcourt ce fluide avec une vitesse de 300 à 330 kilomètres à la seconde, tandis que le son ne parcourt environ que 330 mètres dans le même temps.

Par le phénomène connu des interférences [1], Fresnel a réussi à éteindre l'un par l'autre, des rayons lumineux de phases contraires, en les superposant de façon convenable.

Cette expérience nous convainc définitivement de la justesse de la théorie considérant la lumière non plus comme une projection de particules colorées, mais comme une vibration, un mouvement ondulatoire.

La lumière blanche du soleil n'étant pas simple, le physicien la décomposa à l'aide du prisme en une gamme de nuances différentes,

1. On sait qu'en acoustique on exprime par succession des ondes condensantes et des ondes dilatantes, l'action de la vibration sur l'air ambiant, et que si, par un artifice réalisé de plusieurs manières, on fait arriver au même endroit de l'air, des vibrations sonores de même fréquence, de même longueur d'onde, produisant par conséquent le même son, mais à des phases opposées de la vibration, l'air sera soumis en même temps à des efforts opposés qui s'entredétruisent ; au lieu de sons on aura le silence. C'est à cette extinction de son qu'on a donné le nom d'interférence.

pouvant se rapporter à six couleurs typiques.

Chaque couleur simple possède sa couleur complémentaire. Les couleurs complémentaires sont celles qui, prises deux à deux, produisent le blanc par leur mélange.

Cette expérience nous amène à la conclusion suivante : c'est que l'œil est incapable par lui-même de faire l'analyse de la lumière composée. Contrairement à l'oreille qui analyse les sons, l'œil est un appareil synthétique.

La couleur de la lumière peut être mise en parallèle avec la hauteur des sons; l'une et l'autre sont sous la dépendance du nombre de vibrations. La série des nuances spectrales forme une gamme comme une série de sons échelonnés dans un ordre croissant de rapidité vibratoire. En comparant à ce point de vue, les couleurs spectrales avec les notes de la gamme, on arrive même à saisir de curieuses relations. Le rouge, le jaune, le vert, le bleu, le violet, exécutent un nombre de vibrations dont le rapport est le même que celui des notes : ut, ré, mi bémol, fa et sol. Remarquons en passant que les sons musicaux perceptibles comprennent une étendue de dix octaves; tandis que la gamme des couleurs extrêmes embrasserait seulement une quinte. Sous ce rapport, l'oreille est supérieure à l'œil.

L'œil se compose essentiellement d'une cornée, membrane transparente et convexe, d'une cour-

bure presque sphérique qui limite en avant, un liquide, « l'humeur aqueuse », de même réfringence que l'eau. Les rayons lumineux se concentrent sur cette cornée : mais comme l'humeur vitrée, d'indice de réfraction semblable à l'humeur aqueuse, laisserait passer les rayons lumineux qui finiraient par se concentrer bien en arrière de la rétine, il était nécessaire qu'il y eût sur leur passage, une lentille sensiblement plus réfringente qu'eux et placée entre ces deux milieux liquides, dont le pouvoir convergent forçât à cette concentration ; cette lentille est le cristallin.

Sous forme d'une fine corde de filets nerveux, s'épanouit au fond de l'œil et sur la choroïde, le nerf optique. L'expansion terminale constitue la rétine ou membrane sensible de l'œil.

L'œil humain est construit de telle sorte qu'il puisse voir nettement des objets placés à des distances très diverses. A cet effet, il concentre sur la rétine, naturellement et sans efforts, les rayons émanés d'objets très éloignés ; il obtient le même résultat pour des distances successivement décroissantes, par une accommodation particulière. Pour cela, il doit faire varier sa force réfringente suivant la distance de ces objets, à l'aide du changement de courbure des faces du cristallin. Cette variation s'opère par l'action du muscle ciliaire qui, entourant le cristallin, peut augmenter la

convexité de cette lentille, afin d'émettre un plus grand pouvoir convergent.

Cette adaptation de la force dioptrique de l'œil qui s'opère d'une façon inconsciente, s'appelle « accommodation ».

L'iris, cloison membraneuse verticale, perpendiculaire à l'axe de l'œil, percée en son centre d'une ouverture circulaire nommée « pupille », est, en réalité, un diaphragme contractile, qui peut, suivant les cas, se rétrécir ou s'élargir, de manière à n'admettre que plus ou moins de rayons lumineux; l'iris est en définitive le régulateur de la sensibilité lumineuse et protège la rétine contre une intensité de rayons trop vifs.

Les nerfs se ressemblent tous, quant à leur structure. Chacun aboutit à une région particulière du cerveau et possède une fonction déterminée d'où dépend son activité propre.

Le nerf optique est apte seulement à recevoir les impressions lumineuses. Il transforme en sensations de lumière, tous les ébranlements qu'il reçoit.

Un choc, une piqûre, une brûlure de la rétine, ne provoquent ni douleur, ni sensation de chaleur. Toutes ces sensations se traduisent toujours par l'apparition de phénomènes lumineux.

La rétine, expansion terminale du nerf optique, constitue une membrane nerveuse de structure assez complexe, qui tapisse environ la moitié pos-

térieure du globe oculaire; et sur laquelle viennent se peindre par l'intermédiaire des milieux dioptrique de l'œil, les images des objets extérieurs.

Le nerf optique, qu'on l'excite mécaniquement ou chimiquement, ou par l'électricité, ou par la lumière, répondra toujours par une même modification de sa substance.

La rétine est donc, en résumé, une membrane étalée sous forme d'hémisphère sensible capable d'être excitée sur toute sa surface, par les images lumineuses venant se peindre sur les différents points de son étendue.

Si on présente à l'œil un objet lumineux déterminé, le point de la rétine qui se trouve excité, se nomme « point de fixation » et se trouve à peu près sur le passage de l'axe antero-postérieur du globe oculaire. Ce point connu sous le nom de *fovea centralis*, forme le centre de la tache jaune.

Ce point de fixation est pour ainsi dire le point principal de vision; la vision périphérique, sorte de vision secondaire, n'en permet pas moins à une foule d'excitations lumineuses, de se produire sur la rétine.

Bien que n'étant pas aussi nette que la vision directe, cette vision n'en est pas moins perceptible, et c'est une des grandes lois de la composition que celle qui subordonne à un point principal, toutes les intensités de lignes et de couleurs, et qui réalise ainsi la loi physiologique.

Cette vision périphérique nous permet d'entrer constamment en contact avec des agents d'excitation lumineuse indirecte. Cette vision indirecte peut être considérée comme une sorte de sentinelle qui avertit à la moindre alerte, les centres nerveux. Ceux-ci une fois mis en éveil, commandent à la vision directe d'entrer immédiatement en contact avec l'excitant extérieur, afin d'en connaître la nature.

Le champ visuel, c'est-à-dire l'espace dans lequel un objet extérieur peut former image sur la rétine, représente une hémisphère de rayon indéfini.

Le globe oculaire peut être comparé à une chambre noire de photographe, au fond de laquelle se reproduit une image réduite et très nette des objets extérieurs. La réception de cette image s'opère sur l'expansion du nerf optique, dont les éléments subissent, sous l'influence des rayons lumineux, une altération chimique pareille à celle d'une plaque sensible. L'image ainsi projetée sur le fond de l'œil est conduite au cerveau. Celui-ci emmagasine cette impression dans un endroit situé très vraisemblablement dans la partie postérieure de la capsule interne. L'interprétation de cette impression a lieu à un autre endroit du cerveau que, d'après les recherches de Westphal et d'autres, on peut placer avec assez de certitude, dans le globe occipital gauche inférieur de celui-ci.

Tout semble démontrer aussi, que la perception des couleurs est en partie une fonction du cerveau. Les troubles de cette fonction ayant dans nombre de cas leur origine dans le cerveau, le prouvent surabondamment. Certaines lésions du cerveau peuvent même abolir la perception des couleurs, tout en laissant intacte la perception de la lumière blanche. Enfin l'exercice et l'éducation peuvent avoir sur la délicatesse de cette perception une telle influence que tout nous incite à admettre la justesse de cette théorie.

Au surplus, les couleurs que nous considérons comme fondamentales, ne sont le plus souvent que celles qui s'offrent le plus constamment à notre vue, représentant pour nous un type bien spécial et bien particularisé. Ces couleurs exercent sur nous une grande influence, due en partie à ce fait que leur perception s'associe à celle d'objets qui nous impressionnent profondément.

Le cerveau joue donc un très grand rôle dans la perception des couleurs. Est-il seul en jeu ou bien le processus chromatique a-t-il aussi une origine rétinienne? C'est cette dernière hypothèse qui paraît probable au Dr Charpentier.

Mais elle n'est pas absolument démontrée, et il se borne à conclure à l'existence de deux processus distincts, siégeant l'un dans la rétine, l'autre peut-être dans la rétine et le cerveau, probablement dans les deux à la fois.

En tout cas cette dualité fonctionnelle n'est pas spéciale au sens de la vue ; on connaît la distinction purement théorique, il est vrai, qu'Helmoltz a faite entre la perception des bruits et celle des sons musicaux.

Certains papiers, certains tissus sont vus colorés lorsqu'ils reçoivent sur leur surface, la lumière solaire, ou une autre lumière blanchâtre, qu'ils réfléchissent par diffusion, après l'avoir plus ou moins modifiée.

On sait que la lumière se partage toujours, en atteignant la surface d'un corps, en trois portions ordinairement fort inégales ; l'une est réfléchie, une autre est transmise, la troisième est absorbée. Si la réflexion est nécessaire pour nous envoyer de la lumière, l'absorption est la cause essentielle de la formation des couleurs. Une feuille verte doit en réalité sa nuance, à la transparence imparfaite de ses éléments ; la lumière, en pénétrant dans ses tissus, éprouve une absorption partielle ; les rayons rouges sont éteints, et les rayons verts résultant de cette décomposition, se réfléchissent sur les surfaces extérieures.

Chevreul a établi sur des données scientifiques, une classification des couleurs comprenant toutes les nuances ; il trouve ainsi 1.460 combinaisons qui forment des types très rapprochés les uns des autres, véritable échelle chromatique.

Les deux mots, sensation et perception, bien

que très voisins, ont une différence notable. La sensation est un état de la conscience dans lequel celle-ci subit passivement l'excitation extérieure. La perception va plus loin ; elle rapporte la sensation à quelque cause extérieure ; elle porte un jugement sur l'excitation qui l'a fait naître ; il y a donc dans la perception un acte cérébral secondaire, une analyse dans laquelle intervient en une certaine mesure, l'intelligence. La sensation est probablement inhérente à toute partie des centres nerveux en activité ; la perception exige de plus l'intervention du cerveau.

La sensation est un mode d'énergie déterminé, qui naît comme tous les autres, par transformation d'énergies équivalentes.

Chaque phénomène du monde extérieur implique en soi des excitations, non pour un seul sens, mais pour tous les sens. Prenons le phénomène d'une matinée de printemps. Le sens visuel n'est pas seul affecté; mais les parfums, les bruits concourent à des impressions fragmentaires qui se résolvent en une impression unique, subjuguant tous les autres et s'adressant au sens le plus éveillé, exaltent son acuité.

C'est du reste une des lois de l'action nerveuse que chaque stimulus outre une décharge directe, dans l'organe particulièrement intéressé, cause indirectement une décharge à travers le système nerveux; il en résulte que les autres organes,

tous influencés comme ils le sont par le système nerveux, participent à l'excitation.

II

Il est assez remarquable de voir que la musique qui est, par essence, l'art impondérable, se plie seule, à des lois scientifiquement établies. Les arts de la vue, bien qu'ayant certains rapports avec les arts de l'ouïe, n'en attendent pas moins des lois scientifiques qui délimitent leurs exigences. L'architecture, la peinture et la sculpture, n'ont pas à proprement parler de code ou plutôt de bases scientifiques qui leur permettent d'accorder leurs harmonies et de conclure à la nécessité de certaines lignes, volumes, couleurs. L'optique esthétique n'a pas encore obtenu de la science, une recherche approfondie des phénomènes qui la régissent. Il serait cependant utile qu'elle formulât un corps de doctrine qui forçât l'artiste à s'assurer le concours scientifique, afin de contrôler dans l'harmonie créée, la rigueur de formes préconçues.

Toutefois, certains hommes de science se sont préoccupés de cette question. C'est ainsi que Fechner qualifie de loi psychologique, cette loi de la sensation qui s'applique à la fois à la perception des grandeurs et à celle des couleurs et qui tient à la limitation de la sensibilité humaine.

Une autre loi psychologique de la sensation, très importante, consiste dans l'exemple suivant : Divisez une ligne en un certain nombre de parties égales, placez-la en regard d'une autre ligne non divisée ; la deuxième paraît plus courte. Prenez un carré et divisez-le par des lignes horizontales ; le carré semblera s'élever en hauteur. Au contraire, divisez-le par des lignes verticales ; il s'écrasera, s'étendra en largeur. Un angle droit dans l'intérieur duquel on a tracé des lignes rayonnantes à partir du sommet, semblera un peu plus obtus en regard d'un angle indivisé. Ce sont là quelques-uns des phénomènes indiscutables, mais qui n'ont pas encore reçu la sanction scientifique, permettant de fonder une théorie générale sur l'ensemble de ces faits.

En outre, les lois qui régissent l'harmonie des couleurs sont encore à trouver. Les couleurs comme les intensités de sons étant susceptibles de mensuration et de comparaison, pourraient être comme eux, circonscrits en des lois immuables ; car les tonalités en peinture sont semblables aux tonalités musicales qui ont servi à les dénommer.

Enfin, comme nous l'étudierons plus loin, une sorte de géométrie analytique est à trouver, qui limitera pour un problème donné, la courbe enveloppe, limite des volumes circonscrivant la matière au sein de l'espace.

Jusqu'à présent, l'éducation de l'organe visuel

et le véritable sens de la composition admirablement intuitif, ont seuls permis à l'artiste d'affronter les contrastes des couleurs et de se guider dans le labyrinthe des rapports à deux dimensions, comme dans la peinture; à trois dimensions comme dans la sculpture et l'architecture.

La science a laissé cette page blanche, il lui appartient de la remplir; et c'est, toute tracée, sa tâche d'aujourd'hui.

II

ESPRIT

L'HOMME MORAL

I

Si on accorde de l'intelligence à la seule matière organisée, on est forcé d'admettre que la matière brute ne pense pas. Mais, si la matière ne pense que lorsqu'elle est organisée, elle n'a donc pas pu s'organiser d'elle-même, puisqu'il aurait fallu qu'elle pensât avant d'être organisée, c'est-à-dire avant de pouvoir penser. Il faut reconnaître une sagesse étonnante dans toutes les œuvres de la nature. Les merveilleux rapports des êtres entre eux nous démontrent une suprême intelligence. Nous la voyons ou plutôt nous la sentons. Cette intelligence ne peut pas provenir de la matière, puisque la matière en est modifiée elle-même. Appelons cette intelligence suprême, Nature, Destin, Providence, Dieu, regardons la comme une Force, un Être, un Esprit, nous ne disputerons point ici sur les mots.

Nous sommes donc obligés de connaître la cause résidant réellement dans cet être doué de conscience, dans l'homme, cause imparfaite qui ne peut se manifester que dans le moi, doué d'intelligence et de volonté, et la cause première, infinie, absolue, Dieu en un mot. C'est à la philosophie que nous demanderons ce supplément d'informations pour la recherche et l'élaboration de ce « moi pensant ».

Avant d'aborder les différentes théories de l'âme, nous indiquerons quelques traits par lesquels Diderot nous montre le but et la fonction de la philosophie. Voici comment il s'exprime à ce sujet : « Les hommes en sont à sentir combien les lois de l'investigation de la vérité sont sévères et combien le nombre de nos moyens est borné. Tout se réduit à revenir des sens à la réflexion et de la réflexion aux sens : rentrer en soi et en sortir sans cesse. C'est le travail des abeilles. On a battu bien du terrain en vain si on ne rentre pas dans la ruche, chargé de cire. On fait bien des amas de cire inutiles, si on ne sait pas en former des rayons... Il n'y a qu'un seul moyen de rendre la philosophie vraiment recommandable aux yeux du vulgaire ; c'est de la lui montrer accompagnée d'utilités. Le vulgaire demande toujours. « A quoi cela sert-il ? » et il ne faut pas lui répondre. « A rien ». Il ne sait pas que ce qui éclaire le philosophe et ce qui sert au vulgaire sont deux choses

fort différentes, puisque l'entendement du philosophe est souvent éclairé par ce qui nuit et obscurci par ce qui sert... Nous avons distingué deux sortes de philosophie, l'expérimentale et la rationnelle. L'une a les yeux bandés, marche toujours en tâtonnant, saisit tout ce qui lui tombe sous les mains, rencontre à la fin des choses précieuses et tâche de s'en former un flambeau ; mais ce flambeau prétendu, lui a jusqu'à présent moins servi que le tâtonnement à sa rivale et cela devait être. La science multiplie ses mouvements à l'infini, elle est sans cesse en action, elle met à chercher des phénomènes tout le temps que la raison emploie à chercher des analogies. La philosophie expérimentale ne sait ni ce qui viendra, ni ce qui ne viendra pas de son travail sans relâche. Au contraire la philosophie rationnelle pèse les possibilités, prononce et s'arrête tout court. Elle dit hardiment : On ne peut décomposer la lumière. La philosophie expérimentale l'écoute et se tait devant elle pendant des siècles entiers, puis tout à coup elle montre le prisme et dit : « La lumière se décompose ».

Or les limites du monde fini sont les limites de la science. Mais les notions infinies que l'homme porte en lui ne peuvent être limitées. Au-delà, des mondes connus se trouvent une infinité d'autres qu'il ne voit pas, mais dont il a conscience.

C'est ainsi que la physiologie, en ouvrant sur les modes et les qualités de la matière de nouveaux horizons, a pensé pouvoir tout expliquer scientifiquement. Dans le monde infini des phénomènes, elle cherche les causes médiates et non les causes premières, elle groupe les êtres sans s'informer de leur origine ; les sciences abstraites et analytiques n'ont jusqu'à présent scruté que la matière. Son rôle synthétique serait de grouper tous les phénomènes étudiés et d'en révéler l'unité de conclusion, destinée à améliorer le concept humain.

Non pas qu'il faille voir dans l'étude des choses abstraites la réalisation du bonheur. A vingt ans, ayant déjà beaucoup écrit et pensé, Stuart Mill s'écrie dans un geste d'égarement : « A quoi bon »! Cri funeste poussé par un utilitarisme excessif, et dans ses mémoires nous cueillons cette fleur : « Le bonheur est un but, mais qu'il ne faut pas poursuivre sous peine de le manquer. » C'est après cette crise morale qui faillit emporter cette pensée féconde, qu'il donne. « L'Essai sur le Théisme ». Comme conclusion, il n'incline pas du tout vers l'Athéisme, mais plutôt vers « l'Agnosticisme » qui oppose à la négation, l'espoir et la consolation d'un « peut-être ».

Demandons donc à la philosophie de nous éclairer sur la nature de l'esprit proprement dit et sur l'union possible de la matière et de l'esprit, ou pour parler un langage plus philosophique, de

l'état de connaissance avec étendue à celui de connaissance sans étendue. Mais auparavant il nous faut, ne pouvant conclure sans examiner les étapes de l'esprit humain, passer en revue les différentes expressions de l'âme humaine au cours des siècles, en un mot, faire l'historique des théories de l'âme proposées par les plus hauts penseurs et à toutes les époques.

Voici quelle est la classification des différentes opinions formulées par le professeur Alex. Bain :

I. — *Deux* substances.

1° Toutes deux matérielles :

a) Cette idée domine généralement chez les races inférieures ;

b) Chez la plupart des anciens philosophes grecs ;

c) Chez les premiers Pères de l'Église chrétienne.

2° Une substance matérielle et l'autre immatérielle :

a) Cette idée commence avec Platon et Aristote ;

b) Chez les Pères de l'Église, à partir de l'époque de saint Augustin ;

c) Chez les Scolastiques ;

d) Chez Descartes ;

e) Elle devient l'origine dominante.

II. — *Une seule* substance.

1° L'esprit et la matière considérés comme identiques :

a) Formes et expressions les plus grossières du matérialisme ;

b) Idéalisme panthéistique de Fichte.

2° Différence admise entre l'esprit et la matière. Matérialisme mitigé, soutenu par un grand nombre de physiologistes et de métaphysiciens; progrès de cette opinion. Énumération sommaire des partisans de cette doctrine.

a) L'âme doit participer de la nature ou essence de la divinité;

b) L'âme n'a pas de place déterminée dans le corps ;

c) La raison ou la pensée — la faculté de connaître l'universel est incompatible avec la matière (saint Thomas d'Aquin);

d) La dignité de l'âme exige qu'elle ait une essence supérieure à la matière ;

e) La matière est divisible, l'esprit est indivisible ;

f) La matière est changeante et corruptible, l'esprit est une substance pure ;

g) L'esprit est actif, doué de force, la matière est passive, inerte, elle subit l'action des forces ;

h) L'âme est la source première ou le principe de la vie ;

i) L'esprit a une identité personnelle ; les particules du corps changent continuellement.

Les philosophes antérieurs à Socrate dirent très peu de choses sur la nature de l'âme. Héraclite

prit le principe du changement. — Empédocle fut l'auteur de la doctrine des quatre éléments : Le feu, l'air, l'eau et la terre.

L'amour et la haine étaient les principes de tout mouvement. Le premier unissait, la seconde séparait les éléments. Anaxagore présentait le νοῦς ou l'Esprit comme le grand moteur premier du Monde. — Diogène d'Apollonie adopta l'air, comme l'élément constitutif de l'âme qui était à la fois mobile, douée de pénétration et intelligente. — Démocrite l'Atomien attribua au feu et à l'âme, des atomes de forme sphérique ; c'était leur nature de n'être jamais en repos, ils étaient la source de tout mouvement. — Pythagore a appelé l'âme, *un nombre et une harmonie*, comme tout le reste de l'univers.

La théorie de Platon sur l'âme a contribué à former l'opinion moderne sur cette question. Elle a pour base sa doctrine des idées et des formes existant par elles-mêmes et éternelles, antérieures à ce que nous appelons l'Univers ou Cosmos. La formation du Cosmos est due à deux facteurs qui sont d'abord les idées, puis un chaos coéternel, matière indéterminée, dans un état de mouvement discordant et irrégulier. Un architecte divin ou Demiurge en contemplant les idées a fait le monde d'après elle, autant que les objets sensibles peuvent reproduire le type éternel.

Aristote réfute toutes les théories émises sur

l'âme et proposées par ses devanciers. Mais, pour commencer la philosophie d'Aristote, il faut avant tout se rendre maître de ces quatre causes ou conditions de toute production : 1° la *matière*, ce dont une chose est faite ; — 2° la *forme*, la cause formelle, le type, le plan ou le dessein de l'auteur, l'idée du statuaire, le plan de l'architecte ; — 3° la *cause efficace* ou premier moteur, muscles humains, eaux, vents ou forces quelconques dont on se sert ; — 4° la *cause finale*, le but ou l'intention de l'ouvrier, plaisir, gain, réputation. — Une autre distinction qu'Aristote a indiquée et mise en lumière, c'est la distinction entre le *Potentiel* et l'*Actuel*.

Dans la matière considérée en elle-même, il voit le Potentiel, et dans la forme communiquée à la matière, il voit l'Actuel ou la réalité complète.

Dans l'opposition entre la matière et la forme — entre le Potentiel et l'Actuel — l'âme est rangée non avec la forme, non avec le Potentiel, mais avec l'Actuel. Elle a pour corrélatif la matière, c'est-à-dire le corps. Cette matière a une organisation très perfectionnée, ou en d'autres termes, est pourvue de capacités ou de puissance dont l'âme est le complément. L'union de la matière potentielle et de la forme, ou de l'âme qui la rend actuelle, constitue la totalité de l'être vivant. Voici donc comment Aristote dé-

finit l'âme : « C'est la première actualité (entéléchie) d'un corps naturel organisé qui a la vie en puissance. »

Aristote osa formuler ensuite cette vérité importante, ce premier pas dans la connaissance de l'esprit humain : Que nos idées, même les plus abstraites, les plus purement intellectuelles, pour ainsi dire, doivent leur origine à nos sensations.

Parmi les sectes grecques les mieux connues, les Épicuriens niaient absolument que l'âme survécût au corps.

Les Stoïciens affirmaient que l'âme est matérielle ainsi que le corps, et la considéraient comme un fragment détaché de l'âme universelle du monde dans laquelle elle était réabsorbée à la mort de chaque être.

En général, nous pouvons dire que les premiers Pères de l'Église, soit qu'ils acceptassent les idées des Orientaux et des Grecs, sur la transmigration et la préexistence des âmes, soit qu'avec Irénée et Arnobe, ils fissent dépendre l'immortalité de l'âme de la volonté de Dieu, décrivent presque dans les mêmes termes, l'essence de la divinité et l'essence de l'âme. Avant, et même après le concile de Nicée, Dieu est souvent appelé « une lumière sublime ». Un Épicurien converti y ajoutait une forme humaine ; un Platonicien se servait du mot « incorporel », dans le sens platonicien de ce mot.

Les Pères du IIᵉ siècle, connus sous le nom d'Apologistes, subissaient moins qu'on ne le suppose, l'influence de la philosophie platonicienne. Le seul d'entre eux qui fut platonicien, est Athénagore. Ils étaient bien plus influencés par les tendances matérialistes qui régnaient alors. Car le Stoïcisme était ce que l'on pourrait appeler la religion dominante de l'époque. Les expressions de Justin le martyr sur la nature de Dieu et de l'âme, sont vagues. Tout en rejetant l'anthropomorphisme des Juifs, il attribue à Dieu, la forme et le lieu, et quoiqu'il ne s'explique nulle part d'une manière claire sur l'état de l'âme après la mort, il considère comme une hérésie de dire que l'âme soit enlevée au ciel. Tatien cependant, disciple de Justin, est plus précis et admet un esprit entièrement immatériel uni à un esprit matériel dans le corps humain.

Dieu est immatériel ; il n'a ni chair, ni corps. Théophile ne soutient pas l'immatérialité de Dieu, il dit seulement avec Justin que la forme de Dieu ne peut pas être exprimée. Voici comment Clément d'Alexandrie s'exprime au sujet de Dieu : « Une connaissance positive de Dieu est impossible, nous savons seulement ce qu'il n'est pas. Il est sans forme et sans nom, quoique nous ayons raison de lui donner les noms les plus nobles ; il est infini ; il n'est ni genre, ni espèce, ni différence, ni individu, ni nombre, ni accident, ni

aucune chose à laquelle on puisse assigner un attribut positif. »

Origène concevait Dieu comme un être purement spirituel, ni feu, ni lumière, ni éther, mais une unité ou monade absolument incorporelle.

Le néo-platonicien Plotin (204-269), est d'accord avec Platon pour reconnaître la grande distinction de l'Idéal et du Sensible, et pour attribuer à l'âme, une nature intermédiaire ; mais il s'éloigne de Platon au sujet du rapport entre les idées et l'unique ou le bien. Tandis que dans le système de Platon, l'unique ou le bien compte parmi les idées dont il n'est que la plus élevée et que toutes les idées soient considérées comme ayant une existence indépendante; dans le néo-platonisme, il est élevé au-dessus des idées et devient la source d'où elles émanent.

Nous arrivons maintenant aux derniers Pères de l'Église. On peut dire que les chefs du mouvement spiritualiste furent saint Augustin, le plus profond et le plus métaphysicien de tous les Pères de l'Église latine — Claudius Mamert, prêtre de Vienne dans le sud de la France — et en Asie, Némésius, évêque d'Émèse.

Saint Augustin conçoit l'opposition entre les propriétés de la matière et celles de l'esprit. Il affirme que des attributs, tels que la longueur, la largeur, la profondeur, la dureté, etc., appartiennent à la matière seule, et n'ont point de sens

lorsqu'on les applique à l'esprit. L'âme ne doit en aucune façon être conçue comme étant longue ou large ou forte. Ce sont les propriétés corporelles, de sorte que nous étudions l'âme à la façon du corps. Aussi, tandis que d'autres qualités, telles que la dureté ou la couleur sont quelquefois citées, l'étendue est toujours reconnue comme la grande qualité distinctive de la matière. C'est sur cette définition que saint Augustin fonde ses preuves de l'immatérialité de l'âme. Ses principaux arguments sont tirés de la supériorité de l'âme sur le corps, de la nature de la conscience, de la mémoire et de la présence égale de l'âme dans toutes les parties du corps.

L'âme est supérieure au corps. C'est d'elle seule que viennent, la vie, le mouvement et la sensation que le corps cesse de posséder, dès que l'âme l'a quitté. Le philosophe chrétien tire plusieurs arguments de la conscience que nous avons de tel ou tel état de notre esprit. L'âme, dit-il, nous est connue directement; nos pensées, nos désirs, notre science, notre ignorance, nous sont mieux connus que les objets qui nous entourent, puisque nous ne percevons ces derniers que par l'intermédiaire d'organes corporels. Si donc l'âme est corporelle, elle doit nous être connue comme telle. Mais dans cette connaissance directe que nous en avons, nous ne trouvons aucune qualité corporelle comme la dimension, la forme ou la

couleur. D'où saint Augustin conclut que l'âme ne possède aucune de ces qualités. En outre, tandis que nous savons d'une manière positive que la pensée et le sentiment sont des propriétés de l'âme, nous pouvons seulement supposer que c'est une substance matérielle. Ce qui prouve que nous n'avons aucune connaissance réelle d'une telle substance, c'est la variété des conjectures que nous faisons sur sa nature. Si nous séparons ce que nous savons réellement de ce que nous ne faisons que supposer, il reste la vie, la pensée et le sentiment, propriétés que personne n'a jamais refusées à l'âme.

Saint Augustin insiste beaucoup sur ce principe sublime des néo-platoniciens, d'après lequel l'âme tout entière est à la fois dans toutes les parties du corps.

Saint Augustin met en outre en avant, des considérations spéciales pour prouver l'immatérialité de l'âme rationnelle. Les objets de la raison sont incorporels. Les images des objets corporels qu'elle compare et qu'elle juge, quoique ressemblant à la matière, n'ont réellement aucune étendue et sont, par conséquent, immatériels. La vérité et la sagesse que la raison perçoit, n'ont aucune trace de propriétés matérielles. On ne peut non plus reconnaître aucune de ces propriétés dans la faculté de la raison elle-même. Elle ne peut être divisée en parties, ni occuper une portion de l'espace,

comme les corps. De tout cela le philosophe conclut que l'âme rationnelle n'est pas matérielle.

Depuis le ve siècle jusqu'au développement de la scolastique, dont saint Thomas d'Aquin fut le chef au xiiie siècle, il ne se produit aucun changement d'opinion sur le sujet qui nous occupe.

Saint Thomas d'Aquin (1225-1274) dans sa *Somme de Théologie*, pense que l'âme n'est pas matérielle et ajoute que c'est la source première de la vie pour tous les êtres vivants. Ainsi, l'âme qui est la source première de la vie n'est pas un corps mais bien l'actualité du corps. De même que la chaleur est la source de l'accroissement de température des corps, n'est pas un corps, mais une espèce d'actualité du corps.

L'âme humaine est une substance indépendante. En effet par l'intelligence, l'homme connaît la nature de toutes les espèces de corps. Ceci serait impossible si l'intelligence était matière, car l'être qui connaît ne doit avoir en soi rien de la nature des objets qu'il connaît. Ce serait également impossible s'il connaissait au moyen des corps, parce que la nature bornée de l'intermédiaire l'empêcherait de connaître toutes les espèces de corps, de même qu'un œil malade rend la vision inexacte, ou que la couleur d'un vase modifie la couleur du liquide qui y est contenu. Ainsi le principe intellectuel agit par lui-même sans le secours du corps, et comme c'est seulement

une substance qui peut ainsi agir par elle-même, l'âme de l'homme est une substance indépendante. Mais ceci ne s'applique pas à l'âme des bêtes, car l'âme sensitive ne peut agir par elle-même, il lui faut la coopération du corps.

Saint Thomas affirme que l'âme est une forme pure, sans rien de matériel. Pour l'intelligence en particulier, elle ne pourrait sans cela connaître l'essence des choses. La matière est le principe de l'individualité, et elle empêcherait l'intelligence de connaître l'universel, de même que les facultés sensitives, qui agissent au moyen d'organes corporels, ne perçoivent que des objets individuels. Tout en répudiant la doctrine platonicienne de la préexistence de l'âme, saint Thomas soutient l'immortalité de cette âme, comme découlant de son immatérialité et elle ne saurait périr par quelque chose qui lui fût extérieur.

D'ailleurs, dit saint Thomas, adaptant à sa propre manière de voir l'argument tiré de l'aspiration de l'âme à l'immortalité : « Tout être désire naturellement l'existence à sa manière, et dans les êtres qui ont la faculté de connaître, le désir suit la connaissance. Or, tandis que les sens ne peuvent connaître l'existence que dans les limites de l'espace et du temps, l'intelligence l'embrasse d'une manière absolue et par rapport à tout temps. C'est pourquoi les êtres doués d'intelligence désirent naturellement exister toujours

et un désir naturel ne peut exister en vain. »

A l'exemple de son maître Albert le Grand, saint Thomas prouve que la faculté nutritive, la faculté sensitive et la faculté intellectuelle, appartiennent à une seule et même âme. Autrement, dit-il, l'homme ne serait pas réellement un, car l'unité d'un objet vient de la forme humaine qui lui donne l'être. D'ailleurs l'identité de ses facultés ressort de ce fait que toute opération de l'âme lorsqu'elle est exécutée avec énergie, empêche toutes les autres. Ainsi la forme supérieure renferme réellement la forme inférieure, — l'âme sensitive et l'âme nutritive d'Aristote (cette opinion fut reconnue comme dogme par le concile de Vienne en 1311).

Saint Thomas pense avec Plotin que l'âme tout entière est présente dans le corps entier et dans chacune de ses parties.

Si nous passons maintenant aux temps modernes, nous devons reconnaître Descartes comme étant par excellence, le philosophe de l'immatérialisme. (Il ne se sert pas du mot spiritualisme). Il insiste tout particulièrement sur la distinction fondamentale entre la matière et l'esprit. La matière, dont l'essence est l'étendue, nous est connue par les sens et c'est ainsi que le physicien l'étudie, l'esprit dont l'essence est la pensée, ne peut être connu que par la conscience, organe ou faculté du métaphysicien.

Descartes fait la distinction entre l'élément spirituel et l'élément physique qui composent la sensation. La sensation que nous appelons chaleur, étant une chose et la propriété physique, étant une chose différente. Il soutient l'immatérialité de l'agrégat spirituel ou principe pensant. Descartes avait sa théorie à lui sur les attributs physiques du principe immatériel. Il assignait à l'âme une place ou un centre défini dans le cerveau. Il faut surtout louer Descartes d'avoir exprimé nettement la différence entre la matière et l'esprit; c'est désormais un fait accompli. Mais la doctrine d'une substance immatérielle qu'il y ajoute, n'est qu'une hypothèse, et quand même des arguments suffiraient pour la rendre intelligible et soutenable, ceux de Descartes étaient, en tout cas, singulièrement insuffisants.

Il s'appuyait sur la distinction, si souvent répétée, entre la divisibilité de la matière et l'indivisibilité de l'esprit. Mais il n'a guère plus arrêté les matérialistes que n'aurait pu le faire une simple toile d'araignée. Il est vrai qu'un lingot de cuivre est divisible; mais faites-en une montre et vous ne pouvez plus couper le cuivre en deux sans détruire la montre. Vous ne pouvez pas plus partager un cerveau humain en deux cerveaux remplissant leurs fonctions que vous ne pouvez couper en deux son intelligence.

En face de lui s'était levé un rival redoutable,

Hobbes, pour qui la substance était corps ou matière et rien autre. Le mot esprit ne signifiait pour lui qu'un fluide invisible et subtil, l'éther par exemple, et il n'en tient même pas compte dans sa philosophie; ou bien c'était un fantôme, une pure imagination.

Dans la première moitié du xviii^e siècle, la Mettrie ne se prononce pas sur l'existence de Dieu, tous les arguments pour et contre, se balancent dans son esprit; il est également indécis sur l'immortalité, mais il pense que le matérialisme est la doctrine la plus intelligible puisqu'elle se contente d'une seule substance, la plus commode et « la plus favorable à la bienveillance universelle ». Les mêmes arguments se retrouvent dans le « Système de la Nature » du baron d'Holbach.

Joseph Priestley commence dans son ouvrage *le Matérialisme* par en appeler à ce qui était par excellence la logique du xviii^e siècle, non la logique d'Aristote, ni même celle de Bacon, mais la logique de Newton; car Newton fut logicien par la théorie aussi bien que par la pratique ; ses quatre règles philosophiques n'étaient pas seulement inscrites en tête de tous les ouvrages de physique de son temps, mais elles étaient apprises par cœur et appliquées dans toutes les recherches scientifiques.

Prietsley aussi, grâce à ses études scientifiques, était en état de répondre à l'argument grossier et

inexact, souvent invoqué en faveur du spiritualisme, d'après lequel la matière est une substance solide, impénétrable, inerte, absolument passive et indifférente au repos ou au mouvement, tant qu'elle n'est pas soumise à l'action de quelque force étrangère. Pour réfuter cet argument, Priestley démontre que la matière est essentiellement douée de propriétés actives, de forces d'attraction et de répulsion; son impénétrabilité même, suppose l'existence de forces répulsives. Priestley est disposé à adopter la théorie de Boscovich, d'après laquelle la matière n'est qu'une agrégation de centres de force, de points d'attraction et de répulsion réciproques. Après avoir ainsi reconnu l'activité inhérente de la matière, pourquoi ne pas admettre aussi qu'elle est capable d'exercer l'activité spéciale de la pensée, puisqu'après tout, la sensation et la perception ne se rencontrent jamais que dans un système matériel organisé? Puisque c'est une règle rigoureuse de la logique de Newton de ne pas multiplier les causes sans nécessité, nous devons accepter la doctrine d'une seule substance jusqu'à ce qu'il soit démontré, ce qui est impossible jusqu'à présent, que les propriétés de l'esprit sont incompatibles avec celles de la matière! A l'appui de sa théorie, Priestley présente un résumé bien ordonné des faits qui se rapportent à la coexistence du corps et de l'esprit, et il réfute habilement l'opinion de ceux qui disent que le corps

gêne l'exercice de nos facultés, en remarquant que d'après cette théorie, les facultés de notre esprit devraient aller en s'accroissant à mesure que nous approchons de notre fin.

Dugald Stewart représente au XIXe siècle d'une manière satisfaisante, les métaphysiciens de cette époque. Il repousse le matérialisme, en ce sens qu'il entend par là « la confusion de l'esprit et de la matière en un seul phénomène, en un ensemble de propriétés — les propriétés matérielles ; comme dans ces mots échappés à Hume « cette petite agitation du cerveau que nous appelons la pensée », car, bien qu'une agitation du cerveau accompagne la pensée, cette agitation n'est pas elle-même la pensée.

Il ajoute que le philosophe doit s'occuper de constater « les lois qui règlent l'union des deux substances sans chercher à expliquer de quelle manière elles sont unies ».

Le professeur Ferrier s'exprime ainsi dans ses *Institutes of metaphysics* : « C'est en vain que les spiritualistes cherchent un argument en faveur de l'existence d'une substance immatérielle distincte, dans la prétendue impossibilité, pour les phénomènes intellectuels et les phénomènes physiques, d'appartenir à la fois à la même substance. Cette artillerie qui tire à blanc n'a rien d'effrayant pour la matérialité. L'artifice est si inoffensif qu'il mérite à peine d'être traité comme une observation

sérieuse. Une pareille hypothèse n'a vraiment rien de solide. Qui doit commander à la nature et lui indiquer quels phénomènes ou quelles qualités appartiennent à telle ou telle substance, quels effets résultent de telle ou telle cause? La matière est en évidence comme entité reconnue, c'est un fait admis de part et d'autre. L'esprit, considéré comme entité indépendante, n'est pas si évidemment devant nous. Par conséquent, comme il ne faut point multiplier les entités sans nécessité, nous ne sommes pas en droit d'invoquer une cause nouvelle, tant qu'il est possible d'expliquer les phénomènes par une cause déjà existante, et l'on n'a jamais encore prouvé que cette possibilité n'existât point. »

Hamilton observe que nous ne pouvons localiser l'esprit sans le revêtir des attributs d'étendue et de lieu; et, si l'on dit que son siège n'est qu'un point, on ne fait qu'accroître la difficulté.

Arrivons enfin à la dernière phase de cette histoire si remplie. Un mouvement en faveur du matérialisme s'est produit en Allemagne. Il faut cependant remarquer que le spiritualisme, sous la forme de dualisme, n'a jamais été la croyance philosophique de l'Allemagne. Kant qui a également tourné en ridicule le matérialisme et l'idéalisme, n'a pas cependant attribué à la matière une existence réelle à côté d'un principe spirituel indépendant. Fichte et Hégel, dominés par l'idée

d'unité, ont dû faire un choix en s'attachant de préférence au côté le plus digne, c'est-à-dire au côté spirituel, ils sont devenus panthéistes idéalistes et ont ramené toute existence à l'esprit ou aux idées. En général ceux qui sont fatigués de la théorie critique de Kant, deviennent ou matérialistes ou idéalistes, au lieu d'admettre l'existence des deux substances.

Par le mouvement matérialiste contemporain, ce sont les hommes de science qui ont porté les premiers coups. Les premières déclarations énergiques, tendant à réhabiliter les forces de la matière, sont parties d'hommes distingués comme Muller, Wagner, Liebig et du Bois Raymond. Mais le matérialisme franc et décidé commence avec Moleschoff qui publia en 1852 son *Circulus de la vie*, série de lettres adressées à Liebig.

Dans une série d'ouvrages qu'il a publiés, Vogt a soutenu en termes exagérés et dont rien ne justifie l'âpreté, la dépendance de l'esprit vis-à-vis du corps. Le troisième et le plus populaire de ceux qui ont développé ces idées, est Büchner, dont le livre intitulé *Matière et Force*, a eu un grand succès. Il est inutile de s'étendre ici sur les idées de ces écrivains. Ils s'appuient en partie sur les preuves nombreuses, physiologiques et autres, de la dépendance de l'esprit vis-à-vis du corps, et en partie sur les théories les plus récentes de la matière et de la force, qui se résument par

le grand principe général connu sous le nom de corrélation ou « persistance de la force ». Ce principe leur fournit des arguments solides en faveur de l'activité essentielle et inhérente de la matière, toutes les forces connues étant en réalité incorporées à la matière. « Point de matière sans force et point de force sans matière. » Telle est leur maxime favorite. La théorie d'une masse immobile et inerte appelée matière, soumise à l'influence de forces du dehors ou surajoutée est, dirent-ils, plus que jamais impossible à soutenir. Les mouvements des planètes ne persistent-ils pas en vertu de la puissance inhérente de la matière? Et, outre les deux grandes propriétés que nous nommons, inertie et pesanteur, chaque portion de matière a une certaine température qui consiste, à ce que l'on croit, en mouvements intérieurs des atomes, et qui peut réagir sur toute matière voisine qui se trouve être à une température inférieure.

« Alors, disent-ils, avec Priestley et Ferrier, pourquoi introduire une nouvelle entité, ou plutôt une non entité, avant d'avoir vu ce que peuvent faire toutes ces activités de la matière? Ils répondent aussi à l'argument spiritualiste fondé sur l'identité personnelle de l'esprit et le changement continuel du corps, par cette observation évidemment juste, que le corps aussi a son identité, identité de type ou de forme, bien que ses molécules

constitutives puissent changer et être remplacées par d'autres.

L'esquisse rapide que nous venons de faire semble nous indiquer ce que doit être l'avenir et Alexandre Bain conclut ainsi : Les arguments en faveur des deux substances semblent avoir maintenant perdu toute leur force ; ils ne sont plus d'accord avec les résultats acquis par la science, et avec la clarté de la pensée. La substance unique, avec deux ordres de propriétés, deux faces, l'une physique, l'autre spirituelle — (une unité à deux faces) — semble plutôt satisfaire à toutes les exigences de la question ; nous devons considérer cette substance, suivant le langage de la profession de foi Athanasienne, sans confondre les personnes ni diviser la substance.

L'esprit est destiné à être le sujet d'une double étude, étude par laquelle le métaphysicien devra s'associer au physicien, et ce qu'Aristote n'avait fait qu'entrevoir pendant un instant, est enfin devenu une vision claire et durable. »

II

LE CARACTÈRE ANCESTRAL

On croit en général, et c'est là une profonde erreur, que l'œuvre de certains artistes originaux

puisse être fermée à la compréhension du plus grand nombre. Quelques-uns vont même jusqu'à nier cette œuvre, sous prétexte de nouveauté. Or un être quel qu'il soit, peut-il créer en dehors de la nature, un verbe, un geste, un signe, qui n'y soit implicitement compris? Évidemment non! Alors pourquoi nier l'une de ces expressions? Il est donc permis de juger d'une œuvre incomprise du public, qu'elle n'est pas arrivée au point où le spectateur et l'auteur entrent tous deux en vibration, et que cette chaîne invisible qui doit unir ces deux volontés n'est pas formée, par suite de l'évolution de l'un opposée au *statu quo* de l'autre. La pensée est la tendance vers l'unité, le besoin de faire coopérer tous les êtres vers un même idéal de vérité; c'est s'affranchir du dogme en libérant sa conscience, c'est créer le point dans l'espace vers lequel tendent tous les efforts. Cette remarque nous invite à rechercher ce qui constitue l'originalité et la banalité.

Le professeur Bain nous affirme que « toute impression qui se renouvelle, perd invariablement une partie de sa force ». Telle est l'expression de la loi de nouveauté.

On doit regarder comme à peu près prouvé, que l'impression renouvelée occupe exactement les mêmes parties et s'opère de la même manière que l'impression primitive.

Et enfin, que lorsque la pensée d'une action

nous impressionne vivement, nous ne pouvons à peine nous empêcher de la répéter, tellement tous les circuits nerveux sont envahis par des courants identiques avec les premiers.

Un horloger ne s'aperçoit pas du petit bruit persistant de ses horloges ; mais, si elles venaient à s'arrêter brusquement, il s'apercevrait sur-le-champ du silence.

Une des expressions les plus nettes de cette loi a été donnée il y a longtemps par Hobbes en ces termes : « C'est presque la même chose pour un homme, de sentir toujours une seule et même chose et de ne rien sentir du tout. »

Il est intéressant d'observer comment le principe de *relativité* intervient dans tous les beaux-arts sous le nom de contraste ; comment il exige dans les sciences et dans toutes nos connaissances, que chaque idée, chaque proposition réelle, ait son opposé également réel aussi ; droit, courbe, — mouvement, repos, — esprit, matière, étendue ; comment la connaissance n'est jamais simple.

Le premier principe que nous avons nommé principe de *relativité*, c'est-à-dire principe de la nécessité du changement pour provoquer la sensation, est la base de la pensée, de l'intelligence ou de la connaissance aussi bien que de la sensation.

La rétentivité, l'acquisition ou la mémoire est donc la faculté de continuer dans l'esprit des im-

pressions qui ne sont plus excitées par l'agent primitif, et de les reproduire plus tard à l'aide de forces purement intellectuelles.

Des mouvements peuvent aussi s'associer aux sensations, que donne chacun des sens ; et chaque sens peut s'associer à tous les autres ; les impressions du toucher peuvent s'associer à celles du goût, de l'odorat, de l'ouïe et de la vue ; et surtout, celles de l'ouïe avec celles de la vue. Ce que nous appelons, connaissance d'un objet, est la réunion de toutes les sensations qu'il détermine, à une idée complexe de cet objet.

Nous allons indiquer ici une théorie fort ingénieuse due à Max Nordau, sur la nature des majorités et des minorités.

« Selon lui, la loi de l'hérédité implique la « banalité », la loi vitale primitive « l'originalité ». Un organisme chargé seulement d'une quantité moyenne de forces vitales ne parvient jamais à accomplir les fonctions supérieures et suprêmes. Il ne recherche aucune situation qui n'ait déjà été familière à ses ancêtres ; s'il se trouve contre sa volonté, dans une situation nouvelle, il s'efforce avant tout d'y échapper. Cela lui est-il impossible, il s'évertue à la traiter d'après les analogies accoutumées, c'est-à-dire à s'y comporter comme il a eu coutume de le faire, dans d'autres situations à peu près semblables. Ce cercle fatal de l'hérédité l'étreint sans cesse. Le moindre changement

apporté aux lignes de ressemblance avec les ancêtres, l'épouvante.....

La foule se défend contre les idées nouvelles, non parce qu'elle ne veut pas les penser, mais parce qu'elle ne peut pas les penser. Cela exige de sa part un effort, et tous les efforts sont douloureux. Or, on écarte de soi la douleur.....

La banalité est l'originalité usée, l'originalité est la première face de la banalité..... La banalité d'aujourd'hui est l'originalité d'hier.....

La majorité signifie le passé, la minorité signifie l'avenir, si son originalité fait ses preuves. — La foule est toujours conservatrice parce qu'elle agit en vertu d'instincts génériques héréditaires, non en vertu de nouveaux procédés de pensée individuels et ne peut en conséquence, se retrouver à l'aise, que dans des conditions héréditaires et non dans des nouvelles. »

Aussi l'opinion de la majorité ne prouve-t-elle rien du tout et le monde entier peut avoir tort vis-à-vis d'un individu. Au surplus, la société n'a-t-elle pas le plus souvent commencé par massacrer l'apôtre d'une vérité, qu'elle a fini par accepter. C'est que la société, groupe de gens la plupart du temps d'une instruction médiocre, a pour conscience une moyenne formée de médiocrités réunies.

Un talent est, toujours suivant M. Nordau, « un être qui accomplit des activités généralement ou

fréquemment pratiquées, mieux que la majorité de ceux qui ont cherché la même aptitude ».

« Un génie est l'homme qui imagine des activités nouvelles, non encore pratiquées jusqu'à lui, ou pratique des activités connues d'après une méthode entièrement propre et personnelle. »

Par contraste avec « l'émotion », M. Nordau appelle « cogitation » le travail d'idéation nette et claire, cette activité du centre suprême de la conscience, accompli par les individus plus parfaitement outillés qui possèdent la faculté de former de nouvelles combinaisons. La foule moyenne, dont les centres travaillent automatiquement et ne contiennent conséquemment que des combinaisons organisées, reste limitée à « l'émotion ».

« L'émotion » est donc ce qui est hérité, la « cogitation » ce qui est acquis. L'émotion est l'activité de l'espèce. La cogitation, l'activité de l'individu ».

Ainsi donc, l'artiste qui se sent disposé à créer des activités nouvelles, doit s'adresser à une minorité intellectuelle formant parmi la foule, un centre d'action et de combat; lui révéler le verbe par quoi il exprime son moi, et formuler dans toute son œuvre, cette personnalité accrue au détriment des activités antérieures. En définitive, aussi bien en politique qu'en art et en littérature, ce sont les minorités intellectuelles qui ont accompli les grandes tâches humaines. En dehors du

temps qui lui manque, il paraît impossible à la foule, résumé de consciences moyennes, de créer une forme de pensée nouvelle.

Ce sera donc dans la masse évoluée que l'artiste devra semer le bon grain, afin que cette élite intellectuelle, toute imprégnée de la haute signification de la vérité, reportant cette activité sur la collectivité, la fasse admettre et respecter.

CHAPITRE III

L'ÉVOLUTION GÉNÉRALE

I

Il y a dans l'évolution générale de l'humanité, deux courants bien distincts, l'un qui analyse, l'autre qui synthétise. L'un examine l'individu, le particulier; c'est sur l'homme que portent ses investigations. L'autre scrute dans la collectivité, le général; c'est sur l'espèce que s'exercent ses recherches. De l'union de ses deux courants, doit sortir la compréhension majeure des multiples aspirations qui enveloppent de mystère, les destinées humaines.

Dans l'évolution de l'individu, la vie est, suivant Spencer, l'adaptation continuelle de relations internes à des relations externes. Or, l'individu, lui, sort de l'accouplement et l'accouplement est la forme première du besoin social; de l'accouplement sort la famille, de la famille sort la société.

Mais c'est là une évolution de fonctions et le problème qui occupe l'homme depuis sa naissance jusqu'à sa mort, reste toujours insoluble. La science pourra-t-elle un jour nous expliquer le mot de l'énigme. Pourquoi la vie? Sommes-nous doués de qualités immortelles? Y a-t-il en nous un principe d'immortalité qui soit susceptible d'être touché par la raison? Autant de questions insolubles auxquelles la science ne peut apporter la consolation d'un espoir! En tout cas, nous allons rechercher autour de nous les différentes conceptions envisagées par la philosophie et la science. A la théorie développée par Diderot nous opposerons les assurances toutes nouvelles et assurément fort intéressantes du savant biologiste, le Dr Metchnikoff, nous confronterons ainsi les deux faces du même problème, tendant à élucider au sein de l'évolution, le problème mystérieux du devenir possible de l'homme, de cette immortalité, troublant problème qui donne à penser avec Renan : « Que nous revivons par le sillon que chacun de nous laisse au sein de l'infini. »

Voici comment, à ce sujet, s'exprime Diderot : « De même que, dans les règnes animal et végétal, un individu commence pour ainsi dire, s'accroît, dépérit et passe, n'en serait-il pas ainsi des espèces entières? Si la foi ne nous apprenait que les animaux sont sortis de la main du Créateur

tels que nous les voyons, et s'il était permis d'avoir la moindre incertitude sur leur commencement et sur leur fin, le philosophe abandonné à ses conjectures ne pourrait-il pas soupçonner que l'animalité avait, de toute éternité, ses éléments particuliers épars et confondus dans la masse de la matière ; qu'il est arrivé à ces éléments de se réunir parce qu'il était possible que cela se fît ; que l'embryon formé de ces éléments a passé par une infinité d'organisations et de développements ; qu'il a eu pour succession, du mouvement, de la sensation, des idées, de la pensée, de la réflexion, de la conscience, des sentiments, des passions, des signes, des gestes, des sons, des sons articulés, une langue, des lois, des sciences et des arts ; qu'il s'est écoulé des millions d'années entre chacun de ces développements ; qu'il a peut-être encore d'autres développements à subir et d'autres accroissements à prendre qui nous sont inconnus ; qu'il a eu ou qu'il aura un état stationnaire ; qu'il s'éloigne ou qu'il s'éloignera de cet état par un dépérissement éternel, pendant lequel ses facultés sortiront de lui comme elles y étaient entrées ; qu'il disparaîtra pour jamais de la nature, ou plutôt qu'il continuera d'y exister, mais sous une forme et avec des facultés tout autres que celles qu'on lui remarque dans cet instant de la durée ? La religion nous épargne bien des écarts et bien des travaux. Si

elle ne nous eût point éclairés sur l'origine du monde et sur le système universel des êtres, combien d'hypothèses différentes, que nous aurions été tentés de prendre pour le secret de la Nature? Ces hypothèses, étant toutes également fausses, nous auraient paru toutes à peu près également vraisemblables. La question pourquoi il existe quelque chose est la plus embarrassante que la philosophie pût se proposer et il n'y a que la révélation qui y réponde. »

Voyons maintenant comment la science moderne résoud le problème. Dans son ouvrage *Étude sur la nature humaine*, le professeur Metchnikoff nous montre tout d'abord les harmonies chez les êtres inférieurs à l'homme, ensuite l'origine humaine, enfin l'immortalité de l'âme cellulaire.

Au sujet des harmonies de nature, il s'étend longuement sur le concours des insectes dans la fécondation des orchidées, concours que Sprengell avait déjà reconnu dès le XVIIIe siècle, et confirmé ensuite par Darwin. C'est ainsi que des insectes appartenant à des catégories différentes, abeilles, guêpes, diptères, certains coléoptères, et un grand nombre de papillons, tout en puisant le nectar accumulé au fond des orchidées, chargent les corps de pollinies, éléments mâles, les transportent sur les stigmates, éléments femelles d'orchidées de même espèce, et les fécondent. De ce fait, ils deviennent les traits d'union entre les deux élé-

ments mâles et femelles séparés, et un élément de fécondation pour les ovules.

Ensuite il nous montre l'admirable instinct des guêpes fouisseuses, dans le choix et la façon dont elles paralysent la proie nécessaire à l'entretien de la progéniture.

Toutes ces harmonies l'aident à formuler la loi qui veut qu'il se produise constamment une sélection des caractères. Les particularités utiles se transmettent et se conservent, tandis que les caractères nuisibles finissent par disparaître ; les caractères désharmoniques peuvent amener la disparition totale de l'espèce, mais ils peuvent aussi disparaître seuls sans être nécessairement suivis de la disparition des êtres qui les possédaient. Dans ce dernier cas, le caractère nuisible pouvant se transformer en un autre, utile pour la vie de l'espèce, et qui tend constamment à conserver les descendants les plus divergents d'une espèce quelconque, explique fort bien la transmutation et l'origine des espèces par la conservation des caractères utiles, et par la disparition des caractères nuisibles ; cette théorie a été émise pour la première fois par Darwin et Walace. Et l'explication que donne Darwin de l'origine des espèces par sélection naturelle, tend à grouper en un grand faisceau, tous les êtres organisés, d'après le « Système Naturel ». Ce système rend inexplicable l'hypothèse des créations.

La sélection naturelle n'agit qu'à pas lents, en accumulant des variations légères successives et favorables et, par suite, rejette toute modification considérable où subite. *Natura non facit saltum* reste l'axiome sur lequel s'appuie cette théorie.

Examinant les origines de l'homme, le biologiste affirme que la critique scientifique a facilement démontré l'impossibilité pour l'homme, d'être considéré comme une création particulière, et par conséquent comme le résultat de l'œuvre divine. Il montre comment l'étude détaillée de l'organisme humain, accorde d'une façon définitive sa parenté étroite avec les singes supérieurs ou anthropoïdes.

En ce qui concerne les embryons mêmes, la ressemblance entre les singes et l'homme est tout à fait frappante. Selenka insiste sur le « fait que les disques embryonnaires de l'homme, les plus jeunes qui aient été observés, peuvent être à peine distingués de ceux des singes à queue, autant au point de vue de la situation que de la forme ».

Après avoir étudié nombre d'exemples d'harmonies dans la nature, le Dr Metchnikoff passe en revue les nombreuses désharmonies qui assaillent l'homme dès sa naissance et s'exercent également sur tous les sens.

C'est ainsi qu'Helmoltz a remarqué que l'étude précise de l'organisation optique de l'œil a causé une grande désillusion. « **La nature**, dit-il, a

comme exprès, accumulé les contradictions dans l'intention de rejeter tous les fondements d'une théorie d'harmonie préexistante, entre le monde extérieur et le monde intérieur.

Ces désharmonies, la science s'essaie constamment à les atténuer. Son rôle est, dans ce sens, d'une réelle grandeur, puisqu'elle prévoit le moment où elle pourra, d'une façon efficace, soulager la souffrance et muer de ce fait, en harmonies, les désharmonies que la nature capricieuse semble disséminer autour de nous.

Voyons maintenant comment le D\` Metchnikoff résoud le problème de l'immortalité de l'âme.

« On peut, dit-il, affirmer, preuves scientifiques en mains, que dans notre corps, il y a bien des éléments immortels, « ovules et spermies ». Comme ces cellules sont douées de vie propre et accusent certaines facultés que l'on peut ranger dans la catégorie des phénomènes psychiques, il devient certain de poser d'une façon absolue, la thèse de « l'immortalité de l'âme ».

Les ovules et les spermies qui réussissent à se conjuguer, donnent naissance à la nouvelle génération, à laquelle ils transmettent leur « âme cellulaire ».

D'après la terminologie de Haeckel, cette âme est donc réellement immortelle, au même titre que le corps de ces cellules reproductrices.

Il est donc vrai que nous renfermons dans notre

organisme, des éléments doués d'une âme immortelle ; mais il est tout aussi vrai que ce fait n'implique nullement, l'immortalité de notre âme consciente.

Les religions et les systèmes de philosophie, qui appuyaient les règles de la conduite sur d'autres bases, considéraient, au contraire, la nature humaine comme viciée dès le début. La science est venue nous apprendre que l'homme, descendant de l'animal, a dans sa nature des qualités bonnes et mauvaises, et que ce sont ces dernières qui rendent l'existence si malheureuse. Mais la nature humaine n'étant pas immuable, peut être modifiée au profit de l'humanité.

Avant tout, il faut tenter pour ainsi dire de redresser l'évolution de la vie humaine; c'est-à-dire de transformer les désharmonies, en harmonies.

Quelques savants, et notamment Buetschh et Weismann, ont conclu à l'immortalité des êtres uni-cellulaires de la nature des protozoaires, tels que les infusoires.

On peut conclure que les progrès dans l'organisation des animaux, ont évolué aux dépens de la faculté reproductrice des éléments et des tissus.

S'il existe des éléments voués inévitablement à la mort naturelle, il faut les chercher parmi les cellules des centres nerveux.

Il était naturellement intéressant de noter cette théorie originale, basée sur les investigations les plus récentes entreprises dans le domaine scientifique.

Ainsi donc, le philosophe et le biologiste s'accordent pour conclure, sous des points de vue différents, il est vrai, l'un à l'immortalité de l'âme consciente, l'autre à l'immortalité de l'âme cellulaire. Nous n'entreprendrons pas une thèse philosophique qui ne comporte pas son développement dans cette étude. Nous n'en dégagerons pas moins cette conclusion déterminative de la nature humaine : l'immortalité, cette courbe immense sur laquelle l'homme évolue, inscrivant au sein des temps et de l'espace, les arrêts ou plutôt les bornes de sa marche en avant; l'immortalité, ce besoin de l'âme, que l'instinct avait révélé et que la science semble avoir démontré, paraît devoir rentrer dans la catégorie des vérités admises.

Considérons maintenant le point actuel de l'évolution humaine, et replaçons l'homme dans la situation qu'il occupe parmi la civilisation actuelle, tout en dégageant la conception nouvelle à laquelle il doit adapter sa vision, afin de conquérir une nouvelle harmonie.

II

Tout nous porte à croire qu'une longue paix économique va consacrer de nouveaux désirs et, par suite des longs loisirs concédés, l'homme cherchera à manifester en une forme intelligente, son besoin d'expansion. L'art sera très probablement l'une de ces formes d'expression. Il est donc réservé à l'artiste la tâche très haute et très fécondante, de muer ses loisirs en de magnifiques synthèses dont il sera le chef éminent. Il faut avouer que pour l'instant, la société telle qu'elle est, ne formule aucun dogme dont il puisse s'emparer pour exprimer hautement la vie et l'idéal qu'elle contient en puissance; il ne peut donc se dégager de cette obscurité un enthousiasme créateur. Est-ce à dire que nous n'ayons rien à formuler, nous autres artistes, et devions attendre que ce dogme nous soit livré par la forme sociale actuelle, mûri, décortiqué, prêt à être assimilé. Non, l'œuvre de l'avenir doit s'élever radieuse pour ainsi dire, sans secousses, armée de pied en cape; elle existe à l'état potentiel, il est réservé au génie de l'artiste de la dégager et de l'exprimer.

Il est tout à fait raisonnable de penser qu'il saura se hausser au niveau de cette conception informulée et créer sciemment l'atmosphère de demain où doit se mouvoir cette nouvelle vérité. Il suffit d'une pensée, jetée au milieu du terrain, pour bouleverser aussi sûrement qu'une révolution, le champ clos de la tradition.

Cette pensée une fois traduite, prendra rang dans les hautes conceptions de la vie sociale, afin d'augmenter le concept de l'homme, d'élever son âme vers la beauté, vers la vie toute harmonieuse et toute équitable.

La morale évolutionniste substituera bientôt au mensonge constant de nos mœurs actuelles, la justice idéale, aurore majestueuse, d'une époque sans précédents. Bientôt nous assisterons à la proclamation d'autres vérités, qui amplifieront le dogme et lui donneront sa véritable grandeur.

Pour l'instant, il serait assez utile que le penseur ramenât à un groupe compact, tous les fragments que la science élève en des points isolés, afin d'indiquer de façon précise le degré auquel elle est arrivée. Où en sommes-nous au juste de la connaissance ? Telle est la question que se posent nombre de bonnes volontés lasses d'attendre ! C'est qu'au demeurant, il ne faudrait pas trop s'illusionner sur la portée des faits enregistrés officiellement par la science, car bien des conceptions soi-disant neuves étaient connues de la plus

haute antiquité. D'autres vérités au contraire, paraissant immuables comme un dogme, sont attaquées par les esprits scientifiques les plus éminents. De plus en plus la vérité, une et absolue, s'éloigne et laisse au fond de l'âme humaine, un grand doute et un misérable scepticisme.

Empédocle, le poète théologien, n'a-t-il pas entrevu nos idées modernes sur la constitution atomique des corps, sur les attractions et affinités chimiques ? Lucrèce dans son *Poème de la Nature*, n'a-t-il pas aussi formulé par intuition, des lois physiques que des expériences de laboratoire ont depuis confirmées ? On s'imagine souvent que les bases de la science sont inébranlables, or rien n'est moins exact !

Nous savons tous que le *Postulatum d'Euclide* impossible à démontrer, n'en constitue pas moins une des vérités classées dans la géométrie, science exacte par excellence. M. Poincarré, le savant professeur, dans son ouvrage *la Science et l'Hypothèse*, nous en donne un long exposé, en s'appuyant pour cette démonstration sur les géométries non Euclidiennes, telles que celles de Lowatchesvski et de Riemann : nous pouvons en dire autant de la mécanique qui repose tout entière sur des propositions fondamentales, admises comme étant prouvées par l'expérience de tous les jours, mais qu'il est impossible de démontrer « parce qu'il n'y a dans le monde aucun corps complètement immobile »,

On peut donc prétendre que les sciences pèchent pas la base, mais on les admet comme indiscutables et bien fou serait celui qui oserait s'élever contre elles! Elles n'en demeurent pas moins l'expression de la vérité la plus typique, et les mathématiques sont encore ce que l'homme a su trouver de plus parfait, pour s'approcher au plus près de la vérité absolue. Il y a lieu cependant de faire remarquer que le monde s'achemine de plus en plus vers les certitudes et non plus, comme hier, vers les probabilités, et qu'il serait impardonnable, le créateur actuel d'une œuvre qui ne contiendrait pas en puissance les deux grands principes, d'universalité et d'éternité! C'est vers ces vérités constamment révélées que l'artiste devra sans cesse tourner ses regards. L'expression anthropomorphique conservera-t-elle encore longtemps le rôle de définir l'unique? Non, sans doute, de moins en moins elle décrira le sens intime et individuel, pour s'élancer vers le multiple, expression de la vie, multiple comme elle. De ce que la nature paraît concentrer en certains types toute la somme de beauté dont est susceptible l'individuel dans son évolution, il ne faudrait pas conclure à la pérennité des principes. Bien au contraire, ce serait la preuve incontestable de desseins invariables, la volonté de transmettre à travers la chaîne des êtres, des types de beauté, concentrant en eux, toute l'énergie plas-

tique de la nature. Ceux-là seuls ont le pouvoir d'exciter la faculté génésique de l'artiste.

Ce qui fait, en définitive, le désaccord entre la science et l'art, n'est pas autre chose que le manque de compréhension de ces deux états de la conscience qui se composent du sentiment et de la pensée. Chez les hommes de science, la raison tue le sentiment. Chez les artistes, le sentiment tue la raison.

Il y aurait donc lieu d'accorder ces deux termes et de fondre ces deux principes afin d'opérer l'équilibre. Tous les deux : le scientiste et l'artiste sont, dans ce cas, également distants de la vérité ; car la fonction de la science et de l'art n'est pas d'éloigner ces termes, mais bien au contraire de les rapprocher, afin de faire surgir « le bien ». Or le bien n'étant que l'union du beau et de la logique, ne peut être produit que par la science, qui développe l'intelligence et par l'art qui développe le sentiment.

Et l'artiste, à l'égal du scientiste, résoud une harmonie, chaque fois qu'il crée, car créer n'est-ce pas : DÉGAGER DU MONDE, UNE LOI CO-EXISTANTE ET LUI DONNER L'ESSOR.

III

S'il est dévolu à la science d'augmenter le bien-être physique, par une appropriation plus nette des forces environnantes et un équilibre constant des forces entre le dehors et le dedans ; il appartient à l'art, de façonner les cerveaux à un concept moral plus large, répondant à la nécessité d'un plus grand champ d'activité, en disposant les âmes à la bonté et à l'altruisme. S'adressant avant tout au sentiment, il l'affecte dans le sens social ; s'adressant à la pensée, il élève les âmes qui forment l'élite pensante, vers une conscience universelle. Afin d'obtenir une compréhension nouvelle qui satisfasse mieux à notre sentiment esthétique, il faut que l'artiste suscite l'idéal qu'il veut atteindre. Mais cet idéal doit correspondre à la sommation des volontés ambiantes : ce serait en définitive, un résumé des hautes pensées de l'élite. Cet idéal, une fois obtenu, mettre en son œuvre toutes les ressources dont il dispose, pour arriver à son expression. La fonction la plus haute de l'art et de la science sera de délivrer de sa gangue, toute vérité cachée et d'en exprimer

l'harmonie totale. Aujourd'hui la science assume presque entièrement la tâche de surprendre les désharmonies dont la nature capricieuse entoure les trésors qu'elle recèle. C'est la tâche de l'homme de découvrir et de muer en harmonies, les désharmonies préexistantes.

Le problème pour l'art est identique. Tout n'est pas harmonique dans la nature, parce que l'objet que l'artiste voit dans le plan où se précise sa puissance d'action visuelle, n'est pas en réalité perçu seul, et semble détaché de la grande trame de l'univers. Mais il ne peut y avoir à proprement parler, de coupure, c'est seul, le pouvoir restreint du spectateur qui opère cette scission du grand aspect de Nature.

C'est donc sa pensée seule qui peut le rattacher au grand mouvement évolutif de la matière et des saisons. De là, cette désharmonie toute apparente que l'artiste devra redresser.

Ces désharmonies, une fois admises, il reste à l'homme la haute prérogative de développer son intelligence et sa raison, et d'élever sa conscience, de l'instinct au libre arbitre, vers un devenir meilleur.

Les luttes fratricides qui ensanglantèrent à toutes les époques les races ennemies, semblent vouloir s'effacer devant la montée splendide de la raison. La patrie n'étant plus, comme dans l'antiquité, liée d'une façon indissoluble à la religion,

paraît devoir vivre d'une vie propre. Le culte nouveau, non pareil aux cultes antiques qui étaient avant tout une véritable sommation des consciences, sans toutefois d'appareils de dogmes, paraît devoir rallier les consciences vers un idéal tout autre.

Au cours de l'histoire, ne voyons-nous pas s'élever successivement les royaumes des Mèdes, des Assyriens, des Scythes, des Perses, envahis par les conquérants Macédoniens; ceux-ci, à leur tour, tomber devant les Romains : la puissance colossale de ces derniers, s'écrouler bientôt sous les coups des enfants du Nord qui accoururent comme des loups dévorants, à la chute de ce grand cadavre. Enfin les Cimbres, les Huns, les Goths, les Vandales et les Wisigoths et toutes ces races belliqueuses, qui débordèrent par torrents, envahir et morceler les vastes provinces de l'empire romain, conduits par des chefs tels que les Alaric, les Attila, les Genseric et autres fléaux du genre humain.

Nous ne verrons plus, comme dans l'époque qui s'écoule du v^e au x^e siècle, des invasions de barbares. L'Europe tend de plus en plus à s'unifier comme race, reportant sur les territoires inhabités, la densité de ses populations. Plus d'invasions possibles, du moins pour l'Europe. Seuls s'opèrent des courants puissants. La pensée septentrionale flue vers nous et accapare nos activités intellectuelles. A ce courant grandiose, l'effort méridional

n'a pas grand'chose à opposer. Le sentiment latin, toujours vivace au cœur atavique des foules, ennemies de l'effort et des technicités, se lève et s'exaspère. Il n'est pas bien prophétique d'affirmer que c'est dans cette pensée, représentant à elle seule la plus formidable évolution, à la fois scientifique et philosophique qu'ait connu le monde, que se puiseront, dans un effort grandiose, les grands facteurs de la rénovation.

L'art tout conventionnel et factice qui s'essore du sentiment latin, ne peut lutter plus longtemps contre la superbe montée, sans cesse accrue, de la pensée moderne.

Ainsi donc, toute l'énergie des peuples qui se partageaient aux siècles précédents, entre la guerre, expansion de la nation ou réalisation d'une unité territoriale, et l'art destiné à en consacrer les hauts faits, tendra de plus en plus vers des activités tout autres.

Aujourd'hui, les classes cherchant de plus en plus à s'unifier, expriment une volonté plus absolue dans la recherche de formes adéquates à leurs nouveaux besoins. Déjà autour de nous, palpite, plein de promesses, un art d'analyse, précurseur des hautes tâches que l'avenir réserve aux arts majeurs. Autour de cet art, évoluent les arts subsidiaires destinés à rehausser de leur éclat, la beauté des formes.

Au surplus, notre âme poussant l'individualisme

jusqu'à l'outrance, ne connaît plus ces belles ascensions de foi, qui s'extériorisaient en temples, à l'époque du paganisme, et en cathédrales magnifiques, durant tout le moyen âge. Les âmes ne s'immolent plus volontiers à un idéal collectif et c'est pourtant ce vers quoi nous tendons de tout l'effort de notre volonté. L'art de l'avenir sera, comme aux différentes stases de l'humanité, le résumé splendide de l'idée morale collective, la conscience religieuse des peuples.

C'est cette loi morale qui fait l'inquiétude actuelle de l'humanité. Le pouvoir prépondérant exercé par la papauté sur les deux cents millions de catholiques, qui, d'après Hübner, sont répartis sur la surface du globe, semble fléchir devant les nouvelles harmonies surgissant radieuses, en dehors de sa formidable puissance. Les pères de la Révolution se chargèrent d'élever les revendications que les Pères de l'Église n'avaient pas élevées au IV^e siècle. Ces derniers étaient beaucoup plus choqués de l'inégalité des biens, que de l'inégalité des personnes, puisque, en pénétrant dans la cité céleste, l'homme injustement traité ici-bas devait trouver le supplément de joie dont ce monde l'avait sevré.

Actuellement, les peuples se dégagent de plus en plus de l'autorité papale pour s'adonner au culte d'une haute idée internationale, « la Justice ». Car, si le supplice du Golgotha a révélé au

monde une splendide morale, éternelle et humaine, pouvant se résumer en cette admirable maxime toute débordante d'altruisme : « Aimez-vous les uns les autres », du moins la Révolution a augmenté ce patrimoine moral. En proclamant dans la Déclaration des Droits de l'Homme, la liberté de chaque individu et l'égalité de tous devant la Loi, elle créait cette nouvelle harmonie : la Justice.

C'est de ces harmonies partielles que doit s'élever rayonnante, l'harmonie intégrale, faisceau géant qui doit réunir et grouper toutes ces harmonies fragmentaires et leur assurer une vie spirituelle toute-puissante. C'est alors seulement que les hommes manifesteront, en des monuments grandioses, leurs nouveaux concepts : Monuments, tels que les sociétés passées n'en auront jamais conçus de plus beaux, dans le développement libre et harmonieux le plus parfait. Et les arts devront transcrire sous forme de signe, l'abstraction à tendance universelle, capable d'être comprise par l'ensemble des peuples.

Dans ce siècle individualiste, la pensée éparpillée, attend le rameau puissant où elle puisse greffer ses admirables conceptions en une frondaison superbe qui deviendra le pivot de l'évolution.

Si l'on considère, d'une part, l'effort d'analyse qui s'est fait dans les sciences, depuis la Réforme, amenant l'esprit humain à comprendre l'admi-

rable constitution moléculaire de son corps, dans sa forme définie, dont la pensée est l'expression rayonnante ; si, d'autre part, on considère les hypothèses créées et résolues par la philosophie transcendante, on est frappé du pas géant accompli depuis peu de temps (qu'est-ce, en effet, que quelques siècles dans l'infini du temps?) vers la Vérité — abstraction vers laquelle tend l'esprit humain sans jamais y atteindre.

Et c'est pour le créateur une jouissance infinie, au milieu de ce concours d'efforts, d'apporter l'humble pierre de l'édifice, en produisant — *l'œuvre indestructible* — qui vit avec la planète, palpite avec elle, initie à une vie nouvelle les détenteurs des expressions anciennes de la pensée, universelle comme le monde, générale comme la nature. Voilà ce à quoi se résume toute sa religion.

IV

Sera-ce par une évolution lente, apportée par l'action sociale, en équilibrant constamment les forces d'expansion des nations trop fortes ? Sera-ce par un bouleversement révolutif, amené par une succession de crises économiques, que se fera la lente ascension des peuples vers l'harmonie ? Il est difficile de répondre d'une façon certaine à cette question. Cependant, il est permis de supposer qu'après ce malentendu universel, cette bousculade d'idées, utopiques en apparence, mais cependant irréalisables à l'époque où nous sommes, va surgir, l'idée pure et harmonieuse, liée invariablement à une sorte de religion philosophique où la raison triomphante va arborer l'orgueil de son symbole. A ce fleuve fécondant, les peuples conscients viendront désaltérer leur soif d'idéal, leur besoin de connaître, de comprendre, d'AIMER. Ce sera donc par l'éducation intégrale, que l'on arrivera à créer ce mouvement intellectuel, auquel nous tendons. D'abord l'école, en enseignant aux jeunes cerveaux, la libre responsabilité de chacun d'eux, la liberté des actes soumis au contrôle de la conscience individuelle et à la sommation de

la conscience sociale qui est la justice, en subordonnant au multiple l'acte particulier, développera dans chacun d'eux, une sorte de vérification de sa nature essentielle, de son être en un mot. Arrivé à l'âge mûr, ce cerveau, constamment tourné vers la raison et limitant aux frontières de la critique, l'immensité de l'inconnaissable, formera la masse évoluée, celle de demain qui changera la face du monde,

Et l'État, lui aussi, voudra-t-il se rendre compte qu'il assume une lourde responsabilité en acceptant la tutelle de ses artistes? Car ce n'est pas seulement en leur répartissant généreusement quelque maigre récompense, qu'il peut arriver à se libérer. C'est en créant des centres d'activité d'art, confiés à des artistes choisis avec discernement. Ce n'est pas tout pour lui de former de bons élèves, il s'agit de reconnaître les maîtres et de les encourager. Les bons dessinateurs sont utiles, de beaux cerveaux sont nécessaires. Les hommes qui pensent sont seuls capables de produire un art utile et puissant. Sur la route sans cesse balayée de l'évolution, il appartient à eux seuls de comprendre la révélation suprême que les sciences apportent avec elles, et d'en former la nouvelle moisson qui doit germer au grand terrain de l'avenir. A ceux-ci seulement, l'État accordera une large subvention qui leur permettra d'œuvrer tout à leur aise.

Une renaissance artistique est nécessaire. Déjà nombre de peintres et de sculpteurs témoignent dans la recherche de notes harmoniques élémentaires, d'une grande compréhension de la vie contingente. Ils ne dédaignent pas de dériver leur talent à la recherche de formes nouvelles destinées à imprimer à tous les objets de première nécessité, le galbe des courbes harmonieuses.

Ce travail analytique est nécessaire, cependant il n'est pas complet. Ce n'est pas en général la façon la plus logique de procéder, que celle qui consiste à dégager de l'objet, la forme totale qui le circonscrit. D'abord la rénovation de l'édifice synthèse, ensuite la recherche analytique qui en découle, cherchant à amplifier dans un but bien déterminé les formes primitives, et à dégager de la conformité à un but, l'effort des harmonies fragmentaires.

C'est de ce rameau synthèse, réunion, faisceau de ces harmonies fragmentaires, que surgira l'œuvre complète, le monument typique de l'époque.

La vulgarisation de l'art a du moins ce double avantage : développer pour l'artiste la production artistique, ouvrir l'esprit d'un peuple à la compréhension des chefs-d'œuvre, par cette éducation instinctive qu'amène la contemplation journalière d'objets d'art usuels.

En était-il autrement à Athènes, sous Périclès, à Florence sous les Médicis? Pourquoi alors

ces mêmes peuples, insensibles aujourd'hui à toute production de grand art, étaient-ils à ces époques, débordants de joie devant les productions du génie des artistes, et trouvaient-ils dans leur admirable éducation le moyen de muer en œuvre d'art, les objets les plus usuels et les plus familiers? C'est qu'à ces époques, les influences directrices étaient bien plus puissantes, bien plus fécondes que celles d'à présent. Les Périclès, les Antonin, les Médicis, les François Ier savaient appeler à eux les grands artistes, et discerner le grand art de l'art moyen destiné à consacrer les modes passagères. Aussi les peintures, les marbres, dus à leur encouragement, restent-ils les plus hauts sommets auxquels l'art puisse atteindre?

L'exemple parti de haut était partout suivi. A Rome, comme en Grèce, elle était bien féconde l'influence de la frise du Parthénon, de Phidias et des œuvres de Polignote, de Parrhasius, de Zeuxis, de Protogène, du Laocoon d'Agésander, du gladiateur d'Agasias et des nombreuses Vénus dues au génie de ces deux peuples. Les places publiques devenaient de véritables musées que les pouvoirs publics mettaient leur amour-propre à décorer. A Venise, la place Saint-Marc et la Piazetta s'ornaient d'objets d'art rapportés par les riches armateurs. A Florence, la place du Palazzo Vecchio, centre de la vie politique, s'encombrait sans souci de la circulation, de portiques, de fontaines

où les Jean de Bologne, les Benvenuto Cellini et les Michel-Ange, dépensaient le plus clair de leur talent.

Or, la société bourgeoise actuelle, d'une médiocrité moyenne, devient insensible à tout acte de beauté. Cette médiocrité est due en partie à la maussaderie de nos mœurs, à ce manque d'enthousiasme pour tout ce qui est grand, tout ce qui est généreux. Indépendamment de cette raison, l'artiste qui voudrait réaliser son œuvre, ne pourrait même pas trouver des artisans capables de comprendre son rêve et susceptibles d'un effort instinctif dégagé du mauvais goût ambiant.

C'est donc à l'administration d'un pays qu'incombe par dessus tout, la mission de diriger et d'élever les instincts artistiques d'un peuple. Il appartient à l'État d'ouvrir la compréhension du plus grand nombre. Encore qu'en soi-même, le musée ne soit une aberration inventée par nos besoins modernes, frénésie ambulatoire, qui préfère aux œuvres d'ensemble le tableau portatif, il n'en est pas moins vrai — ce principe du musée une fois admis — qu'il faudrait travailler à sa rénovation complète, et surtout veiller à ce que les œuvres qui l'ornent, fussent méthodiquement classées et savamment disposées. Il appartient enfin aux municipalités, de susciter les œuvres qui doivent animer de leur harmonie, la vie des places et des jardins publics.

Les masses ont quatre écoles où elles peuvent s'instruire des hautes vérités de l'art. Ces quatre écoles sont : le Musée, la Rue, le Monument et le Livre (la critique, le journal).

D'une part, si l'on considère le grand concours moral donné aux masses par le musée, on est tout surpris du peu d'efforts accomplis par l'État, vers l'amélioration, vers la transformation du musée moderne.

Quoi de plus lamentable, de plus douloureux même, que cette agglomération de chefs-d'œuvre d'écoles différentes, heurtant leurs harmonies le long des vastes galeries qui les contiennent. Aussi toutes ces merveilles entassées dans le pêle-mêle des dates et des noms, proclament-elles une classification aride et sèche, bien qu'historique ! Le musée ainsi compris n'est plus qu'un squelette vide, le cimetière des arts, comme le dit fort bien Lamartine.

Serait-il donc bien difficile de leur rendre une vie spirituelle ? Non. Il suffirait, de créer des salles de dimensions proportionnées aux œuvres qui y doivent figurer, de donner à ces salles une coloration générale, destinée à faire ressortir et à faire chanter les tableaux principaux avec des éclairages naturels ou artificiels, de sertir ces éléments fragmentaires dans des cadres étudiés pour un effet déterminé.

Au besoin, retracer pour tous les objets, meubles,

tentures, étoffes, à l'aide d'une reconstitution très fidèle, l'époque où ces tableaux, ces objets, ces meubles ont été conçus. En un mot, créer une ambiance absolue où la vie intime de ces différentes époques fût conservée intacte : en replaçant ainsi ces fragmentations d'art dans leur vérité historique, on convie le peuple à fortifier son sentiment, au contact de ces œuvres splendides qui sont l'héritage de l'humanité. En groupant ces objets dans le siècle et dans le milieu qui leur a donné naissance, on permet à nombre de gens courbés sous le lourd fardeau des nécessités quotidiennes, de jouir pleinement des œuvres d'art.

D'autre part, quand on pense au mode d'enseignement puissant que le journal peut introduire dans le public, en divulguant et essaimant les hautes vérités; quand on songe, quelle arme splendide la société possède aujourd'hui dans cette feuille quotidienne, sorte de tribune publique où toutes les opinions peuvent se faire jour, où les controverses prendront de plus en plus le pas sur l'article niais de certains rédacteurs; quelle admirable centralisation d'opinions, arriverait-on à créer par suite de l'effort du lecteur à raisonner et à comprendre! A quel degré d'élévation du niveau moral d'un peuple, prétendrait-on monter de ce fait! On peut donc affirmer sans crainte que cette feuille saurait, en traçant à l'idéal une plus large voie,

en ouvrant aux sciences un procès de discussion, en imprimant à la morale une convergence d'opinions dues au plébiscite de la minorité intellectuelle d'une nation, offrir un champ d'action autrement vaste, pour l'acheminement de tout un peuple vers une compréhension plus haute du Beau et de l'Harmonie.

Et la rue nous donnera-t-elle encore longtemps le spectacle lamentable de ces édicules utilitaires où se circonscrit douloureusement l'effort du cadre approprié aux besoins? Le même geste indéfiniment répété va-t-il encore longtemps s'incruster dans la matière? L'allégorie dessuète, outrageusement reproduite à des milliers d'exemplaires, orne nos parcs et avenues. La même petite femme aux mêmes gestes pétrifiés, balance une palme au nez grotesque de l'homme!

La foule, instruite et difficilement émue, contemple sans comprendre ces images pétrifiées de lutteurs glorieux. L'œuvre de ces géants de la pensée ne se définit pas aussi facilement. La petite fleur bleue, toute sentimentale, que l'artiste inconscient accole au monument, et qui résume l'atavisme instinctif et médiocre de la foule, ennemie de tout effort cérébral, ne subjective en aucune façon, la sommation cérébrale de l'homme effigié. L'œuvre seule nous intéresse. Elle seule doit inciter l'artiste à donner une âme à la forme adaptée à l'idée. Il devra en fin de compte conclure à la pen-

sée issue de l'unité glorieuse. Elle seule doit être définie. C'est ce vers quoi tend toute ligne volontairement exprimée dans un geste harmonieux ; l'effigie n'est qu'une notation toute secondaire. Nous voudrions donc l'artiste plus raisonnable dans le concept de cette effigie. Si l'angle facial, la boîte crânienne, les apophyses frontales, peuvent nous révéler la volonté, l'intelligence, la force d'organisation du cerveau penseur, le buste ou le médaillon suffit. Il nous est parfaitement indifférent d'apprécier la longueur toute hypothétique du corps et l'instantanéité de la pose autant que le vêtement offensent le goût. Si l'homme existe dans l'actuel, son œuvre se meut dans l'universel et dans l'éternel. C'est de cette substance qu'il faut tirer le monument destiné à diviniser l'homme de pensée.

Avons-nous plus de raison d'être satisfaits à la vue des édifices modernes ? Entre mille exemples, prenons celui d'une mairie. Ce monument collectif, bien qu'ayant perdu une partie d'un caractère qu'il avait au moyen âge, n'en a pas moins conservé dans l'expression de ses attributs, les mêmes organes essentiels qui le distinguaient à cette époque. Le beffroi, dont les cloches annonçaient au peuple, l'ouverture et la clôture des audiences des magistrats de la commune. Le beffroi, dont les cloches sonnaient le tocsin, et appelaient le peuple aux armes pour la revendication de ses droits, est

encore à l'heure actuelle, l'organe par quoi s'exprime le caractère fonctionnel de l'édifice. L'artiste n'a pas encore pu substituer à cette forme vieillotte la conception adéquate aux institutions nationales. Or, à côté de son caractère de maison commune, où tous les droits sont également défendus devant un conseil spécial, n'est-ce pas en même temps le temple civil, où viennent se condenser les trois grands actes de la vie de chacun : la naissance, le mariage, la mort?

Autre exemple : le Panthéon, ce temple désaffecté, ce monument éclectique qui, tour à tour, abrita le culte catholique et la dépouille des grands philosophes et savants ; monstre à double face toujours dans l'expectative de l'un ou de l'autre de ces deux cultes, sinon des deux à la fois, est-il capable de représenter le monument grandiose où la France enferme les splendides dépouilles de ses enfants glorieux? Si l'on cherche à l'intérieur, à s'identifier le mystère que révèle son âme, et à lire aux parois du temple, les pages glorieuses où devraient être transcrites pour l'éternité, les hautes pensées de ces admirables poètes, savants, artistes, philosophes, qui reposent éternellement sous ces voûtes, rien ne se révèle! A part l'évocation puissante et adorablement troublante qu'un peintre génial a su tirer de la légende de la bergère de Nanterre, rien ne surgit des nombreuses peintures serties dans la pierre que notre époque troublée

et inconsciente a incitées. Et si c'est là le geste harmonieux destiné à élever au-dessus de la demeure des hommes, l'apothéose des magnifiques penseurs qui ont enserré l'univers de leur gigantesque étreinte, eh bien, avouons-le ! le geste est emphatique, mais il est incomplet. Le temple est vide, qu'on le rende au plus vite à une destination plus utilitaire !

Ne voyons-nous pas tous les jours nos monuments, nos maisons même, envahies de motifs décoratifs surannés, empruntés aux époques antérieures, sans compter les non-sens qui superposent dans un inélégant fatras, tout le mensonge de motifs périmés ? Il y a donc lieu de réagir contre cet état d'engourdissement. L'artiste en général devra franchement entrer en lice, afin d'exprimer bien haut, la vérité d'art si malheureusement fardée. Il lui faudra surtout un courage moral à toute épreuve, faisant abstraction des besoins qui l'obsèdent et l'embarrassent, pour affirmer, par un effort de tous les instants, la haute intensité de fonctions de l'art majeur sur lequel portera ses activités.

En outre, dans l'expression architecturale, il lui faudra trouver un langage, où la foule puisse lire autre chose qu'un mensonge ou une hypocrisie à laquelle s'habitue trop facilement son jugement. Les langues mortes dont nos artistes ont perdu la clef et qu'ils ressuscitent constamment sans en comprendre le sens, déploient trop souvent leurs

arabesques sur nos monuments. — C'est ainsi que certains ornements s'emploient couramment, qui racontaient il y a deux mille ans environ, tout le drame humain exprimé dans une langue symbolique naturelle.

Au milieu de l'époque troublée que nous traversons, parmi l'indifférence générale pour les arts majeurs, on chercherait vainement les monuments synthèses à opposer à ceux des époques antérieures.

Mais il est permis de supposer, en se fiant à ce perpétuel recommencement des peuples que nous donne l'histoire, que l'humanité par suite de l'évolution ethnique, tend de plus en plus vers l'unification des races. Arrivés aux carrefours de paix et de loisirs que donnera l'apaisement des luttes économiques, les peuples redevenus simples et conscients, reprendront la tâche laissée par leurs aînés, et exprimeront par le marbre et le granit, dans une stupéfiante cristallisation, la vérité inconnue, correspondant au type incréé du beau.

C'est alors que dégagée de tout lien, l'architecture dira au monde étonné, la majestueuse gloire de la pensée et son essence divine, en inscrivant au plus profond du marbre, l'aspiration, le désir, en un mot « la conscience religieuse » des peuples.

CHAPITRE IV

ESTHÉTIQUE

I

L'ART

Parmi les formes d'activité dont l'esprit humain a le droit de s'enorgueillir, il s'en trouve une à part, qui de tout temps a été pour l'homme le but comme l'aspiration de sa pensée. Cette activité c'est l'art... Suivant l'expression de M. Séailles : « L'art est l'œuvre de l'amour blessé qui se venge et se console. »

L'art a un caractère indélébile et universel, il a été pendant les âges passés ce qu'il sera encore dans l'avenir, le résumé des règles sous lesquelles l'homme, arrivé au plus haut degré de civilisation, a cru devoir faire rentrer toutes les productions de l'esprit et de l'intelligence. Il est de tous les pays, prenant les formes les plus simples comme les plus complexes ; mais, tout en se développant

au milieu de modifications de détails les plus variées, il s'astreint à des règles immuables.

Cependant, il ne faudrait pas croire que tous les hommes tombassent d'accord sur le but et le fond des œuvres d'art, au contraire ; aucune branche de l'activité humaine ne fait éclater entre eux une plus grande contradiction que les questions d'art.

C'est que, tout problème où est posée d'une façon aussi éclatante la question de sentiment, ne peut être résolu aussi facilement, aussi complètement que les questions de raisonnement pur. Le sentiment étant par sa nature complexe et indéterminé, ne peut être défini; encore moins peut-on lui tracer des lois? C'est une portion vague de l'âme où l'initiation et l'éducation peuvent entrer, et forcer le concept à s'élever au-dessus des sensations individuelles, mais qu'il est impossible d'analyser et de convertir en notions déterminées. Aussi assistons-nous journellement à des controverses sans fin sur sa nature!

Les règles générales, sur lesquelles il est oiseux de disputer, consistent, par exemple, dans l'unité générale du sujet, dans des oppositions de détail savamment conçues, de manière à mettre en relief le point dominant dans la subordination des accessoires au principal, dans une concordance enfin de toutes les parties opposées qui fait qu'au milieu de cette diversité, de ces oppositions si

indispensables pour éviter la monotonie, l'unité, loin d'être rompue, est au contraire reliée à l'idée que tout artiste laisse planer sur son œuvre entière.

En un mot : unité du sujet, dont la dominante forme le point convergent dans la conception ; diversité des détails ; accord et équilibre de toutes les parties secondaires rattachées à cette dominante ; enfin, groupement des harmonies et opposition des tonalités ; élimination de l'ensemble des détails complexes qui en obstruent la clarté (ce qui suppose chez l'artiste une grande connaissance et une grande habileté); recherche de la simplicité, d'où naît sans effort la grandeur. Voici à peu près exprimées toutes les règles qui peuvent circonscrire l'œuvre d'art.

L'art est un langage dont les oppositions sont les termes, les formes sont les phrases, la pensée est le verbe. Dans cet avènement de l'idée toutes les lignes, tous les volumes, toutes les combinaisons d'ombre et de lumière sont les seuls moyens employés. De cet agrégat doit se dégager le symbole puissant.

Devant la montagne et devant la mer, les deux modes d'infini à exprimer ne peuvent être raisonnablement transcrits par deux sensations, mais bien par le monde de sentiments qui en dérivent. Ces deux états d'âme, identiques quant au but, sont très différents en temps que modes représen-

tatifs ; dans l'une, la verticale, dans l'autre, l'horizontale accompliront l'effort dominant.

Mais, de même qu'en faisant vibrer une corde, tous les objets qui se trouvent en même résonnance entrent en vibration, de même il faut que l'artiste trouve dans le spectateur un être qui entre en vibration et soit à l'unisson de sa pensée. C'est donc une sorte d'état d'âme que l'artiste suscitera chez ce spectateur. Or les états d'âme peuvent se ramener aux deux principaux : le plaisir et la douleur — action physique — procurant — action morale — la joie et la tristesse.

Il reste donc à l'artiste à chercher l'expression majeure ou mineure, tonalités éclatantes ou indécises, qui déterminent l'un des deux états précités.

L'artiste est donc avant tout, un penseur qui jongle avec les sons, les cubes, les couleurs et les mots, pour arriver à l'unité harmonique de l'idée.

Et la mission de l'art est de traduire l'idéal esthétique, en œuvre palpable, matérielle, et de transformer ainsi la vérité intellectuelle en vérité sensible.

Tandis que la mission de la science est de comprendre l'univers et de formuler ses lois, n'ayant à s'occuper que des modes et des qualités de la matière, et laissant de côté les causes premières: ce qui est la révélation des choses par l'évidence et la démonstration, la mission de l'art, parallè-

lement, est de comprendre le divin et d'en reproduire l'essence, sous des conditions matérielles et sensibles : ce qui est la révélation des choses par le sentiment et la pensée.

Ces deux fonctions sont également importantes et l'art, ainsi que la science, se partagent l'éducation du genre humain.

L'idéal esthétique, bien loin d'être la création fantastique d'un ordre surnaturel, n'est que l'image amplifiée de la réalité, la représentation plastique de la vérité, telle qu'elle résulte de son aspect typique et constant.

Cet idéal n'est pas non plus une certitude. Ce n'est pas davantage, un but fixe et immobile placé à une certaine distance de l'entendement, et capable d'être embrassé par la raison humaine : on ne le démontre pas. Il est... Aussi, étant situé au sommet de la compréhension, il indique non un but tangible, unité décalquable à merci et rendue en image simple, mais une notion abstraite, tendance, but mobile, insaisissable par conséquent, qui recule sans cesse devant l'homme, en se rapprochant de son terme définitif qui est Dieu.

Les sciences sont d'accord sur leur principe, parce que la vérité logique ne peut être qu'une. La vérité esthétique, elle, n'est pas unitaire comme la vérité pure, bien qu'il n'y ait qu'une idée juste d'une chose, il y a cependant de nombreuses manifestations de cette idée, car l'idéal n'est pas

comme l'idée vérité, un absolu, et la forme extérieure phénoménale destinée à circonscrire cette vérité, peut comme elle, être multiple et affecter différemment chaque nature, en lui révélant la part de sentiment, chargé de pensée à l'état potentiel, dont elle est susceptible. C'est ce qui fait en art, les controverses si nombreuses. La dualité des deux principes, matière et esprit, qui font l'homme, forment une vérité aussi évidente que deux et deux font quatre; car on ne peut pas plus supposer à l'homme un corps sans pensée, qu'une pensée sans corps; il y aura pourtant une infinité de formes esthétiques, susceptibles de donner une apparence sensible et plastiquement exprimée, de l'un comme de l'autre de ces principes.

Il est assez curieux de voir constamment le matérialisme et le spiritualisme s'emparer de l'idéal esthétique en s'essayant à faire, à tour de rôle, prévaloir l'une de ses formes, sans chercher à concilier ces deux principes, afin de les ramener à leur essence unitaire : c'est vouloir créer entre eux l'apparence d'un désaccord. La matière et l'esprit, sont les pôles d'une pile, placés en présence, dont la vie est l'étincelle.

« L'idéal, dit G. Séailles, n'est que le mouvement naturel de la pensée vers la vie toute harmonieuse... Quiconque prétend mettre les hommes en mouvement, doit susciter le mouvement par l'image. Nul n'échappe à cette loi, s'il en fallait

une preuve décisive, Auguste Comte, le fondateur du positivisme, pour mettre fin à l'ère des religions, n'a trouvé qu'un moyen : créer une religion nouvelle. Peut-être l'essence des religions est-elle moins le surnaturel, que ce symbolisme des idées morales dans des images expressives, dans des exemples persuasifs et à coup sûr de cette religion, on peut dire qu'elle est éternelle. »

Le sentiment occupe donc dans l'entendement humain, une place prépondérante. D'essence purement instinctive, il doit avoir dans la conscience, un siège déterminé, tout comme la pensée. Percevoir et enregistrer, c'est sentir. Voici un mode quantitatif. Le sentiment — mode qualitatif — est un acte plus complexe, sorte d'intermédiaire, de trait d'union entre la sensation et la pensée. Il n'analyse pas ni ne synthétise, c'est une faculté, toute intuitive, qui procède toujours par analogie et qui ne raisonne pas.

Le sentiment est donc un centre supérieur à la sensation et produit l'émotion, mais inférieur à la pensée qui, seule, connaît et se connaît.

Ces trois centres d'activité sont capables d'amplifier par l'éducation, le champ d'action où ils exercent leur autorité. Mais c'est le mode supérieur, c'est-à-dire la pensée, qui influe le plus sur les deux autres modes; c'est celui sur lequel s'exerce le plus facilement l'éducation. Or, c'est cette dernière, qui, transmettant au sentiment une fonc-

tion plus ample, moins déterminée, lui permet d'accepter les conceptions originales, et d'en jouir. Le sentiment lui-même, reporte sur l'acte mécanique de la sensation un plus grand choix de moyens, et accroît, pour ainsi dire, la surface sur laquelle il s'exerce. Ce sont de nouveaux octaves qui viennent s'ajouter à la première gamme, toute étroite et limitée de l'instinct.

En soi-même, le cerveau n'est pas une portion de matière pensante, limitée par des frontières irréductibles. C'est ce travail continuel d'extension et d'appropriation qui lui permet de s'amplifier et de déterminer par l'œuvre, sa réalité, en conformant ses cellules aux éléments qui l'environnent et qui les chargent du potentiel nécessaire. Il lui faut donc aussi, le climat susceptible de faire éclore son individualité et de participer à la maturité abstraite de son concept. Auparavant il s'agit de faire l'éducation des esprits, de déraciner du cerveau humain tout préjugé ou toute tradition arrêtée au seuil de l'évolution et mettre à la place, les idées saines, vraies et logiques, adaptées aux conditions de vie morale et physique des peuples.

Au retour des durs travaux du jour, l'homme, après avoir levé les yeux vers l'espace, où se promènent silencieusement des milliers de mondes, éprouve le besoin de matérialiser en un signe abstrait le degré évolutif auquel correspond sa pensée dégagée de tous liens ; car dans l'évolution

de la pensée, comme dans celle des êtres, il y a un processus qu'il s'agit de ne pas laisser échapper sous peine de retourner à l'état primitif.

L'architecte qui voudrait établir un temple grec sur une des hauteurs dominant Paris ; le peintre qui figurerait un Olympe moderne où s'agiteraient et se combineraient les passions humaines ; peintre et architecte seraient dignes du cabanon, car une semblable adaptation serait monstrueuse et inhumaine.

Que les peintres italiens du xvie siècle aient fixé en d'admirables compositions, l'élan mystique de leur âme, magnifiant le dogme à l'aide d'expressions anthropomorphiques puériles : rien là que de très naturel ! Le sentiment seul y domine, conclusion d'un dogme abstrait, impossible à résoudre pour ces artistes, admirables harmonistes, mais férus de l'idée religieuse concrète qui plane sur leurs œuvres, leurs efforts étant tous concentrés vers la réalisation plastique de sensations utiles à la religion.

A Florence depuis deux siècles, le Dante était comme le prophète de l'enfer. Toute la variété de tourments inventés par la noire imagination des moines ou du poète, lacs de poix bouillante, feux, glaces, serpents, furent appliqués à des personnes véritables, dont les hurlements et les contorsions donnèrent aux spectateurs la plus grande leçon, profitable aux intérêts de l'Église.

Rien donc d'étonnant, à ce que le formidable génie de Michel-Ange ne figurât dans l'enfer du jugement dernier toute la vision fixée par le Dante !

Ces conceptions d'un âge passé, nous apparaissent comme des étapes nécessaires d'une évolution. Vouloir s'en inspirer, serait s'amoindrir ; vouloir y chercher une idée correspondante aux besoins modernes, serait puéril! Un grand respect seul, peut s'exercer au contact de ces pages puissantes où se sont révélés, à une époque déterminée, les besoins moraux d'un peuple.

En exprimant la pensée contemporaine, l'art doit en offrir le symbole à tous les yeux. En s'inspirant de la nature dans la vie réelle et dans l'humanité, elle atteindra son but. En s'emparant de la beauté morale, elle traduira, sous formes plastiques, les pensés de son époque.

A tout art il y a initiation, c'est-à-dire que les portes de la compréhension ne sont pas ouvertes chez tous les spectateurs suivant le même angle. L'éducation de l'organe visuel, une fois accomplie, cela ne suffit pas ; il y a dans toute belle œuvre d'art, un sens caché qui ne livre pas de suite son secret au premier coup d'œil ; il s'agit de dégager ce secret et de le comprendre. Il est hors de doute qu'un individu moyen, doué cependant d'une oreille musicale, n'atteindra pas d'un seul coup aux hauteurs sublimes d'un Beethoven ; que,

formé d'abord aux harmonies faciles, il ne pourra franchir de nouvelles hauteurs, qu'en conformant à ces fonctions supérieures, l'élan de sa pensée modifiée. Cela est si vrai que nombre de gens, dont l'éducation des centres supérieurs ne s'est pas effectuée en regard de l'évolution, préféreront de beaucoup à la « polyphonie », expression multiple des impressions sonores, la « mélodie », expression schématique, ligne souple, mais unique, où l'école italienne enferma longtemps l'effort de son pouvoir musical. Il est aussi de toute évidence, qu'un tableau, un monument de sculpture, une cathédrale, ne produira pas à première vue toute la vigueur d'impression dont ces œuvres sont susceptibles; il faut souvent des années pour en comprendre entièrement toute la beauté. Mais aussitôt que l'union s'opère entre l'âme de l'artiste et celle du spectateur, de quelle joie hautaine et sublime s'illumine sa pensée !

Du moins, si nous accordons à ces génies superbes, le tribut de notre grande admiration, il est de toute nécessité que l'artiste, après cette incursion dans le domaine de l'idéal précédent, se libère des formes, des procédés et surtout des *processus* de pensée, il lui faut rentrer en soi-même, dégager la vérité actuelle et la révéler dans l'expression plastique. Il faut que l'art se plie absolument au phénomène scientifiquement déterminé, sans cela il risque fort de tourner in-

définiment dans le même cercle, sans pouvoir le franchir. Pour rendre des pensées abstraites, l'artiste devra rejeter tout le fatras des olympes et des paradis périmés; il devra de moins en moins avoir recours à cette matérialisation puérile qui est à l'art, ce que l'alchimie fut aux sciences expérimentales.

Il y a suffisamment d'harmonies naturelles à révéler, de mystères à dégager des êtres et des choses, sans pour cela avoir recours à ces fausses interprétations, à ces fausses copies rafistolées au goût du jour. Ce mensonge continuel finit par annihiler les esprits et submerger le véritable talent. En voulons-nous une preuve?

Supposons un instant que l'on commande à un artiste l'image de la Pensée! Que fera-t-il? Il s'empressera de chercher dans quelque vague paradis anthropomorphique la forme préconçue, s'approchant le plus, du sujet proposé. Il lui attribuera ensuite le sexe convenable, — il est entendu implicitement que la vertu, la pensée, la nature, la paix, etc..., ne peuvent être représentées autrement que par une forme féminine, tandis que la forme masculine manifeste la forme idéale destinée à représenter le travail, l'état, le génie, etc... Voici déjà qui est assez joli. Mais ce n'est pas tout. S'il reste à l'artiste quelque argent disponible après ce premier concept, vite il adapte à l'œuvre une ou plusieurs figures supplé-

mentaires, écrira dessous « la Pensée » et le tour est joué. La métaphore et l'allégorie, sont les tropes qui servent encore de béquilles à l'art d'aujourd'hui.

La religion catholique, qui accapara pendant longtemps toutes les activités d'art, peut-elle nous offrir des exemples d'une conception plus abstraite? Malheureusement non. Son esthétique, au lieu de progresser, va à rebours. L'Être suprême, l'absolu des absolus, n'a jamais trouvé avec elle, une forme d'expression bien élevée, et l'on peut facilement reconnaître sous les traits du Père Éternel, tel ou tel vieux modèle de Montmartre. En rapetissant ainsi l'Homme-Dieu au niveau du type humain, la religion catholique a tué la poule aux œufs d'or; l'art tout matériel, destiné à révéler son concept moral, est d'une infériorité flagrante, et les ateliers de plâtres coloriés qui avoisinent l'église Saint-Sulpice, regorgent de monstruosités. C'est un véritable massacre, une boucherie lamentable où les cœurs saignants, les poignards et les flots de sang coagulés, étalent dans un réalisme abject, l'écœurement de pièces anatomiques empruntées aux cabinets de dissection.

L'art ainsi appliqué, est destiné à une faillite prochaine, et la religion qui entoure son mystère de pareilles niaiseries, va droit à sa perte.

Certaines nations défendaient à leurs artistes

d'employer la forme humaine pour représenter la divinité. C'est ainsi que Numa défendit aux Romains d'attribuer à Dieu aucune forme d'homme, ni de bête, et il n'y eut parmi eux, pendant plus de deux siècles, aucune représentation graphique ou plastique de la divinité, attendu qu'ils croyaient impossible d'atteindre Dieu, autrement que par la pensée.

Cet interdit n'était que sage et très sensées sont les religions qui observent sur cette conception abstraite, un silence plastique. La forme humaine qui veut revêtir une idée abstraite n'est qu'un mensonge de plus ajouté à ceux des époques antérieures. L'abstraction ne peut être rendue que par un signe équivalent; il y a là tout un art à créer, qui établirait, en regard de l'abstraction, une expression plastique très spéciale, nouvelle écriture de symboles. Pour cela il faut le monument; car ce n'est que dans l'édifice, résumé collectif et éducateur de foules, que se peut formuler ce nouveau langage.

L'art comme les pensées, ne doit pas faire l'objet d'un échange, tel que l'admettent les lois économiques; la pensée est la propriété de tout le monde et non la propriété du particulier. C'est une aberration d'enclore en des cadres, la fragmentation de cet élan collectif, résumé de la conscience humaine, et d'en laisser le pouvoir consolateur et évocateur s'amoindrir entre des mains

jalouses du bonheur de posséder et de restreindre. Il ne reste en définitive, comme puissance civilisatrice, que l'art, cette religion purifiée de l'homme cultivé. C'est cet élément idéal qui fait le fond de toute religion, qui fixera encore à l'aide du beau, l'émotion au cœur de l'homme.

Dans son III^e livre de la *République*, Platon dit : « En contemplant chaque jour les chefs-d'œuvre de la peinture, de la sculpture, de l'architecture, les génies les moins disposés aux grâces, élevés parmi ces ouvrages comme dans une atmosphère pure et saine, prendront le goût du beau, du décent, du délicat. Ils s'accoutumeront à saisir avec justesse ce qu'il y a de parfait ou de défectueux dans les ouvrages de l'art, dans ceux de la Nature et cette heureuse certitude de jugement deviendra une habitude de leur âme. »

Et qui sait si un jour, ce ne seront pas les arts qui limiteront dans l'âme humaine, les frontières que la grâce semble avoir quittées ; s'ils ne seront pas les tuteurs splendides sur lesquels l'État s'appuiera pour remplacer dans la législation sociale, le dogme qui a fui dans le pays des songes, et pour lui substituer cet élément puissant de consolation et de rédemption.

Au surplus, l'Art a toujours exercé et exercera toujours une grande influence sur le développement intellectuel et moral des nations. Son privilège exclusif est de parler un langage compris de

tout le monde. Si tous les hommes ne s'accordent pas sur la réalisation matérielle et fragmentaire du concept moral essentiel (nous avons vu que cette vérité, bien que multiple dans ses expressions, n'en reste pas moins unitaire dans son essence), du moins ils s'accordent tous à reconnaître que le concept moral qui plane au-dessus de ces œuvres, s'allie à ce principe unitaire, but de leurs aspirations vers un idéal commun. L'art contient donc en principe le rameau où se puissent grouper les éléments épars et constitue la base la plus solide où se puisse effectuer l'entente universelle, concluant à la fraternité des peuples. On conviendra que ce rôle écrasant, dévolu à l'artiste, de muer en images plastiques, l'idéal esthétique est trop important, l'idéal absolu étant la seule fonction qui puisse ramener les hommes à l'unité, pour qu'il lui fût loisible d'exprimer par telle ou telle forme, l'idéal esthétique qu'il conçoit et qu'il lui est échu de révéler. Sa mission est donc de rentrer constamment dans la vérité esthétique. L'influence bonne ou mauvaise de l'art dépend donc entièrement de ce concept primordial, et il appartient à l'État de veiller avec la plus grande attention à cette production artistique.

Les beaux-arts sont avant tout consolateurs. Par les temps troublés que nous traversons, il se trouve beaucoup d'âmes qui ont besoin d'être consolées. Les progrès actuels accomplis par la science,

les investigations poussées dans le domaine moral, en vérifiant les lois phénoménales et en découvrant plus de vérités fragmentaires, n'ont nullement accru la félicité humaine. La fragmentation même de ces vérités ainsi dévoilées, semble recouvrir d'un léger nuage, la Vérité, une et essentielle, et plonge l'humanité présente, dans un état vague indéterminé, suscité par le doute.

En fournissant à son activité des moyens plus nombreux où il puisse dépenser ses réserves d'énergie, la science dans ses applications a complètement terrassé le sentiment. La raison est sortie victorieuse du creuset où le chimiste impassible pense détenir la suprême explication. — Cette explication, si nécessaire soit-elle, nous a-t-elle constitué une loi morale devant laquelle se soit affirmé le repos des âmes et se soit réglée la conduite des consciences? Nous ne le pensons pas! Et nous estimons avec Spinoza dans son Éthique, que les beaux-arts servent à nous révéler le secret des harmonies de la nature, en y inscrivant des tendances morales destinées à concourir au perfectionnement de l'humanité. S'élevant au-dessus de la nature physique de l'homme et s'adressant à l'âme, elle l'élève vers Dieu, substance unique et cause immanente, et la dispose à la bonté, par la part de vérité qu'elle révèle.

Et c'est là pour l'artiste la plus haute mission qui lui soit confiée, que celle de transmettre aux

hommes de l'avenir, l'héritage amplifié des ancêtres et de concourir ainsi au perfectionnement de l'humanité. C'est même souvent dans la recherche de la vérité par la beauté, que les nations obtiennent par l'intermédiaire des arts, leur conservation ou leur régénération.

Il est du reste prouvé, que certaines cellules du cerveau travaillent inconsciemment et se perfectionnent au contact du beau sous toutes ses manifestations.

« Être artiste, dit M. Séailles, c'est d'abord vivre par les sens, jouir et souffrir de tout : du son, de la lumière, des couleurs, des lignes qui ondulent, de toutes les harmonies, de tous les désaccords. C'est en s'intéressant à tout ce qui est, donner une seconde existence au monde. »

Aussi l'artiste devra-t-il se soumettre aux exigences que comporte sa mission de traduire. Entre ces deux termes inconciliables, il devra faire un choix. Ou gagner de l'argent, c'est-à-dire flatter dans la foule, ses instincts les plus primitifs, nous avons nommé la joliesse et la déchéance de l'instinct sexuel; ou bien s'élever au-dessus des humains, afin de discerner dans le balbutiement des âmes, la foi nouvelle qui prend corps et qui par l'art, se matérialisa en ces magnifiques élans que les siècles nous ont transmis.

L'art n'a donc pas pour fonction de servir ou d'exciter les désirs génésiques. L'art ainsi compris

ne serait pas beaucoup supérieur à celui dont les animaux font état entre eux. Ce n'est pas non plus une industrie inventée pour chatouiller la curiosité des collectionneurs. Sa fonction est beaucoup plus haute. L'œuvre d'art est avant tout une activité de l'esprit qui, au moyen de l'idéal, aide à développer et à formuler la pensée humaine. Elle doit donc être originale, puisqu'elle concrète un des termes de l'évolution ramené à sa forme typique, et qu'elle s'adresse à une minorité, élite de la pensée qui conçoit dans ce type, l'élan de son âme et la forme définitive de ses aspirations. Il y va donc de la dignité de l'artiste, de respecter l'art dans l'œuvre qu'il produit.

L'homme étant un composé de facultés morales et physiques, ne saurait complètement sentir et percevoir sans que son âme, son esprit et ses sens fussent mis en mouvement. Aussi a-t-on donné le nom de beauté idéale, à ce genre de beauté qui charme en même temps nos sens et notre âme, et le nom d'esthétique aux études qui la circonscrivent et aux lois qui la gouvernent.

Il serait indispensable de proclamer bien haut cette esthétique ; car beaucoup d'artistes et même de maîtres ne savent pas analyser le comment et encore moins le pourquoi ; il leur est donc impossible de synthétiser, et le plus clair de leurs arguments se trouvent au bout de leurs crayons ou de leurs pinceaux.

Un admirable instinct peut aider le génie créateur, mais de moins en moins cet instinct suffira à l'accomplissement des grandes œuvres. C'est que la science étend sur tout, sa grande aile. C'est à son ombre que devra s'amplifier la conscience de l'artiste. La science a commencé par affaiblir le sentiment, elle finira par le fortifier. Et l'artiste érigeant de l'instinct au libre arbitre son sentiment, doit atteindre au savoir et à la volonté et produire en harmonie le développement normal de toutes ses facultés.

Aussi conclurons-nous avec Hégel que le véritable but de l'art « est de représenter le beau, de révéler cette harmonie. C'est là son unique destination, tout autre but la purification, l'amélioration morale, l'édification, l'instruction sont des accessoires ou des conséquences. La contemplation du beau a pour effet de produire en nous une jouissance calme et pure, incompatible avec les plaisirs grossiers des sens ; elle élève l'âme au dessus de la sphère habituelle de ses pensées ; elle la prédispose aux résolutions nobles et aux actions généreuses, par l'étroite affinité qui existe entre les trois sentiments et les trois idées du bien, du beau et du divin. »

II

LE BEAU DANS L'ART

Créer de la beauté, n'est-ce pas traduire pour l'humanité et sous forme abstraite, l'immensité des mystères, en empruntant à la nature ses formes essentielles. N'est-ce pas, à travers les formes impeccables de la matière, faire vibrer l'âme émue de l'humanité tout entière? Ce qui est vraiment beau, vraiment grand, est éternel et général.

L'art se perd autant par le but pratique qu'il veut atteindre, que par la reproduction exacte des phénomènes qui nous environnent et qu'il transcrit étroitement.

A l'inverse du chimiste qui conçoit la nature comme un ensemble de forces invisibles et idéalement conçues, dont il faut surprendre les habitudes et les lois; l'art ne procède ni de l'expérience, ni du raisonnement mathématique, mais s'adresse à l'*imagination* et détermine l'*émotion* plutôt que la certitude ou la conviction.

Le beau, c'est la splendeur du vrai, a dit Platon. — C'est la qualité de l'idée se reproduisant sous une forme symbolique (Plotin).

De nombreuses définitions ont été données ensuite de la beauté, on peut même dire que chaque philosophe nous a donné la sienne. Passons donc en revue les plus intéressantes de ces théories d'esthétique.

Kant établit que : « L'homme a la connaissance de la nature en dehors de lui, et de lui dans la nature. Dans la nature, il cherche la vérité, et en lui-même, la bonté. La première se soumet entièrement au contrôle de la raison pure, la seconde, au contrôle de la raison pratique. En face de ces deux moyens de perception, se trouve la capacité de jugement qui peut produire « des jugements sans concept, et des plaisirs sans désir ». Capacité qui forme la base du sentiment esthétique.

Sa définition du beau en soi « la forme de la finalité sans la conception d'une fin » ; le goût n'étant lui-même qu'une forme de la sensibilité, une sorte de « sens commun » qui manque de criterium. Le caractère subjectif est partout, et Kant prétend que le beau n'a pas de réalité, en dehors de l'esprit qui le perçoit. La théorie Kanthienne nie le côté objectif, et donne de l'art cette définition : « On ne sait ce qu'il est. Son but est d'entretenir le jeu libre de nos facultés. »

Du moins, pouvons-nous dégager de cette esthétique, une pensée profonde : c'est que dans le beau s'opère l'accord du particulier et du général ; la fa-

culté du beau s'intercalant entre les deux grandes facultés, la sensibilité et la raison.

La beauté, suivant Kant, est au point de vue subjectif ce qui plaît d'une façon générale, sans concept et sans utilité pratique.

Voici comment Fichte juge de l'art : sa mission est de contribuer pour sa part, à l'affranchissement moral de l'homme par l'ennoblissement de ses facultés, d'entretenir en lui, sa liberté. Fichte subordonne et asservit l'art à la morale. La vertu consiste pour lui, dans le combat de l'homme contre la nature, dans le maintien et le triomphe de la liberté qui doit transformer celle-ci à son image. L'art reproduit cette lutte et en donne le spectacle. Il est donc une préparation à la morale et son but est de révéler la force créatrice du moi.

Pour Fichte, la beauté ne réside pas dans le monde, mais dans « l'âme belle ». L'art est la manifestation de cette âme belle. Il a pour but l'éducation, non seulement de l'esprit, non seulement du cœur, mais de l'homme tout entier.

Schiller conçoit le beau comme réalisant l'accord de la sensibilité et de la raison, mais il va plus loin, jusqu'à l'objet. La beauté, elle, habite deux mondes : la région du sensible et celle du suprasensible qu'elle unit à l'aide d'un lien invisible. Les deux activités fatales et libres se combinent entre elles et il propose cette formule : « L'unité de la forme et de l'idée ».

L'art, pour lui, éclot d'un penchant qui, ayant pour but le jeu libre de l'esprit, réalise l'harmonie des puissances de l'âme. Son action a pour effet de réconcilier dans l'homme, les éléments de l'être dont il est composé, d'établir le règne de la liberté. En accordant ces termes séparés, le devoir et le plaisir, la raison et la sensibilité, son action doit contribuer au perfectionnement de l'humanité.

Suivant Schelling : « La beauté est la perception de l'infini dans le fini. » L'art est donc avant tout, l'union du subjectif et de l'objectif, de la nature et de la raison, du conscient et de l'inconscient.

Il conçoit une philosophie dans laquelle s'élève radieux, un idéalisme s'adaptant le côté objectif, jusque-là nié et bafoué, qui prétend se concilier avec le côté subjectif des systèmes précédents.

La théorie fondamentale de cette philosophie, c'est de concilier les principes opposés, en les faisant rentrer dans un principe supérieur.

L'infini et le fini, l'idéal et le réel, le subjectif et l'objectif, tous les termes de l'existence et de la pensée, isolés ou opposés dans les systèmes précédents, s'unissent et se confondent au sein d'une *unité suprême*, dont ils sont la manifestation et le développement.

Cette conception du système de l'identité qui consiste à saisir les analogies secrètes et l'harmo-

nie des choses de l'Univers moral et physique, est propice aux idées sur le beau et sur l'art, puisque le beau est justement l'harmonie des deux principes de l'existence, de l'essence et de la réalité, de l'idée et de la forme, de l'invisible et du visible. L'art ainsi compris, en animant la nature et la considérant comme la manifestation de la pensée divine, n'est plus une simple copie, ni l'extériorisation d'un concept issu de la pensée pure, mais la représentation du mystère qui s'érige au sein des choses... L'art imite la nature, qui elle-même imite les idées et représente la vie de la pensée, avec des symboles plus clairs. L'art a donc pour fonction de révéler cette force divine qui agit dans le monde et nous transporte dans un monde idéal, tout en restant l'interprète et le révélateur des mytères divins.

Hégel. — Le caractère général et la base de sa philosophie peuvent adopter le nom d'*idéalisme absolu.* Son esthétique comprend trois parties qui contiennent, comme les catégories de la Logique : le général, le particulier, l'individuel, et qui décrivent :

1° L'idéal en soi ou dans sa généralité ;

2° L'idéal dans les formes particulières de son développement historique ;

3° L'idéal réalisé dans l'œuvre d'art individuelle ou le système des arts.

Le caractère théosophique prédomine également

dans l'ouvrage. Hégel voit partout sinon Dieu, du moins le divin, non pas le divin comme l'auteur, le théiste, mais sous la forme de l'idée, qui pour lui, est divine. Le monde est l'évolution de l'idée. Elle est immanente dans la nature, dans l'homme et l'humanité.

L'art qui exprime l'idéal est une révélation. Ainsi l'idée divine et l'esprit divin sont partout : le divin, comme il le dit, est le centre des représentation de l'art.

Voici quelques fragments tirés de son *Esthétique* : « La vie animale et la vie humaine, ne peuvent réaliser l'idée sous sa forme parfaite, égale à l'idée elle-même. Elle est le principe pour lequel l'esprit ne pouvant trouver dans la sphère de la réalité et dans ses bornes, le spectacle immédiat et la jouissance de sa liberté, est forcé de se satisfaire dans une région plus élevée. Cette région est celle de l'art, et sa réalité, l'idéal.....

La nécessité du beau dans l'art se tire donc des imperfections du réel. La mission de l'art est de représenter sous des formes sensibles, le développement libre de la vie et surtout de l'esprit, en un mot, de faire l'extérieur semblable à son idée. C'est alors seulement que le vrai est dégagé des circonstances accidentelles et passagères, affranchi de la loi qui le condamne à une manifestation extérieure qui ne laisse plus voir le besoin du monde prosaïque de la nature, à une représentation digne

de lui qui nous offre le spectacle d'une *force libre* ne relevant que d'elle-même, ayant en elle-même sa propre destination et ne recevant pas les déterminations du dehors.....

Ce qui existe dans la nature, est quelque chose de purement *individuel* et de *particulier*. La représentation au contraire est essentiellement destinée à manifester le général.....

Le véritable artiste a un penchant naturel et un besoin immédiat de donner une forme, à tout ce qu'il éprouve et à tout ce que son imagination lui représente. Un musicien ne peut manifester ce qui l'émeut profondément, que par des mélodies, le peintre emploiera des formes visibles et des couleurs, le poète revêt les images, des mots et des sons articulés de la voix. »

Ensuite Hégel rattache à trois formes principales l'expression d'art :

1° *La forme symbolique.* — Ici l'idée cherche sa véritable expression dans l'art sans la trouver, parce qu'étant abstraite et indéterminée, elle ne peut se créer une manifestation conforme à sa véritable essence. Elle se trouve en face des phénomènes de la nature et des événements de la vie humaine, comme en face d'un monde étranger, aussi elle s'épuise en inutiles efforts pour faire exprimer à la réalité des conceptions vagues et mal définies; elle gâte et fausse les formes du monde réel qu'elle saisit dans des rapports arbi-

traires. Au lieu de combiner et d'identifier, de fondre ensemble la forme et l'idée, elle n'arrive qu'à un rapprochement superficiel et grossier, ces deux termes ainsi rapprochés, manifestent leur mutuelle hétérogénéité et leur disproportion.

2° Mais l'idée, la vertu de sa nature même ne peut ainsi rester dans l'abstraction et l'indétermination. Principe d'activité libre, elle se saisit dans sa réalité comme esprit. L'esprit alors comme sujet libre est déterminé par lui-même, il trouve dans son essence propre la forme extérieure qui lui convient. Cette unité, cette harmonie parfaite de l'idée, et de sa manifestation extérieure constitue la deuxième forme de l'art : la *forme classique*.

Ici l'art a touché à sa perfection, autant que s'est accompli l'accord parfait entre l'idée, comme individualité spirituelle, et la forme réalité sensible et corporelle. Toute hostilité a disparu entre les deux éléments pour faire place à une parfaite harmonie.

3° L'esprit, néanmoins, ne peut s'arrêter à cette forme qui n'est pas sa réalisation complète. Pour y arriver, il faut qu'il la dépasse, qu'il arrive à la spiritualité pure, que, se repliant sur lui-même, il descende dans les profondeurs de sa nature intime. Dans la forme classique, en effet malgré sa généralité, l'esprit se révèle avec un caractère particulier déterminé, il n'échappe pas au fini. Sa forme, extérieure comme toute forme

visible est limitée. Le fond, l'idée elle-même, pour qu'il y ait fusion parfaite, doit offrir le même caractère. Il n'y a que l'esprit fini qui puisse s'unir à la manifestation extérieure, pour former une indissoluble unité. Dès que l'idée du beau se saisit comme l'esprit absolu ou infini, par cela même, elle ne se trouve plus complètement réalisée dans les formes du monde extérieur, c'est seulement dans le monde intérieur de la conscience, qu'elle trouve comme esprit sa véritable unité. Elle brise donc cette unité qui fait la base de l'art classique; elle abandonne le monde extérieur pour se réfugier en elle-même. C'est là ce qui fournit le type de la *forme dramatique*. La représentation sensible avec ses images empruntées au monde extérieur, ne suffisant plus pour exprimer la libre spiritualité, la forme devient étrangère et indifférente à l'idée, de sorte que l'art romantique reproduit ainsi la séparation du fond et de la forme par le côté symbolique.

En résumé, l'*art symbolique* cherche cette unité parfaite de l'idée et de la forme extérieure;

L'*art classique* la trouve par les sens et l'imagination, dans la représentation de l'individualité spirituelle;

L'*art romantique* la dépasse dans sa spiritualité infinie qui s'élève au-dessus du monde visible.

L'histoire abrégée de l'art est une histoire des religions. L'idéal symbolique et ses monuments,

ce sont les croyances religieuses de la Perse, de l'Inde, de l'Égypte qui en donnent le sens.

L'idéal classique c'est le polythéisme et ses divinités.

L'idéal romantique est l'idéal chrétien. La foi de l'idéal romantique est la foi de l'idéal religieux. Ce qui manque aux artistes aujourd'hui, c'est la foi. Toutes les formes religieuses étant tombées, l'art, pour retrouver sa force épuisée, doit se consacrer à un nouveau culte, celui de l'humanité.

Hégel définit *le beau : la manifestation sensible de l'idée.* Le beau, c'est l'idée, non l'idée abstraite, mais concrète. Celle-ci apparaît dans une forme extérieure ou sensible à laquelle elle est étroitement liée et qui la manifeste. Les deux termes non seulement s'accordent, mais se pénètrent. Leur fusion est intime et réciproque, le lien qui les unit est un lien d'identité.

Le beau réside dans l'apparence, *il apparaît;* l'idée rayonne à travers la forme.

L'idée ici est l'idée platonicienne.

La forme au sens métaphysique, c'est la pluralité opposée à l'unité ; l'individualité à la généralité; la matière à l'essence ; c'est aussi la nécessité opposée à la liberté, le sensible au rationnel.

Darwin fait de l'art une fonction presque naturelle, instinctive, puisque les animaux en font cas dans leurs relations sexuelles.

Herbert Spencer cherche l'origine de l'art, dans le jeu. Chez les animaux inférieurs, toute l'énergie vitale est employée à l'entretien de la vie individuelle et de la vie de la race ; mais chez l'homme, quand ses instincts ont été satisfaits, il reste un surplus de force qui se dépense en jeu, puis en art.

Du symbole, terme qui reviendra souvent sous notre plume, au cours de cette étude, nous allons chercher à donner une définition claire et précise. Nous demanderons donc au philosophe de nous fixer définitivement sur sa haute signification. Voici à ce sujet, comment il s'exprime :... L'idée étant vague et indéterminée, incapable d'un développement libre et mesuré, ne peut trouver dans le monde réel, aucune forme fixe qui lui réponde complètement ; dans ce défaut de correspondance et de proportion, elle dépasse infiniment sa manifestation extérieure.

Hégel définit le symbole : un objet sensible qui ne doit pas être pris en lui-même tel qu'il s'offre à nous, mais dans un sens plus étendu et plus général. Il y a donc dans le symbole, deux termes : « Le sens et l'expression ». Le premier est une conception de l'esprit, le deuxième un phénomène sensible, une image qui s'adresse aux sens. C'est donc « un signe »... Lorsque l'homme pressent dans les phénomènes de la nature quelque chose de grand, de mystérieux, une puissance cachée

qui se révèle, alors il éprouve aussi le besoin de se représenter ce sentiment intérieur d'une puissance générale et universelle. »

Tous les artistes peuvent donc revendiquer le droit au symbole et son emploi, car c'est lui qui exprime le plus totalement et on peut dire d'une façon toute instinctive les sentiments, les rêves que la matière plastique ne peut révéler, n'ayant à sa disposition que l'expression concrète fournie par la nature. C'est en un mot le verbe suggestif qui aide à la perception de l'inexprimé. Du symbole ainsi compris, on peut dire qu'il est éternel, car il suscite de l'âme de l'artiste dans l'âme des hommes le mystérieux prolongement de l'idée réalisée. C'est donc par excellence le seul mode représentatif de l'abstrait, de l'absolu.

En résumé, l'œuvre d'art doit être conçue en plein enthousiasme par le seul désir de perfection qu'a en lui l'artiste. Car le devoir de chacun de nous est de se tracer un idéal aussi élevé que possible et de le réaliser. C'est l'extériorisation matérialisée du trop plein imaginatif d'un cœur débordant de bonté et de sensibilité, destiné à refléter en une large synthèse, les harmonies de l'univers.

L'œuvre ou notation matérielle, peut donc être considérée comme la projection sur un écran, de la résultante intellectuelle de l'artiste ; ou encore, la forme adorante d'une religion dont la base,

dont le besoin inné chez l'artiste, est la représentation : la marche ascendante vers l'unité.

L'esthétique pousse à la recherche des rapports les plus simples employés dans les notations d'art.

En définitive, l'œuvre d'art pourrait se définir : L'extériorisation matérialisée d'un enthousiasme destiné à devenir en quelque sorte « le lieu géométrique de l'idéation humaine ».

La pensée ne crée rien qui n'existe déjà, mais elle comprend tout ce qui est créé, elle domine la création parce qu'elle la comprend.

III

LES ARTS MAJEURS.
ARCHITECTURE. — PEINTURE. — SCULPTURE.

I

ARCHITECTURE

L'architecture peut être définie : *l'expression cubique harmonieuse de la pensée, suivant certaines lois d'équilibre, de statique, de cohésion et de résistance des corps.*

Mais, de même que l'univers est l'objectivation des idées de l'Être suprême, de même on peut concevoir l'architecture comme l'art primaire subjectif, ayant la peinture et la sculpture comme arts secondaires objectifs, c'est-à-dire destinés à faire valoir, à rehausser l'idée primordiale, toute subjective : l'idée, en un mot.

C'est donc cette puissance dans l'expression qui en fait le premier des arts, et donne à ces conceptions un champ immense. Elle seule, pouvant évoluer librement en dehors de la nature, puisqu'elle n'y puise que des renseignements fort

succincts, doit tracer aux arts subsidiaires, la peinture et la sculpture, leur tâche immense. Les oppositions d'ombre et de lumière, de plein et de vide, les conclusions cubiques de ses trois dimensions, constituent un des plus beaux drames plastiques du monde.

Avec la musique, l'architecture partage la haute mission de résoudre des abstractions. En tant que manifestation de l'*idée*, besoin moral ou idéal d'un peuple, elle n'est plus « à l'échelle » du corps humain, lieu passager où l'individu abrite son existence, mais bien à l'échelle de sa pensée, lieu où la collectivité enclôt son âme. Temples, pyramides, etc.

Avant d'animer l'espace d'une forme harmonieuse, l'artiste doit, avant tout, chercher une situation favorable choisie à sa convenance. Les lignes, les volumes étant déterminés dans de certains rapports, il s'agit de faire surgir de cette masse harmonique « l'idée ».

Ces rapports, tels que les aspects de nature en puissent être modifiés d'une façon absolue, sont impossibles à définir pour l'instant, du moins la mathématique n'a pas encore pu nous en tracer la loi, mais il est parfaitement possible de supposer que bientôt des lois harmoniques viendront subjuguer le concept et affirmer la résolution de ces rapports.

Pour l'instant, c'est le rôle sublime de l'artiste

de créer intuitivement des formes, sans autre direction que son sens artistique, et de projeter, en des combinaisons de volumes harmoniques entre eux et par rapport à la nature, ce qu'il voit au-dedans de lui-même, la synthèse de l'Univers. L'idée se réalise en même temps que sa forme expressive. Aussi l'architecte est-il plus harmoniste que mélodiste. C'est de la détermination de ces rapports, dont la science peut s'emparer pour affirmer la loi, que doit naître la résolution de l'harmonie totale. L'architecture en objectivant une forme, en détermine l'harmonie. La mathématique qui résoudra cette forme sera une autre harmonie, qui s'adaptant à la première, conclura du volume, la courbe limite qui l'inscrit dans l'espace. Cette courbe, nous la nommerons « la courbe de beauté ».

Le mathématicien, ne pouvant admettre l'intuition, se voit obligé de s'en tenir aux vérités soumises à des lois invariables. L'artiste, lui, au contraire, n'obéit à aucune loi, il traduit simplement le monde interne qui s'agite en lui et lui donne une réalité sensible ; là s'arrête sa mission. Il serait absurde cependant de négliger l'appoint offert par la science et de ne pas employer au service de l'art, cette servante intelligente, en lui confiant la tâche de reviser, de rectifier, d'épurer en un mot la forme réalisée par l'artiste, pur imaginatif.

En dehors de cette appropriation cubique de la matière à certains besoins, il reste encore à faire chanter à chaque matériaux la mélodie propre à sa nature. Les pleins qui sont toujours des espaces de repos où la statique vient asseoir ses résultantes, peuvent servir de fond sur lequel s'élabore le poème magnifique que l'artiste transcrit. A quel ordre d'idées le demandera-t-il?

La représentation typique des dieux, le portrait des héros de la lutte, de la guerre, de la politique suffisaient à l'art grec et à l'art romain. La statuaire moderne peut-elle se renfermer dans le même cercle? Assurément non. C'est dans une nouvelle symbolique qu'elle trouvera une nouvelle notation. Nous pouvons donc conclure aux deux lois générales.

1° La *constante*, c'est le volume, limitant l'espace de sa courbe idéale.

2° La *variable*, c'est le signe, c'est-à-dire le symbole où l'artiste écrit la synthèse de la nature, cherchant dans les attitudes et dans les gestes humains, les coordonnées de mouvements destinées à transcrire son rêve.

L'architecture n'ayant pas à reproduire d'après des modèles existants des formes précises à imiter, est tout entière œuvre d'imagination. Tout en elle réside l'appropriation de besoins matériels à un culte ou à une idée dominante. Enfermant dans l'espace une image sensible, au moyen de volumes

de lignes et d'oppositions exprimées dans certains rapports, elle cherchera par tous les moyens, à exprimer l'idée typique. A mesure que l'homme a scrupuleusement traduit sa conception aux flancs de l'édifice, se sont accomplis les progrès de l'architecture. La nature lui a donné pour point de départ des formes invariables, où elle puise l'élément primordial de ses conceptions.

Le règne minéral nous offre dans ses cristallisations, des exemples nombreux et invariables de volumes initiaux auxquels l'architecture peut emprunter des renseignements. C'est donc dans la combinaison rationnelle de ces volumes, que s'effectuera toute l'aspiration de l'art, et c'est bien ce que la nature veut nous donner comme point de départ. En outre, les formations géologiques peuvent inciter l'artiste à des adaptations, à des modèles architectoniques capables d'être inscrits au sein de l'espace. L'artiste n'a donc pas à copier, mais il a à transformer la matière et à manifester par elle, le vrai, et à propos d'elle, le beau. Or, le vrai en architecture n'est que l'expression conséquente et scientifique du bon sens; l'appropriation soigneusement calculée des caractères à la destination d'un monument; et le beau n'est que le résultat des rapports entre les exigences ou besoins de l'édifice et les moyens esthétiques propres à en dégager la haute signification.

Aussi relèverons-nous avec une profonde stupéfaction les nombreuses anomalies dont l'art romain, dénaturant par là le bon goût hellénique, se prévalut durant de longues périodes! Car il est de toute justice de s'élever contre ces expressions d'art s'érigeant en trophées à l'encontre de la raison, du bon sens et du bon goût le plus élémentaires. Ne voyons-nous pas cet art romain former le plus grave contraste avec la pure conception de l'architecture grecque, en unissant des éléments différents dans un mélange architectonique inconciliable, tel que l'arc et la plate-bande, la superposition d'ordres différents? A ces erreurs, la période, dite byzantine, ajouta la colonne torse, véritable déformation d'un organe invariable; plus tard la Renaissance nous offrit des exemples plus fâcheux encore. C'est elle qui permit à ces artistes d'inscrire des frontons circulaires dans le tympan de frontons triangulaires; ensuite, des fragments de fronton, non seulement brisés, mais placés en raison inverse de leur direction normale et supportés par une paire de colonnes. L'art ainsi compris ne pouvait nous donner qu'un exemple irraisonnable, qui longtemps eut un écho en France, et dont nous ne sommes pas encore débarrassés à l'heure actuelle. C'est donc toute une rénovation que nous attendons d'une nouvelle conception architecturale, basée sur la recherche dans la nature de nouvelles formes appropriées au

nouveau concept, afin d'exposer cette force créatrice qui cherche dans ses éléments primordiaux une unité nouvelle, en un mot une synthèse supérieure ; car, s'il y a un art qui ne peut être transplanté, c'est bien l'architecture qui vit avec le lieu qui lui donne naissance, suivant la configuration du sol, la matière du pays et le culte particulier qu'elle abrite. Il est suffisamment démontré que l'architecture d'un pays au climat tempéré, tel que la Grèce, ne peut affronter les climats extrêmes d'un pays comme la France, divisé en trois parties bien distinctes : le Nord, qui ne connaît que la pluie et la neige les trois quarts de l'année, le Sud, qui jouit d'un climat arcadique, plein de chaleur et de lumière, et enfin d'une zone tempérée, qui procède de ces deux climats.

En résumé l'art monumental n'a pas à copier la nature comme modèle immédiat; l'architecture est donc sous ce rapport, contemporaine de la musique. Ces deux arts plus abstraits que les autres, occupent dans la sphère de l'idéal, la même place que les mathématiques occupent dans la science. Du reste les lois de l'acoustique, étant comprises dans des plans sensiblement parallèles aux lois de l'optique, il n'y aurait rien d'impossible à ce que ces deux arts proclamassent dans leur expression, le même genre de vérités et s'adressassent à l'esprit sans l'intermédiaire d'une image empruntée à la nature. Cela nous amène à une

remarque assez inattendue : c'est la suppression de l'architecture par la musique et réciproquement.

Aujourd'hui la voix grandiose de ces géants musicaux qui sont Beethoven, Mozart, Schumann, Bach, Wagner, etc..., emplit l'espace de sa grande sonorité, aussi l'architecture n'ayant plus rien à exprimer pour l'instant, se tait.

Voyons maintenant comment procède l'artiste dans la conception du Monument. Après avoir combiné dans un plan, les organes vitaux de l'Édifice sur lesquels viendra se modeler le corps ; après avoir cherché, par des différentes coupures horizontales et verticales, à affirmer les volontés nécessaires et subséquentes au travail d'idéation primordial ; l'artiste cherchera avant tout à définir. De même que dans le corps humain, et qu'on nous permette cette comparaison, le cerveau représentant tout le côté intellectuel de l'être, se trouve serti en une boîte crânienne située en dehors du corps, formant un organe supérieur bien séparé de l'organisme inférieur ; de même l'édifice doit assurer par sa structure, les différents organes supérieurs qui en font tout le caractère et révéler la pensée qui a donné naissance à cette harmonie.

En regardant un objet, le spectateur perçoit une image qui se révèle sur une expansion du nerf optique, absolument comme une plaque sensible se comporte dans la chambre noire. Cette image communique au cerveau une impression

sensorielle. Aussitôt se fait le contrôle de cette impression. Voilà défini en deux mots le phénomène de la vision.

L'artiste procède d'une façon inverse. Par un travail antérieur d'idéation, son objet est entièrement défini dans son cerveau, en dimensions comme en couleurs, et l'image transcrite sur le papier, la toile, etc..., est pour ainsi dire, la projection à travers le globe oculaire, de cet objet, d'une façon analogue à un négatif projeté à l'aide d'une lumière sur un écran. Cette image ainsi projetée, a une réalité toute fictive, puisqu'elle n'est que plane et que pour avoir toute sa valeur il lui faut l'affirmation de l'espace ; elle est du moins assez nette pour que l'artiste puisse, tout en remaniant ce canevas, conclure à la limitation épurée des courbes qui la circonscrivent et à l'accord parfait de ces diverses parties. Ce qui constitue toute l'harmonie. Les lois d'harmonie, intuitives à l'artiste, sont affaire de révélation, il trouve en lui-même ces rapports, et c'est en combinant les proportions de hauteur, de largeur et de profondeur, qu'il arrive à circonscrire définitivement l'image créée (Lois mathématiques possibles pour vérifier cette limitation).

Un deuxième travail survient au moins aussi compliqué que le premier et ayant une valeur presque supérieure.

Cette image ainsi obtenue vit dans l'espace,

prend une valeur parmi les objets environnants. Cette valeur déterminante est un nouvel accord à observer entre elles et les différentes ambiances qui l'accompagnent.

La forme ainsi réalisée, animant l'idée d'un souffle idéal au sein de l'espace, ne conclut pas encore à l'harmonie complète. Les grandes masses qui s'unissent dans des rapports donnés avec les ambiances, forment bien une harmonie totale. Il faut encore faire chanter dans les monuments ainsi définis, la mélodie propre à révéler l'idée, cause initiale de la création.

En résumé : l'accord des couleurs, lignes, volumes de l'Édifice, avec les valeurs environnantes, et concourant vers une même unité générale; l'accord des différentes parties conspirant à une unité fragmentaire; l'expression clairement assurée de l'organe prépondérant surgissant du volume. En un mot, dégager de l'ensemble le signe particulier et fonctionnel de l'édifice; affirmer l'existence des organes particuliers, subjuguant au principal les organes moyens, afin de révéler la volonté de création de l'artiste, telles sont, résumées, les lois harmoniques qui doivent circonscrire l'œuvre architecturale.

II

PEINTURE

Le signe caractéristique de la vie est le mouvement. L'art par excellence qui veut imiter la vie doit nous en offrir une image. La peinture est cet art. Mais cette réalité ne doit pas faire oublier au spectateur qu'il se trouve devant une œuvre d'art. Ce n'est pas précisément tel ou tel mouvement que le peintre cherchera à transcrire, mais bien plutôt le mouvement en général, pris dans son sens le plus synthétique. Ce n'est pas non plus l'existence réelle des choses, mais bien l'amplification sous une vie idéale, qui tentera l'artiste. Le peintre devra donc s'élever au-dessus des modes et des idées de son temps, pour que tous les siècles le comprennent. Il devra aussi s'élever au-dessus de la nature locale et de la beauté individuelle, pour exalter l'âme, la pensée, l'imagination en même temps que les yeux. En procédant à l'accomplissement d'un tableau, l'artiste obéit à trois considérations indispensables : l'effet coloristique, puis la volonté des lignes, puis enfin l'expression intellectuelle. Il est de toute évidence, bien que des lois n'aient pas encore été établies, que la combinaison de certaines couleurs nous impressionne agréablement, tandis que

d'autres produisent sur nous une sensation désagréable. Helmoltz et Brücke ont fait, à ce sujet, des recherches intéressantes et montrent comme vraisemblable, que l'effet subjectif de la combinaison des couleurs dépend comme celui des sons, des rapports du nombre, de l'étendue, de la forme des vibrations, qui probablement provoquent dans nos organes sensoriels, des modifications ressenties par nous comme couleurs ou sons. Il y aurait donc, d'après ces grands physiologistes, dans l'acte de sentir agréalement ou désagréablement des couleurs et des sons, la constatation inconsciente de rapports arithmétiques ou géométriques simples ou complexes, des mouvements de l'éther ou de la matière.

Ces effets agréables et désagréables, tout subjectifs, sont donc les éléments de sensation transmis à un centre de perception optique. Ce centre peut être particulièrement développé et produira des sensations de plus en plus intenses, à mesure que s'éduquera en perfection, l'œil du spectateur. L'artiste, lui, va plus loin ; non seulement il jouit de ses impressions coloristiques, mais il crée de nouvelles combinaisons, tout en élevant son centre de perception optique. Mais ce n'est encore là que l'éducation d'un centre cérébral inférieur. Car cette faculté est répandue dans toute la série animale et Darwin a établi que les belles couleurs des animaux ne peuvent être obtenues que par la sé-

lection sexuelle, c'est-à-dire par le fait que l'individu qui en était orné a été favorisé par les individus du sexe opposé, et cela ne peut s'expliquer que par l'effet des couleurs produit sur ces mêmes individus. Cette perception, toute sensorielle fait donc l'homme, l'égal de beaucoup d'animaux.

La deuxième condition qui s'effectue dans un centre déjà supérieur, consiste à examiner dans un tableau, la volonté exprimée par l'artiste. A l'aide de lignes, de couleurs, il traduit une intention. Tout concorde à faire jaillir ce que nous appellerons la dominante, c'est-à-dire la concordance des objets, leur nature individuelle et la coloristique qui leur est propre. C'est bien là, le trompe-l'œil à l'aide duquel l'artiste résume sur une surface plane, l'apparence d'objets à trois dimensions, leur situation et le mouvement qu'ils opèrent en réalité dans l'espace. Mais cet artifice bien que très supérieur à la combinaison des couleurs, telle qu'on l'observe chez certains animaux, n'est pas encore complet. Il faut y ajouter une troisième condition, très importante, celle-ci, et toute cérébrale, car elle résulte d'un concept particulier à chaque artiste, véritable création qui a pour but de découvrir une harmonie cachée, contenant une part de vérité et de la révéler. Remarquons en passant, qu'un des privilèges le plus curieux de la peinture, est le pouvoir qu'obtient l'artiste de pouvoir créer sa propre lumière, de

faire jaillir, en fulgarations magnifiques, des paillettes d'or, d'un centre lumineux situé dans le sujet ; tandis que pour l'architecture et la sculpture, la lumière extérieure, la lumière astrale seule, est capable d'animer les formes, de son pouvoir enchanteur.

Ces trois conditions indispensables, doivent ajouter leurs éléments constitutifs à l'ambiance créée dans un milieu donné. Aussi n'attribuons-nous, il faut bien l'avouer, qu'une estime médiocre à la toile dite de chevalet telle que la conçoivent aujourd'hui les artistes! Il y aurait lieu de rappeler à cet art, ses origines et le rôle grandiose qu'il a joué aux parois des monuments publics. La vie factice et perpétuellement en mouvement, telle que la comprend l'élite, a supprimé le home intime et exigé le tableau portatif. Ce dernier, changeant continuellement d'ambiance au cours des pérégrinations de son propriétaire, trouve avec grande difficulté, la place qui lui est nécessaire et pour laquelle il a été conçu primitivement, et l'époque actuelle a commis cette monstruosité de créer le musée où viennent se ranger tous ces tableaux, dits de chevalets, où se meuvent en un cadre donné, en une mélodie individuelle, la fragmentation organique de la conscience universelle.

Il serait donc nécessaire avant tout que les peintres connussent admirablement les lois et les

phénomènes lumineux, que les combinaisons coloristiques n'eussent aucun secret pour eux. Le mot couleur signifiant aussi harmonie, c'est-à-dire connaissance des rapports et des valeurs, résume pour le peintre, le premier effort cérébral auquel il est astreint, et cela lui est d'autant plus nécessaire que l'application ingénieuse de la théorie des interférences, peut révéler d'un moment à l'autre, en optiquement vrai, l'infini des harmonies coloristiques de la nature.

En un mot la peinture peut se définir : *le contact harmonieux des couleurs, unies dans certains rapports, pour exprimer l'émotion des êtres et des choses et en révéler le mystère.*

III

SCULPTURE

L'art du sculpteur consiste à représenter sous son aspect typique, la beauté des objets épars dans l'univers. Ses trois dimensions lui aident à conclure par l'entremise de la matière, à la prédominance du caractère typique sur la physionomie individuelle, du général sur le particulier. L'agitation et la violence doivent être proscrites de sa majestueuse sérénité. L'attitude calme, la sobriété du geste, sont les éléments indispensables à l'œuvre sculpturale. D'autre part, le statuaire repousse la

couleur qui donnerait à ses conceptions, l'apparence de la vie. Ce mensonge ferait bien vite apercevoir l'absence de la création phénoménale et donnerait à l'œuvre, l'aspect cadavérique.

Dire à la sculpture qu'elle ne devrait jamais se détacher du bloc, c'est lui rappeler formellement ses origines d'art plastique lié invariablement à l'architecture, confondant le rythme de ses lignes et de ses volumes, soulignant de son symbole naïf, l'abstraction des masses, l'effort de la matière.

Originairement incorporée aux volumes d'architecture, elle devient au temps du paganisme, l'expression anthropomorphique, animant de son souffle plastique les phénomènes de la nature.

Le christianisme, en construisant ses admirables cathédrales, invita cet art plastique à réintégrer sa place première en répartissant sur des socles aériens, les milliers de statues de ses saints. Mais, à mesure que le temple se spiritualise, la simplicité s'accentue et de nouveau, il se dépouille de sa notation sculpturale, pour bientôt s'affranchir de toute surcharge inutile. Cet art se trouvant abandonné et n'ayant plus de toit pour abriter sa durée, descend dans la rue où nous le rencontrons actuellement à chaque pas, déshonorant le calme de nos carrefours, de ses gestes désordonnés. En s'asseulant de la sorte, la sculpture devient un semblant, un mensonge de vie. Il faut à tout prix qu'elle redevienne ce qu'elle était aux grandes époques

d'art, la servante intelligente, la fille aînée de l'architecture, ou bien qu'en s'isolant, elle forme un élément à part, ayant sa vie propre et trouvant en elle son commencement et sa fin, transcription nette et précise dans le bloc pétrifié, du drame humain, en des gestes harmonieux.

La première fois que le sculpteur moderne unifia l'allégorie à la commémoration d'un fait, il y eut là une idée jolie ou gracieuse. Depuis que des milliers d'exemplaires sont venus répéter la même volonté d'expression, le geste est devenu banal. Il est temps de rappeler le cerveau des sculpteurs à une compréhension plus moderne, à une originalité plus vibrante. De la simplicité naîtra la grandeur, de la volonté du geste sortira l'idée, et c'est l'harmonie totale qui fondra et confondra ces deux fragmentations issues du cerveau de l'artiste créateur. La connaissance plus complète de la matière employée ne conviera plus l'artiste à s'affranchir des lois primordiales et à constituer des fautes irrémédiables contre les lois immuables de la stabilité des corps, en créant des gestes, des attitudes auxquelles des armatures viennent apporter un supplément de force que la matière seule serait incapable d'assurer.

Nous conclurons donc à la définition suivante : *la sculpture est, suivant certaines lois de stabilité et d'appropriation de la matière employée, l'éveil dans cette matière, du drame ému de l'humanité.*

CHAPITRE V

L'ÉVOLUTION DU TEMPLE

Au plus profond de l'être humain, est cachée une petite flamme qui, sans cesse, scrute les ténèbres, et de sa vacillante clarté éclaire le moi de l'homme. Ce moi qui exprime une individualité dans l'immensité des êtres, s'exprime consciemment par tous les sens. Cette petite flamme, appelez-la intelligence, esprit, conscience, peu importe !

C'est elle qui, au cours des siècles se fondant dans le formidable Tout des religions, s'est fixée au plus profond du sanctuaire. C'est dans le temple que nous irons la chercher, parce que là seulement, nous trouverons le canevas sur lequel s'est agencée l'évolution humaine. Elle fut de tout temps, la grande inspiratrice ; la trame sur laquelle les théosophies et les philosophies ont brodé les gracieux dessins aux couleurs éclatantes, de leurs transformations. Ces séries de transformations, les temples les ont soigneusement enregistrées, se chargeant ainsi de relier dans la suite des temps, cette longue

avenue au bout de laquelle l'homme crut entrevoir la connaissance, apaisement de sa soif de certitude, but ultime de ses recherches. Ayant connaissance de la brièveté de sa vie, et cherchant dans la nature l'immortalité de ce moi dont nous avons tous l'intuition, le théosophe et le philosophe lui ont tantôt révélé une place infinie dans les différents cycles de l'éternité, traversant le temps et les espaces incommensurables, tantôt au contraire ils lui ont assigné une résurrection sans cesse renouvelée, dans un monde constamment en travail, perpétuellement instable où tout se fond pour renaître de nouveau et cela, indéfiniment, et éternellement.

C'est pourtant et toujours cette intuition de l'infini que l'homme a essayé d'enclore dans ses temples. C'est par elle qu'il essaiera de délivrer son moi du fardeau qui l'obsède et que les religions l'aidèrent à supporter.

Aussi, dans l'établissement des sociétés primitives, voyons-nous s'établir dès leur origine, des races sacerdotales, dépositaires de la science et de la tradition. Elles imposèrent la loi avec autorité et cette loi comprenait dans sa vaste unité le dogme, le culte, les institutions politiques et civiles. Le prêtre en est l'initié qui rend intelligible au peuple, les mystères que ce dernier, dans son ignorance, est incapable de comprendre. Les deux pouvoirs spirituel et temporel concentrent

dans ce prêtre une grande puissance effective, lui procurant une force et une majesté incomparables. Embrassant d'un seul coup d'œil l'évolution du temple, il nous est aisé d'y reconnaître les trois grandes divisions opérées par les religions, au cours des siècles.

1° Le Polythéisme; 2° le Panthéisme; 3° le Monothéisme.

Polythéisme. — Les premières religions furent l'identification de la Cause Suprême aux énergies productrices des phénomènes. L'homme, par ses sens, n'apercevant que des phénomènes variables et multiples, ne pouvait atteindre à l'unité. Le polythéisme fut donc la forme primitive des religions de la nature.

Sous un climat tempéré, tous les peuples qui confinent à la Méditerranée, se meuvent parmi l'harmonie essentielle, dans un épanouissement de vie et d'action. La nature, pleine de joie et de sérénité, exalte l'âme. Le fatalisme des religions de la nature et ses conséquences, élève cette âme vers un devenir meilleur.

Bientôt, au lieu d'adorer les objets individuels, l'homme généralise certains ordres de phénomènes et personnifie les forces diverses de la nature.

En Grèce, du sentiment de la personnalité et du droit qui ressort d'elle, naît la cité, c'est-à-dire la constitution de l'unité collective en regard de l'unité de famille, et bientôt se forme sous le nom

de polythéisme anthropomorphique, une hiérarchie divine.

Dans cette hiérarchie, rentrent toutes les forces naturelles et l'homme, image et résumé de l'œuvre. Non content de déifier des objets extérieurs et les objets qui les font mouvoir, l'homme fait l'apothéose de ses propres passions, de ses sentiments, de ses idées, de ses formes corporelles. Tel est le système de la théogonie homérique. Bien que le polythéisme anthropomorphique marquât un progrès notable, sur le naturalisme, en ce qu'il trouva l'élément moral qui manquait aux adorateurs de la nature, il n'en est pas moins vrai qu'il fallut recourir à une autre conception, trouver une autre puissance, chargée de résoudre ce qui restait d'incompréhensible dans les événements humains. C'est alors que fut investie de ce caractère immuable et absolu, la divinité obscure et inconnue, qui se nommait Nécessité, Fatalité ou Destin. — Homère ne représente pas le Destin comme une fatalité inévitable à laquelle l'homme ne saurait se soustraire, mais seulement comme une prédestination dont l'accomplissement dépend en grande partie de l'homme lui-même et surtout de son obéissance aux dieux et de sa docilité à leurs conseils.

La religion grecque, qui tout d'abord se sentait distincte de Dieu et de la nature au sein desquels l'avait absorbé le panthéisme oriental, fit de Dieu

le type idéal de l'homme, et ses dieux multipliés à l'infini furent tous condensés en un même type du beau. Aussi le temple, conçu comme le séjour de ces divinités humaines, se rapproche-t-il par ses dimensions et ses formes de la demeure de l'homme réel! L'unité y devient plus sensible, et l'harmonie des lignes et des proportions s'élève d'un coup au sublime, empruntant au corps humain l'échelle de ses proportions. Il résulte de là que l'art grec, toute harmonie, n'élève pas l'homme au-dessus de la terre et de lui-même, « il reste constamment l'objet de sa propre contemplation, rien ne l'entraîne dans les espaces illimités de la rêverie, dans les profondeurs du mystère, rien n'éveille en lui les aspirations vers un terme inconnu ».

Panthéisme. — Dans l'Inde, au contraire, la religion successivement modifiée par la pensée philosophique, est tout imprégnée de panthéisme qui, en identifiant la création avec son auteur, nie la création même et ne voit en toutes choses, que des manifestations idéales de l'être existant seul, éternellement. Brahma est la cause créatrice et la matière du monde, créateur et création, moteur et mû, tout émane de lui, tout retourne à lui, tout est lui.

Sous un ciel ardent, en ces pays de feu, l'Indien, dominé par la notion de l'unité infinie, traduit ce besoin de la représenter dans des œuvres

grandioses qui n'ont pas été dépassées. « C'est dans les ténébreuses entrailles de la terre que l'artiste creuse son œuvre, symbole d'un monde en germe, d'un monde qu'anime et qu'organise dans la masse homogène de la substance primordiale, le souffle puissant de l'être universel. » A ces monuments souterrains, succèdent bientôt les temples majestueux où s'extériorise dans le plus puissant et le plus magnifique élan, toute son âme possédée d'infini.

De ces spéculations philosophiques, il retire ce sentiment de l'infini qu'il s'essaie à traduire en ces temples majestueux, qui sont comme sa pensée, la manifestation la plus grandiose de cette notion de l'invisible éternel, dans lequel s'anéantit sa personnalité.

Dominé par l'inactivité et concentrant tout son être dans un recueillement poussé jusqu'à l'extase, l'Indien perd toute initiative, toute énergie et se trouve bientôt opprimé et asservi.

Il y a lieu cependant de ne pas confondre le panthéisme indou avec le panthéisme grec qui part de l'éternité de la matière et de l'impossibilité de la création. Il est l'œuvre du raisonnement et non plus une intuition instinctive. Aux écoles éléatiques, ioniques et enfin atomistiques, l'école d'Alexandrie vint apporter au panthéisme une tendance plus idéaliste, tendance qui ne fait que croître au moyen âge avec Amaury, et qui prend

une tournure matérialiste, avec Jordano Bruno. Mais bientôt Spinoza lui assure une forme rigoureuse. Cette doctrine eut en Allemagne beaucoup de succès et l'influence de Spinoza sur la philosophie allemande fut immense. Fichte fit du moi, le centre absolu de tous rapports entre le moi et le non moi. Schelling réunit le moi et le non moi, dans un troisième terme, l'absolu. Hégel établit que l'idée seule existe dans la substance infinie. Dieu se pense, Dieu se voit dans ce que nous appelons ses créatures, Dieu se développe, il se révèle de plus en plus à lui-même. Les Saint-Simoniens continuèrent le Spinozisme avec la théorie germanique du développement du genre humain et en firent ressortir leur doctrine qui est un vrai progrès, quant à son but, « la réconciliation de l'esprit et de la matière par un juste équilibre ». Elle représente le panthéisme moderne, une seule substance qui est Dieu, ayant deux aspects, c'est-à-dire à la fois, esprit et matière, traduction moderne des mots, pensée et étendue qui sont ceux de Spinoza, puis l'humanité partie de Dieu, qui n'est sujette ni à augmentation, ni à décroissance.

Monothéisme. — Le monothéisme vient se greffer sur le polythéisme en lui empruntant la conception du Destin. Et cette idée de Destin se perfectionnant à mesure que l'homme s'éclaire et comprend mieux les événements, devient bientôt

la Providence. Ce progrès dans les idées théologiques est déterminé par une réaction de la liberté humaine.

Unité, pensée, âme, telles sont les trois hypostases décrites par Plotin, analogues aux trois personnes de la Trinité chrétienne, mais différentes aussi de ces trois personnes, en ce qu'elles sont inégalement parfaites.

C'est ce que le Christianisme contenait dans sa doctrine et dans son enseignement; par là, elle se mariait admirablement avec ces races fortes, ces peuples rêveurs, logiques et raisonnables, habitants des climats froids. Continuellement aux prises avec les phénomènes naturels ou les races de même activité, l'homme d'Occident était incapable de trouver autour de lui et en lui les forces d'expansion de sa nature intellectuelle, n'entendant abdiquer aucune forme de son individualité, toujours à la recherche de luttes, où il put dépenser l'exhubérance de ses forces, il chercha dans l'au-delà, une atténuation et une espérance aux maux terrestres.

En résumé, depuis les origines du monde jusqu'à la Renaissance, on peut s'assurer que les monuments religieux sont les seuls endroits où se soit extériorisée l'âme humaine, au cours des siècles. Pénétrons donc dans ces lieux où l'homme a soulevé le voile du mystère. Demandons-leur de nous livrer le secret que tous recèlent au plus pro-

fond du sanctuaire; c'est par une connaissance approfondie des différentes stases de l'humanité que nous parviendrons, nous élevant au-dessus des conceptions philosophiques auxquelles ces monuments ont offert une réalité plastique, à reconstituer une base solide aux édifices où puisse de nouveau s'extérioriser « la conscience religieuse des peuples ».

LE TEMPLE ANTIQUE

ÉGYPTE

Lucien rapporte que les premiers hommes qui, à notre connaissance, ont quelques notions des dieux, sont les Égyptiens.

De toute antiquité, l'Égypte se trouve admirablement organisée avec ses dieux, ses rois et ses prêtres. Les prêtres qui sont en même temps les savants, détiennent entièrement le pouvoir, tout en laissant le peuple enfant se livrer aux superstitions les plus grossières. Aussi voyons-nous la mythologie adopter ce double aspect; puérile avec l'homme du peuple pratiquant dans le polythéisme, un culte grossier; savante, au contraire, avec le prêtre et expression vivante, dans sa foi monothéiste, de la multiplicité infinie des attributs de Dieu, dont Amon-Ra est la personnification la plus parfaite : le roi des dieux. Au-dessous de lui se trouve la sagesse qui a enfanté le soleil et

s'est incarnée dans la nature infinie. C'est elle qui dit au temple de Taïs : « Je suis tout ce qui a été, tout ce qui est, tout ce qui sera et nul mortel n'a encore levé le voile qui me couvre ». Auprès de la sagesse éternelle, véritable force créatrice, est placé « l'Homme divin ».

A cette première hiérarchie de la puissance divine, se subordonnent plusieurs autres hiérarchies où sont groupées de trois en trois, les divinités. En tout on distingue : le principe mâle, élément actif fécondant, le principe femelle, élément passif où se produit la fécondation, et enfin le fruit de leur union.

Dans l'échelle des divinités, le bas de la série des incarnations provenant de l'Être suprême est réservé aux esprits grossiers. Ces divinités familières, plus accessibles que les autres, sont Isis, Osiris, et leur fils Horus.

Hermès Trismégiste participe de l'être suprême et s'est manifesté sur la terre en la personne de Totht, à l'époque où Isis et Osiris civilisaient l'espèce humaine. Thotht, l'Hermès terrestre, enseigne aux hommes le langage parlé et écrit, en même temps que les arts. C'est aux prêtres qu'appartient le dépôt de ces livres sacrés, source de la science des choses divines.

Ce qui frappe en Égypte, c'est le caractère harmonieux des monuments avec le pays qui les contient. Différente de la Grèce où le paysage forme

à chaque instant des contrastes si frappants de reliefs imprévus, sommets inégaux et hardis, l'Égypte montre partout des plaines unies et monotones, et les chaînes de montagnes qui les limitent, présentent des hauteurs égales. La pureté du ciel, l'éclat incomparable de la lumière aident aussi à révéler l'admirable symphonie des couleurs dont ces monuments sont revêtus. Et si la splendide masse de leurs monuments nous étonne encore, c'est que les Égyptiens se servaient de la corvée pour en mener à bien l'exécution. Sous la conduite d'architectes, une armée de travailleurs, stimulés par le bâton, dressaient ces masses énormes de granit. Cet effort collectif de toute une population s'acharnant à une seule entreprise, accomplissait et en peu de temps ces travaux gigantesques, les pyramides, que le temps a respectés.

Primitivement, les temples égyptiens n'avaient aucune décoration. On croit avoir retrouvé à Giseh un de ces antiques édifices. Ce temple paraît se cacher aux regards. « Il faut se garder, dit Mariette, de confondre le temple égyptien, avec l'église chrétienne ou la mosquée musulmane. Le temple n'est pas un lieu où les fidèles se rassemblent pour dire la prière en commun. On n'y célèbre aucun culte public ; personne même n'y est admis, que les prêtres et le roi. Le temple est un proscynème royal, c'est-à-dire un monument de la

piété du roi qui l'a fait élever pour mériter la faveur des dieux. C'est une sorte d'oratoire, rien de plus. » La décoration du temple n'est alors qu'une série de peintures représentant le roi, offrant à la divinité quelque don, afin d'obtenir d'elle certaine faveur.

C'est dans le temple de Khons, situé auprès du grand temple de Karnak, dans le voisinage de Thèbes, que nous est révélée dans son ensemble, l'unité de conception de l'édifice. Un pylone à murs très épais, forme l'entrée et précède une cour entourée de murailles. Dans l'axe de cette cour et face à l'entrée, se trouve une porte donnant accès à une salle rectangulaire hypostyle, placée dans le sens transversal et qu'on nomme salle de l'assemblée. Une troisime porte, toujours suivant l'axe principal, s'ouvre sur le sanctuaire où le roi et les prêtres sont seuls admis à pénétrer. Ce sanctuaire renferme l'emblème destiné à révéler l'attribut de Dieu. Hérodote nous rapporte que durant les grandes cérémonies, les prêtres traînaient sur un char à quatre roues, cet emblème, enfermé dans une sorte d'arche ou tabernacle en bois doré. Cette tradition existait également chez les Hébreux.

Le sanctuaire ou Secos, consiste principalement en une chambre rectangulaire, isolée du reste de l'édifice ; de chaque côté s'ouvre une chambre, placée à quelque distance du sanctuaire ; en arrière,

une autre salle, sorte d'opisthodome, servait sans doute, comme chez les Grecs, de dépôt pour les objets précieux.

Il est curieux de noter que les hauteurs des différents bâtiments composant le temple, diminuent à mesure que l'on s'éloigne de l'entrée, pour atteindre son minimum, à l'épisthodome. Les salles qui la composent sont basses, d'aspect écrasé, et les contrastes de lumière sont frappants. Dans le temple de Khons, par exemple, la cour d'entrée, à ciel ouvert en son milieu, est largement éclairée; la cour hypostyle, déjà plus sombre, prépare au recueillement; enfin le sanctuaire obscur recèle son mystère.

Par de nombreux escaliers, la foule s'épandait sur la terrasse du temple, d'où elle pouvait embrasser l'ensemble des cérémonies.

Ces monuments étaient revêtus de couleurs vives, d'autant plus nécessaires, que l'ornementation était d'une sobriété extrême.

II

A cette religion supérieure, s'ajoutait pour les Égyptiens, une grande préoccupation de ce qui suit la vie, aussi peut-on affirmer que l'architecture religieuse est presque totalement empreinte de ce caractère et les monuments funéraires, très nom-

breux en Égypte, sont-ils l'expression la plus haute de cette conception d'outre-tombe, où ce peuple a dépensé tout son admirable instinct artistique en des ouvrages gigantesques qui défient les ravages du temps ! Les Égyptiens croyaient que la vie ne s'arrêtait pas à la tombe, et la mort n'était pour eux qu'un arrêt pendant lequel le corps exhalant quelque chose de lui qui dure plus que la vie, s'incarnait dans ce qu'ils appelaient le double. Ce que Maspero traduit par : un second exemplaire du corps en une matière moins dense que la matière corporelle, la projection colorée mais aérienne de l'individu, le reproduisant trait pour trait; enfant s'il s'agit d'un enfant, femme s'il s'agit d'une femme, homme s'il s'agit d'un homme. Cette idée du double devient l'image, εἰδωλον, chez les Grecs et l'ombre, chez les Latins ; mais ce double n'étant pas immatériel comme l'âme, telle que la conçoivent les philosophes, a besoin néanmoins d'une demeure et d'aliments tout comme le corps dont il est séparé. Il a besoin d'un soutien sur lequel il repose sa fragile existence, et c'est ce corps lui-même dont il est détaché qui lui en tiendra lieu. Car au jour de la réincarnation, il faut que le double puisse le retrouver et se réunir de nouveau à lui.

Aussi l'art égyptien s'efforcera-t-il d'imprimer aux monuments funéraires ce caractère d'éternité ! Car c'est dans ce monument que reposera la momie

rendue indestructible par les préparations multiples auxquelles on la soumet, dessication, embaumement, bandelettes, etc..., et le constructeur emploie tout son génie à la mettre éternellement à l'abri des ravages du temps et des investigations humaines, en accumulant de véritables montagnes de granit, telles que les pyramides géantes élevées par Cheops, Kephren, Mikerinos, ou encore en creusant dans le roc ou dans la terre, toujours à l'abri des crues du Nil, de véritables labyrinthes inaccessibles, destinés à garder éternellement, le secret d'une tombe inviolable.

Le culte des morts est donc chez les Égyptiens, une préoccupation de tous les instants. Les parents et les amis du mort s'assemblent souvent autour de sa sépulture et président à un banquet dont le double a sa part. Mais ceux-ci venant à disparaître, le double n'aura plus pour se soutenir que ce qu'il aura emporté avec lui dans la tombe. C'est alors que les murs se couvrent de peintures naïves le représentant dans sa forme matérielle, accomplissant les multiples occupations de la vie commune. Le mort est censé jouir de ce spectacle, et tous ces gens occupés aux différents travaux, semblent encore lui apporter l'appoint de leurs efforts. Les aliments que ceux-ci préparent, suffisent à l'entretien de celui qui n'est plus que « l'ombre d'un homme ». « L'Égyptien, dit Maspero, croyait qu'il s'assurait ainsi, au-delà de la vie

terrestre, la réalité de toutes les scènes et de tous les objets qu'il faisait représenter dans sa sépulture. » Il faut évidemment voir du sein de ces figurations ainsi réalisées, poindre un art magnifique, plein de vitalité. C'est de cette croyance en une survie, qu'est née la peinture. La sculpture ne fut pas moins favorisée ; le soutien dont le double a besoin devant donc être un corps qui la complète et la momie, si indestructible soit-elle, devant finir par périr, il faut transmuer en une enveloppe corporelle identique, une ressemblance immédiate, de façon que le double puisse se tromper et incarner l'image de pierre au lieu du corps réel. Cette imitation parfaite, la sculpture seule pouvait la résoudre. Aussi retrouve-t-on dans nombre de chambres funéraires ces monolithes animés par le ciseau de l'artiste, d'un semblant d'existence !

I

ASSYRIE

Les vieilles cités de la Chaldée, devancières de Babylone, remontent à une antiquité très reculée, et de bonne heure la grande capitale les avait reléguées au rang de villes de province. Il est donc facile de s'expliquer qu'elles n'aient laissé aucune trace dans les souvenirs du monde gréco-

romain. Quant à Babylone, elle avait été, pendant les siècles précédents, à peu près constamment subordonnée à Ninive. Les plus importantes ruines de l'Assyrie sont celles de Khorsabad, près de Massoul, et de Nimroud. La véritable fonction du temple de Khorsabad n'est pas encore absolument fixée. Place et Thomas y voient un observatoire. On est, aujourd'hui cependant, d'accord sur sa destination caractérisée de temple. Du reste, connaissant les idées religieuses que les Chaldéens ont toujours attachées à l'observation des astres, ces deux destinations paraissent se combiner au lieu de s'annihiler.

Une rampe se développe tout autour de l'édifice, quadrangulaire en plan, et pyramidale en façade ; pyramide à retraits successifs, épousant la forme même de la rampe. Au sommet s'étend une terrasse de 12 mètres de côté où devaient être placés les autels et où se tenaient les prêtres pendant la cérémonie.

Bien que la forme de tour à plusieurs étages ait été en général, la forme consacrée pour les édifices religieux, il n'en existe pas moins des variantes à cette disposition.

II

C'est sur les bords de l'Euphrate que se construisit Babylone, vers 2690 avant notre ère ; en

même temps, sur le Tigre se construit Ninive.

Voici une description de Babylone, telle que nous l'ont laissée les auteurs anciens... « La ville est située dans une vaste plaine où elle forme un carré parfait de 120 stades de côté, entouré d'un fossé très profond et d'un mur de 200 coudées de hauteur et de 50 d'épaisseur. Ce mur est construit entièrement en briques, faites avec la terre retirée des fossés et reliées entre elles avec une sorte de ciment naturel que le sol produit en abondance.

... Les murailles sont défendues par un grand nombre de tours, de 70 mètres de hauteur. Les rues bordées de maisons de trois ou quatre étages, aboutissent à cent portes d'airain, ouvertes dans les remparts. Un pont magnifique unit les deux rives de l'Euphrate. Aux deux extrémités se trouvent, d'un côté, le temple de Baal, renfermant des trésors inestimables, de l'autre, le palais de Sémiramis, fameux par ses jardins suspendus, qu'admiraient tant les Grecs.

C'est surtout à sa culture intellectuelle que Babylone a dû son influence et son prestige. En Chaldée la plus haute situation sociale et le premier rôle paraissent avoir toujours été réservés aux membres de la caste sacerdotale, à ceux que les écrivains classiques appellent les Chaldéens. Ces prêtres, c'étaient les savants de ce temps-là. On peut dire d'une manière générale que

l'Assyrie est à la Chaldée ce que Rome fut à la Grèce.

III

La Chaldée est la partie septentrionale de la Mésopotamie qui touche au golfe Persique. L'Assyrie est la partie septentrionale de cette région, confinant à l'Arménie et au Kurdistan.

Ce qui fait surtout la différence essentielle entre ces deux nations, c'est que l'Assyrie s'est tournée tout entière vers la guerre, et qu'elle est devenue, depuis plus de dix siècles avant notre ère, une monarchie des plus puissantes que le monde ait vues, tandis que, sous une forme appropriée à ces âges reculés, l'esprit industriel et scientifique a toujours dominé en Chaldée.

I

PERSE

Les Perses, issus de la race aryenne, voient toute la nature comme pénétrée de Dieu, tandis que la race sémitique oppose son Dieu à la nature. Cette nation juive, que Moïse polça, avait été instruite dans toute la sagesse des Égyptiens, avant de devenir puissante en œuvres et en paroles.

Dans les livres sacrés des Juifs, à part quelques passages de psaumes et de prophéties qui prêtent aux événements un sens mystique, tout se borne à la vie actuelle. Suivant Leibnitz, le peuple n'était pas admis à la doctrine de l'immortalité de l'âme, et Moïse ne l'avait pas fait rentrer dans ses lois. L'idée de Dieu était pour ces foules, un mélange d'idolâtrie et de polythéisme. Elles étaient attirées surtout par le culte des idoles et pour elles, Jéhovah réprésentait un Dieu particulier plutôt qu'un Dieu unique; elles pensaient même que chaque peuple dût avoir ses dieux.

Le Zend-Avesta était aux Perses ce que la Bible était aux Juifs, et Moïse s'appelle Zoroastre. Adorateurs du soleil, les Perses avaient fait de l'astre du jour, le brillant symbole du dieu spirituel par delà le dieu matériel. Selon Zoroastre, le Bien est l'Être pur et parfait, s'incarnant dans tout ce qui est lumineux, bon et beau. Le Mal n'est qu'obscurité. De là deux empires; l'Empire des ténèbres, où trône Ahriman ; l'Empire de la lumière, où domine Ormuzd. L'un est servi par les démons ou esprits des ténèbres, l'autre par les anges ou esprits de lumière. Ormuzd et Ahriman sont toujours en lutte. Mais Ormuzd doit finir par triompher et par régner seul.

Pour se soutenir dans ce combat, l'homme doit glorifier Ormuzd et demander dans ses prières l'as-

sistance des anges. L'heure viendra où le Mal sera détruit, où sera achevée l'œuvre de sanctification universelle, et où les esprits de tous les hommes seront réunis avec tous les purs esprits, dans le sein du grand Esprit.

La notion du Verbe éternel et la distinction du Père, du Fils et de l'Esprit, trinité dont le Soleil, le Feu et l'Air sont le triple symbole, se trouvent dans Zoroastre, ainsi que la conception d'un Médiateur ou d'un Sauveur. C'est en définitive, les premières ébauches de la doctrine qui devait prendre corps plus tard dans le dogme chrétien, faisant surgir la légende, si poétique d'ailleurs, qui représente les Mages venant, sur la foi d'une étoile, adorer le Christ naissant.

II

L'architecture religieuse des Perses n'avait pour ainsi dire pas d'existence, car le culte des Perses s'exerçait presque toujours en plein air, sans temples, ni édifices consacrés. Aussi, des édifices religieux des temps les plus reculés de la Perse, n'existe-t-il plus de traces ! — cependant, il y a lieu de faire remarquer que dans les autres édifices de cette période, s'ébauche un procédé de construction tout nouveau qui devait dans la suite, influencer si fortement le développement

de l'architecture religieuse, dès les premiers âges du christianisme et dont elle fit dans la suite, un usage presque constant. Nous voulons parler des coupoles supportées par des trompes sur les angles et raccordées par des pendentifs, telles qu'elles existaient aux palais de Sarvistan et de Firouz Abad, petits édifices qui paraisssent appartenir à la deuxième dynastie achemenide, antérieure aux dynasties parthes et sassanides.

I

INDE

L'histoire de l'Inde est encore aujourd'hui fort peu connue. C'est vers le xve siècle avant notre ère, que pénétrèrent dans l'Inde les Aryens venant du Turkestan. Ils vivaient à l'état pastoral, leur culte tout primitif s'exerçait en plein air, sans le secours d'aucun temple. Avant d'étudier l'architecture si grandiose de ce peuple, il y a lieu de se rendre compte des développements des anciennes doctrines auxquelles il demanda sa force morale. Toute l'évolution de la pensée indienne peut se résumer à trois périodes, qui sont : la période védique, où elle atteint son développement poétique, la période brahmanique, où elle atteint son développement théologique et la période bou-

dhique, où elle atteint son développement moral. Les recueils d'hymnes qu'on appelle les Védas, ou livres de la Sagesse, appartiennent à cette première période. Mélanges de subtilité profonde et d'imagination exhubérante, ces hymnes nous montrent le génie aryen, divinisant toutes les forces naturelles, identifiant aux déités spirituelles, les qualités physiques des choses qu'elles concentrent et amplifient. De cette infinité de déités, ils arrivent à tirer une espèce de trinité matérielle où sont figurés « la vie, le mouvement, la pensée », et réduisent cette trinité elle-même, à l'être absolu, qui voit tout, qui soutient tout.

La croyance primitive de l'Inde, fut donc un polythéisme naturaliste, essentiellement distinct de l'anthropomorphisme grec, où germe l'inspiration monothéiste. Les Brahmanes entreprirent de constituer en une espèce de bible, les élans de foi naïve, expression lyrique du sentiment religieux et convertirent toute cette poésie philosophique, sorte de résumé d'hymnes sublimes, en un système de formules sacrées.

Selon le code de Manou, il existe quatre classes d'hommes. L'homme de la prière, qui occupe le premier rang dans cette hiérarchie ; au second rang, vient le guerrier, qui apporte au prêtre sa force et son courage ; au-dessous de ces deux castes, viennent : l'homme du peuple qui travaille, s'enrichit, paye et obéit et enfin le paria, homme

de rien, qui est destiné toute sa vie à pâtir et à servir.

Dans le concept indien, tout naît, périt et renaît; tout sort de l'unité, y rentre et en sort encore. Les Indiens, afin de mieux marquer ces trois phases de la vie universelle, et figurer l'accord de la multiplicité avec l'unité, imaginèrent les deux doctrines de la Trinité et de l'Incarnation.

Brahma se divise en trois forces : celle qui produit, celle qui détruit et celle qui reproduit. Brahma est la personnification de l'énergie créatrice; Shiva le dieu destructeur qui résout les êtres dans l'Être et enfin Vichnou, le dieu réparateur et sauveur, qui dégage de nouveau la multiplicité de l'unité et engendre l'universelle renaissance. Telles sont les fonctions des trois dieux de la trinité brahmanique. Vichnou représente donc dans cette trinité, le lien entre Brahma et Shiva. Il en est le centre, le médiateur toujours prêt à secourir et à sauver le monde qui le réclame. Il ne dédaigne pas alors de s'incarner sous la forme de la créature. D'âge en âge, il naît pour la protection des hommes de bien et pour le rétablissement de la justice. Dans les constructions métaphysiques brahmaniques, le dogme de la Trinité et le dogme de l'Incarnation ou plutôt des Incarnations, se complètent l'un l'autre.

C'est vers le vii° siècle avant l'ère chrétienne, qu'on voit se diriger par tous les chemins de

l'Inde, des hommes du peuple répétant les hymnes et les enseignements d'un merveilleux apôtre, dont la parole enchantait les multitudes et qui se proclamait le libérateur des âmes. Cet apôtre se nommait Boudha, c'est-à-dire le sage, celui qui sait. Il eut le talent de substituer à la science des livres, le sentiment du cœur. Ainsi, bien que le boudhisme admît les castes, il cherchait cependant à les rapprocher, s'éloignant de certaines prescriptions odieuses du code de Manou, et s'offrait à employer la douceur, là où la violence était d'usage. Il arriva par cette méthode, à un résultat singulièrement nouveau ; celui de provoquer un prosélytisme ardent, sans mélange d'intolérance. Ce prodige fut accompli par le boudhisme qui n'avait cependant pour fondement que la morale et non la théologie.

Mais cette théologie devait fatalement se constituer et lui servir de couronnement. Elle eût pour premier fonds, le panthéisme brahmanique que les sectateurs de Boudha s'adaptèrent, en y introduisant beauconp de variations sur la diversité des temps et des lieux. Moraliser et affranchir les âmes, telle était la religion de Boudha.

II

C'est seulement vers le IIIe siècle que le culte boudhique devint le culte officiel. Parmi les états

désunis, Alexandre établit facilement sa conquête. Toutefois menacé d'abandon de ses troupes, le vainqueur s'arrêta sur les bords de l'Hyphase. Cette courte apparition eut une certaine influence sur l'architecture. De nombreux rivaux ne tardèrent pas à se lever, le célèbre Asoka conquit tout le nord de l'Inde, et laissa une grande quantité de monuments. Nikramaditya s'empara à son tour, de la presque totalité du territoire indien, environ cinquante ans avant notre ère, et repoussa les Scythes qui avaient occupé la partie septentrionale de l'Inde. C'est alors que s'élevèrent des villes considérables comme Kanoudji, qui avait, au dire des voyageurs, 5 kilomètres de long. Il n'en reste plus le moindre vestige. Une période magnifique, prodigue en monuments merveilleux, s'ouvrit alors sur l'Inde tout entière. C'est vers le v° siècle que se produisit cette rénovation, accordant la supériorité à la religion brahmanique, avec prépondérance du culte de Vichnou dans certaines contrées, et du culte de Shiva, dans d'autres.

Au vii° siècle, commencèrent les premières incursions des Musulmans et c'est au xi° siècle qu'ils prirent définitivement possession de ce pays. La richesse y était alors très grande et les villes y étalaient un luxe inouï.

Plus de mille édifices, la plupart en marbre, se pressaient dans la ville de Muttra. Partout des idoles en or massif, constellées de gemmes merveilleuses.

A Somnath les pierres précieuses étaient serties aux flancs des piliers recouverts d'or, des temples. Deux mille Brahmanes, cinq cents danseuses, trois cents musiciens formaient le personnel du temple. Un trésor d'une valeur de 250 millions de francs, y était enfermé.

Jusqu'à la fin du xiv° siècle, époque à laquelle eut lieu l'invasion mogole, ce furent des dynasties afghanes qui se succédèrent. Le célèbre Abkar, fut un des représentants les plus remarquables de cette invasion mogole. Il régna au xvi° siècle. Sous son règne, s'élevèrent de nombreux temples appartenant à tous les cultes. Delhi fut la capitale de la nouvelle dynastie des grands Mogols. Avec Aureng Zeb, leur puissance prit fin dans l'Inde.

III

Les monuments religieux de l'Inde peuvent se ramener à trois séries principales :

1° Les monuments souterrains ;

2° Les monuments monolithes creusés dans le roc et indépendants de lui ;

3° Les monuments construits.

1° *Les monuments souterrains*. — Bien qu'il ne nous reste plus guère de fragments d'architecture antérieurs au iii° siècle avant notre ère, à la période primitive dite brahmanique, correspond

une architecture bien spéciale, obtenue à l'aide de refouillements dans le roc. Sous la pleine domination de la religion boudhique, au 11° siècle avant notre ère, des cellules de religieux boudhistes se creusent dans le flanc des rochers, à une certaine hauteur au-dessus des vallées. D'abord isolées, ces cellules finissent par se grouper autour d'une salle commune, dans l'axe de laquelle s'érige en une niche, la statue de Boudha. A côté de ces sortes de monastères, appelés viharas, tel celui de Kenheri, sont bientôt creusées des chapelles souterraines, dites *chaïtyas*. Ces chapelles se composent d'une nef terminée par un cul de four, et d'une galerie latérale qui contourne la nef, formant ainsi des bas côtés, isolés de la nef par une rangée de colonnes cylindriques ou à pans. Au fond de la nef, dont la voûte en plein cintre est garnie de nervures en bois de teck, s'érige le maître autel en forme de dagoba, au centre duquel se détache l'image de Boudha. Le dagoba, est lui-même un petit édifice très spécial qui semble tirer son origine du Tope ou Stoupas, sorte de tumulus hemisphérique en maçonnerie pleine, recouvert d'un enduit blanc (le tope sert de piédestal à un édicule en pierre, sorte d'autel destiné à recevoir les reliques du Boudha vénéré). La base circulaire entourée d'une balustrade à plusieurs portes atteint jusqu'à 120 mètres de diamètre ; on conçoit l'effet grandiose que devaient produire ces petits édifices

isolés, sous le soleil intense de l'Inde, avec la crudité laiteuse de leur enduit.

L'entrée du temple est formée d'un mur droit percé d'une ou plusieurs ouvertures. Au-dessus de la porte centrale, s'ouvre une large arcature, en forme de fer à cheval. Cette baie donne seule, un peu de lumière à l'intérieur du temple, encore est-elle originairement fermée de claires-voies. Telles sont les dispositions d'ensemble des anciens chaïtyas de Pandu Lena et de Bhaja Karli.

D'autres temples datant du vi^e siècle, comme ceux d'India et d'Ellora, diffèrent un peu dans leurs plans, en ce sens que des avenues parallèles, séparées par des piliers lourds et trapus avec, au centre de l'avenue principale, la statue de Boudha où celle de Vichnou, constituent la disposition intérieure de ces édifices.

2° *Les monuments monolithes creusés dans le roc et isolés.* — Une époque de transition suscite des monuments monolithes dégagés de la masse rocheuse, par une tranchée. Ce bloc ainsi détaché est ensuite creusé et sculpté. Le Kaïlâsa d'Ellora, paraissant dater du viii^e siècle, est l'un de ces édifices. Le plan de ces monuments religieux est, à quelques variantes près, toujours le même.

Une entrée flanquée de deux petites pièces rectangulaires. Au-dessus, une baie centrale contourne un petit balcon occupé par les musiciens, pendant les fêtes religieuses. Ensuite une cour,

entourée de portiques formés de piliers carrés, donne accès à des salles creusées dans la roche. Un pont, partant de l'entrée du temple, franchit cette cour et aboutit à la chapelle consacrée au bœuf Nandy. On pénètre ensuite dans la grande salle consacrée à Shiva, salle composée de plusieurs nefs et de porches latéraux. Enfin, situé au fond de l'édifice, le sanctuaire resplendit du symbole de la génération universelle. C'est là qu'est enfermé le lingam sacré.

On voit ici apparaître le premier type des gopuras, sortes de portes monumentales destinées à accompagner obligatoirement les temples des pays du Sud.

Extérieurement, ces édifices sont surmontés de dômes de plus en plus élevés, dont la forme ovoïdale est destinée à rappeler la forme du lingam sacré. Des canons très rigoureux fixent les proportions des différentes parties du temple, et l'orientation de la façade principale se fait ordinairement vers l'est.

A Mahavellipore, quelques temples sont simplement taillés dans des rocs isolés, émergeant du sol. Ces pagodes contiennent un sanctuaire et quelques salles annexes. Aux alentours du temple, des blocs plus petits sont taillés en forme d'éléphants et de lions. Ces édifices monolithes, datant du vie siècle, sont consacrés au culte néo-brahmanique. L'accumulation des édicules qui, de la base

au sommet, s'élancent dans un geste de plus en plus affirmé, vers le centre, rendent ces édifices particulièrement curieux à étudier.

3° *Les monuments construits.* — Le premier monument de ce genre à signaler, est la pagode élevée au Ier siècle de notre ère, dans la ville sainte de Boudha-Gaya. Malheureusement, cet édifice restauré ne peut donner qu'imparfaitement l'idée de la conception primitive; cependant, il est permis d'en tirer le type qui servira de modèle à un grand nombre d'autres monuments, tels que ceux de la côte d'Orissa. Ce type est constitué à l'extérieur, par une pyramide élevée sur plan carré et à arêtes curvilignes.

Au xe siècle, se produit un schisme important de la religion boudhique. Une secte religieuse, le Jaïnisme, supposée originaire de l'Iran, apporte avec elle les traditions d'une architecture qu'elle cherche à appliquer à la construction des temples de son culte. C'est ainsi qu'un des plus étranges monuments religieux, dressé en plein centre de l'Inde, à Khajurao, réunissant en un faisceau unique les styles orissiens et jaïniens, érige un sanctuaire d'une allure majestueuse, formé d'une pyramide centrale flanquée de pyramides en progression descendante, à mesure qu'elles s'éloignent du sanctuaire. Une profusion de portiques, de colonnettes, de motifs richement sculptés, s'étagent au-dessus des chapelles, des salles de danse, des

réfectoires qui accompagnent et entourent le sanctuaire, et font de ce petit édifice une pure merveille. Si ce n'était le défaut de surfaces unies où l'œil pût se reposer, l'ensemble serait un pur chef-d'œuvre. Cette profusion d'ornements est bien la caractéristique de l'art hindou, qui devient de plus en plus fantastique, pour arriver au xvii⁰ siècle à faire de l'intérieur du temple de Shiringam, l'ensemble le plus inouï de bêtes cabrées, s'érigeant en piliers tout enguirlandés d'une flore et d'une ornementation envahissante, vrai débordement de la nature.

IV

De tous ces monuments passés en revue, on retire la notion très nette, des différents états religieux et philosophiques par lesquels l'Inde a passé. L'idée panthéistique, unie à un sentiment profond de la nature, domine partout. Tout le vague et l'immensité du panthéisme s'y révèle. Du sentiment relatif à la nature, naît le temple, des entrailles mêmes de la terre; bientôt il s'en sépare, pour s'affirmer isolément et faire rentrer en soi, l'infini et l'indéterminé; aussi l'Indien traduit-il par le ciseau, l'infini multiplicité des êtres, des choses, et fait éclore dans le monument ainsi isolé, le poème de l'infini!

Les scènes fantastiques de l'épopée védique, ne

lui suffisent pas, il faut que s'affirme partout l'idée de l'impérissable, de l'innombrable, de l'indéfinissable. Ce gigantesque effort étreint la pierre, l'anime d'un souffle universel, embrasse l'édifice total de sa flore, de son humanité exhaussée à la hauteur d'un mythe, et révèle en une puissante extériorisation, sa part de la vérité universelle.

GRÈCE

I

La Grèce reçut de l'Égypte, des idoles symboliques et des notions confuses de philosophie et de morale. Elle sut en déduire des théories dont l'application produisit le résultat le plus admirable de l'intelligence humaine; le développement des arts et de la philosophie.

Platon dit que les anciens Grecs n'adorèrent point d'autres dieux que ceux que révéraient alors, la plupart des peuples barbares. Le soleil, la lune, les astres, qu'ils nommaient dieux naturels. Après les dieux naturels, s'introduisit le culte des hommes mis au rang des dieux.

Orphée, ancien disciple des prêtres d'Égypte, fut le principal inspirateur de la théologie grecque, pendant les premiers âges. Il institua ces mystères, dont les initiations exercèrent une si grande in-

fluence dans l'antiquité. Le culte grec était à cette époque, une espèce de culte de la Nature.

Les Grecs eurent vite fait de substituer aux forces naturelles ou à l'idée d'un dieu unique et abstrait, l'idée de la divinité se résumant dans sa créature.

De là à créer ce polythéisme qui alluma au plus profond de la conscience humaine, le plus beau souffle poétique, il n'y avait qu'un pas. Bientôt chaque force naturelle, chaque puissance revêt la forme humaine divinisée. Partout s'épandent les divinités, et l'univers paraît peuplé de génies symbolisés en des formes multiples. Une foule de puissances en progression descendante, établissent entre l'Olympe et la terre, un contact continuel, formant les maillons d'une chaîne sans fin, unissant ainsi les dieux aux hommes. Et la protection de ces divinités célestes s'étend sur les trois choses saintes : la patrie, le tombeau et le foyer, qui sont la trinité cultuelle de chaque habitant.

Cette promiscuité rapproche le Créateur de sa créature ; celle-ci y gagne une sécurité, une joie qui se donne libre cours. La vie hellénique est une expansion continuelle, parfaitement harmonieuse et pondérée. Partout les fêtes invitent le peuple à contempler pendant une bonne moitié de l'année, des eurythmies.

Aux flancs de l'Acropole se développe les longues théories de jeunes filles. Les Panathénées déroulent

le cordon de leur cortège, le long de la route Panathénaïque, inondée de ce soleil radieux qui semble étendre sur toutes ces contrées comme un long voile d'or. Vers Éleusis et par la voie sacrée, au sixième jour des mystères, le défilé somptueux des jeunes vierges accentue, de leur courbe gracieuse, le rythme des chants et des polychromies. Les fêtes olympiennes, pythiques, néméennes et isthmiques, créent au milieu des populations de l'Attique, autant d'harmonies où se lève grandiose, le culte tout humain de ce peuple enivré de beauté. Cette religion du reste, plus imaginative que dogmatique, libérait l'âme grecque des conceptions abstraites et la maintenait et la délimitait entre les fictions poétiques qui s'épanouissaient. Aussi, à part l'invincible Destin qui plané sur les dieux comme sur les hommes et les notions de justice qui reportent sur une existence postérieure, la récompense ou les châtiments de faits accomplis en ce monde, l'âme grecque se meut-elle tout entière dans une sorte d'esthétique qui prime la morale ! Nulle part comme ici nous n'assisterons à cette éclosion du sublime, s'érigeant au-dessus du Destin fondu dans l'homme, de ce sens inné de la variété, de la multiplicité dans l'unité, du fini et de la mesure, qui préside à toutes ces œuvres : gigantesques et immortels monuments, dressés en face de la nature splendide, pleine de lumière et d'harmonie.

Les temples grecs, comme les formes impeccables qui circonscrivent les idées aux mains des Phidias, des Chersiphron, des Callimaque, des Alcamène et des Scopas, délimitent dans l'espace, d'admirables symphonies, majestueuses et glorieuses, ou s'embellissent en une auréole de beauté, la somptuosité des marbres pentéliques.

Ces deux sentiments, de l'humain et du beau, expliquent les conséquences, art et religion, qui furent les bases de l'admirable floraison de l'arbre grec. Ce sentiment de l'unité domine partout. Cette unité, c'est la cité, c'est la famille à qui incombe la tâche de fournir des citoyens pour défendre les libertés menacées de la patrie, c'est la contrainte du citoyen et la compression de la liberté individuelle, en laissant peser sur lui l'autorité de l'État. Mais il ne faut pas croire que cette unité absorbât toutes les énergies au point de les submerger. Les droits du citoyen restent tout entiers et c'est de cette exaltation de la personnalité accrue au bénéfice de l'État, que sort toute la force de prospérité et de grandeur du collectif, de la cité en un mot.

Admirable terrain que celui sur lequel s'exerçait la culture du beau et du vrai ! De quelles moissons splendides les traditions humaines n'allaient-elles pas se gonfler au contact d'une civilisation aussi complète ! L'admirable trilogie Art, Poésie et Philosophie, devait bientôt faire s'épanouir au cœur de

l'humanité, la divine fleur toute jeune et toute harmonieuse de la connaissance.

Aux poétiques fictions qui éclairent les premiers pas de la Grèce de leur pâle clarté, viennent bientôt se grouper les divers éléments d'élaboration, d'analyse, qui ouvrent enfin à la philosophie, un plus vaste champ d'action et c'est vers le ve siècle que se produit chez les Grecs, l'avènement de la libre recherche de la science indépendante. C'est alors que la religion populaire, battue en brèche est remplacée par une philosophie plus transcendante. C'est vers cette époque que Xénophane de Colophon proclame cette vérité, que si Dieu existe, il a toujours existé, qu'il est nécessairement ce qu'il y a de plus puissant et de meilleur, qu'il doit être unique, et que multiplier les dieux, c'est nier la divinité. Ce premier coup porté au polythéisme, devait s'accentuer dans la suite.

Les Grecs finissent par se demander si leur Olympe est peuplé de créatures homériques ou de visions sacerdotales, et s'ils doivent prendre leurs dieux pour des métaphores poétiques, pour des concepts philosophiques ou pour des êtres sensibles. Socrate trouvant encombrante toute cette gent olympienne, décide de la disperser; mais, ce faisant, il irrite la superstition et l'envie, en inspirant le mépris du polythéisme, en démocratisant la vérité philosophique et se met à dos tous les esprits égoïstes qui veulent faire de la religion, un privilège

réservé à une aristocratie intellectuelle. Devant un tribunal populaire, le rhéteur Mélitus l'accuse d'égarer l'esprit des jeunes athéniens et de combattre la religion établie. Il est condamné à boire la ciguë et paye de sa vie, au milieu des lamentations de ses disciples, Criton, Phédon, Appolodore, l'affranchissement de son intelligence et la liberté de sa pensée.

C'est à l'art que la Grèce doit sa philosophie, c'est à sa philosophie qu'elle doit son art. L'un eût été impossible sans l'autre. Les idées durent rester incomplètes, mais la conscience y posa nettement le principe philosophique, en élaguant le symbole pour chercher la vérité au moyen du mouvement dialectique.

Et c'est en définitive des progrès incessants dans l'étude de la nature de l'homme, que l'artiste sut tirer à l'aide des monuments, les formes adéquates aux conceptions plus subtiles de la philosophie, et l'effort de l'artiste put, en s'instruisant des leçons des Pythagore, Socrate, Platon, Aristote, amplifier sa compréhension et donner une réalité sensible et une direction parallèle, au Verbe révélé par ces philosophes.

II

C'est dans ces colonies que la Grèce voit s'élever les premiers temples. L'Artémisium d'Éphèse

et l'Hœreum de Samos étaient déjà connus du temps d'Hérodote et, dès le vie siècle, existaient les temples de Syracuse, de Sélinonte et trois des temples de Pœstum.

Vers cette époque, il s'opéra un changement total de situation. Les colonies périclitent et sont peu à peu envahies par des nations voisines. La Grèce, recueillant alors l'héritage de ses colonies, devient de plus en plus florissante. Le Parthénon, les Propylées, l'Erechtéion, l'Odéon, le temple d'Éleusis, celui de Phigalie, datent du ve siècle. A cette époque, la suprématie du pouvoir passe des mains de Sparte, dans celles d'Athènes. Cette dernière ville devient alors le centre important de toute la Grèce. Avec ses mines d'or de Thrace et ses mines d'argent du Laurium, elle devient le centre de fabrication des monnaies.

L'architecture religieuse édifiant en Grèce ses premiers édifices au ve siècle, les Grecs, à l'encontre des peuples primitifs, se réunirent pour les cérémonies religieuses dans une enceinte sacrée ou hiéron, placé très probablement sur un lieu élevé. A mesure que le dieu auquel s'adressait le culte, prenait un caractère de plus en plus défini, le constructeur s'achemina vers la réalisation dans l'enceinte même, d'une demeure séparée qui fut « le Naos ». Ce furent là les origines du temple qui, chez les Grecs comme plus tard chez les Romains, n'eut d'autre attribution que celle

d'édifice consacré à la divinité et aux cérémonies. Ils en firent donc, avant tout, une enceinte exclusivement réservée au prêtre, mais sans place définie pour les fidèles. Aussi le temple n'avait-il que de très modestes proportions, alors qu'à l'entour, le péribole contenant toutes les annexes du temple et destiné à recevoir la foule, prenait souvent une extrême importance. Étant toujours l'abri destiné à revêtir l'image d'un dieu, les dimensions du temple étaient souvent très restreintes. C'est ce qui explique les petites dimensions du naos intérieur du Parthénon.

Les sacrifices, comme le montre une peinture de Pompéi, devaient se faire en dehors de l'édifice. Les processions aussi, s'accomplissaient probablement en dehors de la cella et même des portiques, car il eut été impossible à une foule de se livrer passage à travers ces galeries étroites. Nous trouvons des modifications à cet état de choses, en Sicile et plus tard à Rome, modifications permettant à la foule d'entrer dans le temple. Les escaliers deviennent praticables sur toute la largeur de l'édifice, et les galeries s'élargissent par la disposition pseudo-diptère. Le temple grec avait encore une autre destination. A part la destination de lieu sacré respecté à cause de la présence du dieu, là s'enfermait le trésor. Aussi dans la cella divisée en deux, la partie postérieure ou opisthodome, servait-elle de caisse pour les

deniers publics, tandis que le naos qui était le sanctuaire et renfermait l'idole, recevait en même temps les ornements sacrés, les lampes, cassolettes, etc.

III

Au sommet du rocher acropolitain, élevant à 150 mètres au-dessus de la plaine, l'orgueil de sa couronne de monuments immortels, vaste synthèse de l'art grec dans sa pureté impeccable, s'érigent les temples de Diane Brauronia, de Minerve Ergané, de la Victoire Aptère (ainsi représentée « afin qu'elle restât toujours parmi les Athéniens »), de l'Érecthéion, ce merveilleux joyau à double chaton contenant l'un, le temple de Minerve Poliade, dans lequel on vénérait la « Minerve tombée du ciel » (statue grossière pour laquelle les vierges athéniennes brodaient le peplos); l'autre, la divine tribune des Eréphores, et la petite cour intime où se trouvait l'olivier sacré.

En regard de l'Érecthéion et séparée par la voie Panathénaïque, se dresse dans sa divine beauté, le Parthénon, exhaussant vers l'azur radieux l'eurythmie de ses admirables formes, aux flancs desquelles de puissantes saillies architecturales et sculpturales s'accrochent, le faisant vibrer d'une harmonie unique.

Quarante-six colonnes, du pentélique le plus

pur, composent le péristyle. L'entablement déroule entre l'architrave et la corniche, l'épopée grandiose de la lutte des Athéniens contre les monstres, et des sujets mythologiques comme la guerre des Lapites et des Centaures, magnifiquement ciselés à la face des métopes, atténuent les ombres trop épaisses portées par la corniche. La légende héroïque ainsi décrite, est morcelée par des triglyphes monumentaux.

Le fronton oriental, œuvre de Phidias, raconte la naissance de Minerve et de Neptune, se disputant l'Attique.

Les murs du naos, à l'intérieur et à l'extérieur, sont revêtus de peintures, ornés de statues. Dans la cella et au fond du sanctuaire, se dresse la statue chryséléphantine de Minerve, haute de 13 mètres.

Entre l'Erecthéion et le Parthénon, deux pyramides tronquées rappellent l'œuvre d'Aristide. Sur les quatre faces, sont inscrits les noms des villes tributaires d'Athènes et les sommes qu'elles ont envoyées à la métropole. Aristophane prétend que « milles cités reconnaissent l'hégémonie d'Athènes ».

Enfin, ce rocher escarpé, inaccessible de tous côtés sauf à l'ouest, érige à l'entrée, les Propylées ; en arrière, la statue colossale de Minerve Promachos tournée vers les Propylées, semble vouloir en garder l'issue.

Telle est, brièvement résumée, l'énumération des joyaux dispersés sur ce vaste écrin, formant la couronne la plus suave et la plus humaine qui soit sortie des mains de l'homme.

ROME

I

Trois peuples, les Étrusques, les Latins et les Grecs, recueillirent la pensée grecque, et lui laissant franchir les portes de l'Italie, lui permirent de s'infiltrer lentement au cœur des Romains. Ces derniers, poussés vers l'action plutôt que vers la spéculation, firent de cette philosophie, le rameau puissant auquel ils attachèrent une nouvelle branche touffue de commentaires; la morale parut seule devoir s'amplifier au contact de ces hautes conceptions, et donner au Romain une plus vaste sécurité de conduite dans la vie, tout en devenant le pivot de l'enseignement philosophique. Les dieux romains ont, en général, une supériorité morale très marquée sur certaines divinités grecques ou orientales. Vesta, la vierge gardienne du foyer domestique et du foyer public; les dieux pénates, protecteurs de la vie humaine et de la cité; Jupiter, arbitre du monde physique et du monde moral; le dieu Terme et

la bonne Foi, qui punissent les fraudes; les mânes, qui rendent la vie aux êtres qu'on a aimés.

A Rome comme à Athènes, deux religions se superposent; les dieux ont des fonctions doubles, celles qui concernent l'État, dont les rites sont accomplis par les prêtres dans les temples de la cité, celles qui concernent le citoyen et qui sont observées dans chaque maison. Tout chef de famille est prêtre chez lui, pour sa femme, ses enfants, ses clients, ce qui ne l'empêche pas après les dieux du foyer, d'honorer ceux de l'État, de sacrifier à leurs autels. Au-dessus de la collectivité et les dominant, se trouve le roi élu à vie, chef de la religion et de l'armée. Après le roi, viennent le comice et le sénat, enfin les trois classes qui forment l'ensemble de la nation : le patriciat, la plèbe et les esclaves.

Dans l'Olympe, les principaux dieux qui président aux destinées des Romains, se classent ainsi : Janus, le grand dieu italique, qui voit tout; Saturne, le dieu de l'âge d'or; Jupiter, le roi du ciel; Mars, le symbole de la force virile; Junon, la secourable; Minerve, la déesse du bon conseil; Cérès, la protectrice des moissons. Tous, ils ont un temple et un culte particulier. Aux statues figuratives de ces divinités, viennent bientôt se joindre les effigies des hommes illustres dont le mérite surpasse le niveau moyen. Tout ce peuple

aimé, déifie au seuil des temples, la gloire des hauts faits et des actions nobles.

Aristote et Platon avaient essayé de faire de la science des principes, l'âme de toutes les autres sciences, mais s'étant contredits dans quelqu'une de leurs spéculations les plus hautes, le découragement gagna les écoles grecques. Bientôt sur les ruines de l'Académie et du Lycée, se fondent deux courants créés par l'école cynique et l'école cyrénaïque, qui, en s'accusant, engendrent deux nouveaux mouvements, le stoïcisme et l'épicurisme. Avec Épicure nous sommes conviés à une voluptueuse indifférence et avec Zénon, c'est une insensibilité orgueilleuse qui prédomine. Avec Sénèque, Épictète et Marc-Aurèle, le stoïcisme atteint son apogée. Tous ces penseurs s'essaient à faire prédominer un Dieu vivant qui est « notre protecteur, notre père, notre guide », mais en lui ajoutant une multitude d'autres dieux qui, comme ceux de la Grèce, se partagent les quatre éléments constitutifs d'un dieu unique, incarnant tour à tour les astres, les forces naturelles, les forces morales. Au sommet de cette hiérarchie se trouve Jupiter, auquel ils adressent des prières et des sacrifices. Avec le stoïcisme romain, nous voici arrivés à un des points culminants de l'histoire philosophique antique. L'Orient et l'Occident semblent vouloir fusionner et se résoudre en une unité, et l'esprit entrevoit à l'horizon la montée

splendide d'une nouvelle religion qui doit bientôt pénétrer toutes les âmes et subjuguer les consciences.

Les Juifs, après la captivité de Babylone, vécurent au milieu d'une civilisation qui leur était étrangère. Leur pensée s'en accrut et bientôt survinrent de grandes dissidences de doctrines. Trois sectes s'élevèrent au-dessus de ces conflits, parmi les adorateurs de Jéhovah : les saducéens, les pharisiens et les esséniens.

Les saducéens, fidèles à la lettre du Pentateuque, repoussaient toute idée de vie future, ils enseignaient que ce n'est pas la crainte, mais le pur amour de Dieu, qui doit servir de base à nos actions.

Les pharisiens affirmaient, au contraire, et à l'exemple des mages, la réalité d'une vie postérieure. A l'idée de résurrection des corps, ils ajoutaient l'idée de châtiments et de récompenses. Comme les Perses, ils admettaient la présence de bons et de mauvais anges, et professaient la doctrine du Verbe, c'est-à-dire de la sagesse coéternelle à Dieu.

Parmi les docteurs de cette nouvelle religion se trouvent Jésus, fils de Sirach, et Hillel, qui semblent avoir été les précurseurs et les annonciateurs du christianisme, avant la naissance du Christ.

Habiles à susciter mais non à pratiquer cette

charité dont ils étaient les ardents prédicateurs, ennemis de toute nouveauté, les pharisiens furent les sectaires intolérants, bourreaux inconscients de l'admirable Essénien qui levait en face de leurs prétentions, l'humble et timide revendication des petits et des opprimés.

Les esséniens formaient en face des saducéens et des pharisiens, une sorte de secte socialiste ayant pour idéal la communauté des biens. Cet idéal fit lever parmi eux la moisson fortifiante et consolante de la solidarité et de la fraternité qui devaient être pour l'humanité, les deux grands leviers de l'Apostolat chrétien.

C'est alors que Jean-Baptiste s'exile au désert de Judée, et sortant de sa solitude s'en vient flétrir les prêtres et les grands, détenteurs du pouvoir et chefs du pharisianisme, annonçant partout que le royaume de Dieu est proche. A son tour, Jésus baptisé par Jean, se met à parcourir la Galilée et, escorté de ses disciples, vient enseigner dans les synagogues la parole d'amour. Les scribes et les pharisiens le laissent même exposer ses doctrines, en plein temple de Jérusalem où se presse une foule avide d'entendre tomber de sa bouche, les paroles d'espérance.

Esdras et Néhémias profitèrent d'une recrudescence du malheur public, pour mettre au service d'une restauration mosaïque, le sentiment religieux qui cherche à se faire jour. Ils identifièrent

la religion et la législation, et partant, le droit civil découla du droit théologique. Ce sont ces mille prescriptions qui formèrent, en une espèce de scolastique, le Talmud, recueil de récits relatifs à la Bible. Outre de belles actions, le Talmud raconte de belles leçons morales.

Beaucoup de Juifs rejetèrent le Talmud, pour s'en tenir à la Bible; mais ces dissidents de l'interprétation du texte mosaïque se groupèrent tous autour d'un ensemble de traditions, qui sous le nom de Kabbale, fut le résumé philosophique de la théologie et de la cosmogonie juive. Le Talmud était donc à la pratique, ce que la Kabbale était à la spéculation. Avec Philon, le judaïsme se platonise et prépare le dogme chrétien; avec les précurseurs des pères de l'Église, ce dogme prend corps et synthétise toutes les philosophies antérieures, tâchant de fondre l'Orient et la Grèce, ce que Proclus s'essaie à faire en mêlant Hermès, Zoroastre, Orphée, Pythagore, Platon, Aristote. Dès l'époque où s'ouvre l'ère chrétienne, les âmes inquiètes et affamées de nouveauté, cherchent avec anxiété le phare splendide qui doit les illuminer. Et Alexandrie, milieu propice aux controverses où toutes les doctrines étaient commentées, représentait alors une image assez fidèle du monde romain.

Quelques années avant Jésus-Christ, un homme né en Cappadoce, Apollonius de Tyane, imbu des

idées pythagoriciennes, se met à visiter les mages de la Perse, les brahmanes de l'Inde, les gymnosophistes de l'Égypte ; il se fait l'interprète de ces doctrines et peut à juste titre passer pour le précurseur, sinon l'égal du Christ, comme un des adversaires des pères de l'Église. Hiéroclès, aimait à le comparer et même à le préférer à Jésus, et l'empereur Alexandre Sévère plaçait l'image d'Apollonius à côté de celle de Jésus, d'Orphée et d'Abraham.

L'empereur Julien tente alors de rendre la vie au paganisme, mais sans succès ; voulant soumettre le christianisme, il commença par le traiter en religion tolérée, insensiblement il arriva à le persécuter. Cette force morale qu'il lui donnait, attendait l'occasion de se révéler. A la mort de Julien, un chrétien le remplaça et la réaction fut terrible. C'en était fait du paganisme.

Il y avait beau temps, depuis Lucrèce, que les classes cultivées de Rome, n'accordaient plus de confiance aux fables polythéistes, capables tout au plus d'amuser le peuple. Les augures eux-mêmes, n'osaient se regarder sans rire et César plaça au rang de contes, les vaines inquiétudes des âmes désolées. Plus prudent, Auguste mit le culte en honneur, et les fêtes religieuses se multiplièrent, nombreuses et pleines de réjouissances. Les honnêtes gens incrédules et intolérants, bien que n'ayant aucune foi, jugeaient qu'il fallait au

peuple des croyances et qu'il ne pourrait plus être gouverné, si les passions cessaient d'être réfrénées par le sentiment religieux. L'épicuréisme vint alors affranchir l'âme romaine, en libérant les consciences, de toutes les angoisses dont le paganisme l'oppressait; néanmoins, bien des superstitions subsistaient encore, et beaucoup de Romains qui se sentaient soulagés du joug de ces divinités, obéissaient à des ordres subséquents aux pratiques de l'astrologie. Le scepticisme aussi avait son franc-parler, et l'empire se montrait libéral envers les divinités exotiques, pourvu qu'elles se soumissent aux divinités romaines. Seuls, le judaïsme et le christianisme, à cause même de leur intransigeance, n'étaient pas toujours tolérés. Aussi les divinités de l'Afrique et de l'Asie finirent-elles par envahir le Panthéon romain et par opposer à l'imagination populaire, le mystère et l'attrait de leurs cérémonies! Cela devint un tel enchevêtrement, une telle complication, qu'un seul acte souvent, suscitait l'effort de trois ou quatre dieux différents, chacun spécialisé dans une tâche déterminée. Des pompes théâtrales rehaussaient l'éclat de ces fêtes et cachaient la décomposition d'une religion à son agonie; tout ce que comportait de sensibilité et d'exaltation, l'âme humaine, se dépensait autour de prétendus miracles. Bon nombre de paysans étaient attirés aux feux brillants de ces magnificences, car ce fut

dans les campagnes que la superstition polythéiste s'implanta le plus profondément. Les villes semblaient au contraire rejeter toutes ces pratiques du paganisme. Plus ouvertes que les campagnes aux nouvelles idées, elles étaient admirablement préparées à recevoir le christianisme tout débordant de puissance future et de sérénité immédiate.

II

Après avoir commencé sous les souverains étrusques la Cloaca Maxima, se construisirent ensuite les deux temples de la Fortune, le temple de Diane sur l'Aventin, celui de Jupiter Latialis, enfin le célèbre sanctuaire qui couronnait le Capitole et qui subsista jusqu'aux grands incendies de Rome. Vitruve nous en a laissé une suggestive description. Ce sanctuaire renfermait en réalité, trois sanctuaires consacrés à Jupiter, à Minerve et à Junon, enveloppant un péristyle commun. Toute la décoration était étrusque. L'incendie de Rome par les Gaulois fut le signal d'une restauration complète de la ville. Déjà, au ve siècle avant notre ère, un art florissant, dérivé de la primive tradition étrusque, élevait le grand temple de Jupiter Capitolin, ceux d'Hercule, de Saturne, des Dioscures, de Cérès, de Bellone. Quant à l'architecture publique, elle devint très florissante. Voies, ponts,

aqueducs, forums, cirques, etc. Les Étrusques avaient transmis aux Romains l'arc et la voûte en plein cintre qui leur servirent pour construire les ponts, les aqueducs et les arcs de triomphe, véritable création de l'art romain. Cependant, même sous l'influence définitive de la Grèce, le Romain sut tirer, pour son architecture civile, des types, où s'imprime la marque caractéristique et originale d'œuvres en rapport avec les besoins nouveaux.

Esprits essentiellement dominateurs, les Romains concevaient tout dans des dimensions gigantesques. Pour eux, l'art s'offrait comme un instrument de conquête, destiné à affirmer leur volonté de possession sur les pays asservis. Aussi la Rome impériale, capitale du monde, était-elle avant tout une ville de grand apparat! Elle comprenait 14 régions divisées en plus de 300 quartiers, près de 500 temples, 28 bibliothèques publiques, 10 basiliques, 11 forums, 8 ponts, 9 théâtres, 5 naumachies et 11 nymphées, 34 arcs de triomphe, 37 ports, une vingtaine de casernes et camps militaires.

Les maisons se pressaient aussi nombreuses que dans une de nos grandes capitales. Même dans les quartiers populeux de Suburre, des Esquilies, le nombre des étages était égal, souvent supérieur à celui de nos maisons modernes.

Les empereurs, préteurs, proconsuls, enrichis par les tributs des pays rattachés à l'empire, consacrèrent une grande partie de leurs fortunes à

l'embellissement de la ville. Construire des édifices, donner des fêtes, procurait alors aux puissants, le seul moyen de se distinguer et de marquer leur rang.

Auguste, Tibère, C. Caligula firent des dépenses extraordinaires aux embellissements de Rome. Après eux, Néron fut celui qui eut au plus haut degré, l'amour de la décoration colossale et démesurée. On sait comment, au 19 juillet de l'an 64, Rome fut livrée aux flammes.

Il faut donc chercher, au moins au cours de ses premières années, l'origine de l'art romain dans l'architecture étrusque. Vitruve nous rapporte que les premiers temples de l'Étrurie et de la Toscane, présentent à peu près la même ordonnance que ceux de la Grèce.

En avant, un portique de six colonnes; ensuite la cella, sur plan rectangulaire, est divisée en trois nefs ou cellas distinctes : celle du milieu consacrée à la divinité principale et les deux autres, à des divinités inférieures dans la hiérarchie. C'est ainsi que dans le temple primitif de Jupiter Capitolin, la cella centrale était dédiée à Jupiter, les latérales, à Minerve et à Junon.

En Grèce, les premiers symboles de la divinité furent une pierre, une poutre et une colonne. A Rome, on ne retrouve pas ces symboles antiques. Rien ne nous est resté des figures barbares par lesquelles les artistes exprimaient les types divins

primitifs ; sauf pourtant les statues en gaine et en forme de momies qui représentent la Diane d'Éphèse.

On peut supposer, que tous les temples qui furent élevés avant la prise de Syracuse étaient de style étrusque, et que le style grec se montra pour la première fois, dans le double temple érigé à l'Honneur et à la Vertu, par Marcellus, temple qu'il avait rempli des dépouilles de la première ville grecque tombée au pouvoir des Romains.

Il y a, à proprement parler, un style romain, mais on ne peut pas dire qu'il ait existé un art romain. Tous les éléments dont les Romains se sont servis dans leur architecture civile, sont empruntés à l'architecture grecque. Ils les ont modifiés, souvent altérés, en confondant les trois ordres d'architecture que les Grecs en général séparaient soigneusement.

Le dorique du Pœstum est modifié dans toutes ses parties ; l'élégance de l'ionique grec, attribué à Chersiphron, s'alourdit dans les lignes de son chapiteau et substitue aux courbes gracieuses, la rigidité rectiligne. Le Corinthien lui-même, dont Callimaque avait déterminé la pure esthétique, s'altère et combine à des fonctions nouvelles, ses éléments primitifs.

Les Romains n'ont, en somme, créé que deux formes d'architecture : l'amphithéâtre, qui suppose des gladiateurs, et l'arc de triomphe, qui suppose

des victoires. On peut dire que toute la vie romaine s'agite autour de ces deux fonctions de la vie civile. Pour le reste et pour le temple en particulier, les Romains restent tributaires des Grecs. Le forum, le lieu romain par excellence, procède certainement de l'agora grecque, comme la piazza italienne du moyen âge procède du forum romain. L'agora, comme le forum, était avant tout un marché. Bien qu'à Athènes le Pnyx servît de forum politique où parlèrent Thémistocle, Aristide, Périclès, Alcibiade, Phocion, Démosthènes, etc., et l'agora plus spécialement un marché ; à Rome, ces deux fonctions s'équilibrent dans le forum.

Non contente de s'assimiler les beautés grecques, Rome emprunte à la Grèce les procédés de la peinture en même temps que l'art annexe auxquels ils s'identifient.

L'usage de la peinture murale, peinture à la détrempe et à l'encaustique, passe d'un pays dans l'autre, comme le font les tableaux sur bois et même quelquefois les superficies des murailles peintes. — La peinture sur toile « in sipario », était déjà connue des anciens.

III

Le culte des morts était en honneur chez les Romains, et les stèles qui forment l'accompa-

gnement presque nécessaire des tombeaux égyptiens, se rencontrent presque également dans les sépultures grecques et romaines.

Les tombes romaines, à l'exemple de celles des Grecs et des Égyptiens, représentaient l'idée de l'habitation après la mort, dans la maison funèbre. Car les Romains étaient religieux et admettaient une existence quelconque après la mort; mais cette croyance était bien vague puisque les symboles des bas-reliefs funèbres, expriment tour à tour l'idée de destruction, d'anéantissement ou bien l'idée de durée, de renaissance.

IV

En résumé, les monuments de la Rome antique, cette synthèse de l'Univers, produisent l'impression de grandeur, et non l'idée de beauté. Peuple essentiellement guerrier et politique, tout chez lui se borne à la domination. Supérieur en cela, à d'autres peuples conquérants, il est amené par un sentiment confus et intuitif, à diriger ce pouvoir vers l'unité où tendent les peuples. Il se borne donc à emprunter à la Grèce, son art et sa philosophie, en les combinant à ses mœurs. Mais ce que l'on ne trouve pas à Rome, c'est la divine harmonie, la grandiose simplicité des monuments grecs. Nuls plus que les Romains n'ont

attaché l'idée d'énormité et de haute majesté, à la plupart des édifices. Il suffit de voir, pour s'en convaincre, les admirables eaux-fortes du chevalier Piranèse. Ces ruines monstrueuses et gigantesques atteignent au sublime par la grandeur, mais ne soulèvent pas le spectateur d'une parfaite émotion religieuse. La masse seule l'obsède, l'anéantit et ce sentiment seul, n'est pas suffisant pour affirmer l'orgueil d'un art qui chercha par les efforts de stabilité, à défier le temps et à rendre impérissables, les monuments destinés à glorifier les hauts faits des Césars.

CHRISTIANISME

I

Nous voici arrivés à ce sommet de l'histoire où le paganisme s'effondre pour laisser la place au christianisme rayonnant de plus en plus, et s'épanouissant dans une entière plénitude de vie. Il faut remarquer cependant qu'à la mort de Jésus, il se forma plusieurs sociétés religieuses le regardant, les uns comme un Dieu, les autres comme un prophète. Ces sociétés n'avaient qu'un point de vue commun, c'était la reconnaissance du peuple d'Israël comme race privilégiée. Un homme remarquable, Paul de Tarse, vint donner au chris-

tianisme, l'élan puissant de sa parole et de ses forces combattives ; il entreprit de briser les barrières et de faire de cette religion, la religion universelle. « La lettre tue et l'esprit vivifie » fut sa grande maxime. Il y ajouta l'idée égalitaire et voulut former de toute l'humanité, les membres d'un seul corps. Son éloquence fut si forte qu'à Athènes, il put faire quelques prosélytes parmi ce peuple élevé cependant aux discours magnifiques, qui autrefois avaient retenti dans l'Académie et le Lycée. Sa parole y était d'autant plus écoutée que les Athéniens devenus sceptiques, avaient élevé un autel sur lequel était écrit : « Aux dieux inconnus ». Ces hommes, auditeurs attentifs, appartenaient aux basses classes pour lesquelles les subtilités de la philosophie grecque présentaient trop d'obscurité pour qu'ils pussent les goûter. Une élite de délicats était seule admise à en surprendre les finesses. La sagesse platonicienne appartenait aux riches et aux aristocrates ; la sagesse chrétienne s'adaptait aux humbles, au peuple. Le Christ et les Apôtres n'avaient-ils pas prédit aux pauvres et aux dénués, les divins espoirs d'un monde meilleur ? N'avaient-ils pas relevé le courage de beaucoup d'hommes vaincus par la souffrance ? Aux paroles de haine, ils répondaient par des paroles pleines de mansuétude, le pardon était partout, là où s'élevait la haine en face de l'égoïsme. Et c'était moins aux satisfaits que le Christ

s'adressait, qu'aux pauvres et aux ignorants. De cette religion, on pouvait dire qu'elle s'élevait sur des bases éternelles et qu'elle durerait autant que l'humanité.

Bien que le platonisme ait servi de terrain sur lequel prit racine la religion chrétienne, cette dernière y avait ajouté un accent particulier, un charme indéfinissable, conquérant ainsi les cœurs et les élevant au-dessus du mépris et du ridicule. C'est qu'elle était tout AMOUR. Comme l'âme du boudhisme, comme l'âme des mystères du polythéisme, la religion chrétienne exaltait l'altruisme, principe de toute grande religion. Aussi suscita-t-elle bientôt une ardeur d'apostolat vraiment remarquable ? Et la communauté des biens qui se fit entre les membres des sociétés chrétiennes, ameuta contre elle les foudres de l'opinion commune; ce qui permit aux apôtres dénués de richesses et vivant péniblement du travail de leurs mains, de lancer l'anathème contre les oisifs et les riches.

Aux supplices infligés aux martyrs de la foi nouvelle, succéda une période d'accalmie où la pensée put se retremper. C'est alors que se forma et prévalut une phalange d'hommes supérieurs qui mirent l'éloquence, la philosophie, la politique, au service d'une pensée commune. Les apologistes et les pères de l'Église, furent ces hommes.

Origène clot cette liste, et après lui, nous entrons au iv⁰ siècle, dans le siècle florissant de l'église chrétienne.

C'est alors que se déroula en une longue succession de sommets, le mémorable défilé des penseurs admirables, édificateurs superbes de l'un des plus vastes édifices de théologie connus, et où s'incrustent en gemmes éclatantes, les matériaux splendides d'une rénovation complète.

En Orient : Les Athanase, Basile, Grégoire de Nazianze, etc... En Occident : les Hilaire, Jérôme, saint Ambroise, saint Augustin en sont les fondateurs illustres.

II

A partir de Néron, le christianisme fut souvent persécuté. Du reste l'aristocratie romaine méprisait complètement cette religion naissante; réduite à se cacher, elle vécut longtemps dans les catacombes, anciennement tombeaux et carrières, et fit de ces galeries souterraines, les premiers lieux de réunion où montèrent en commun les prières des premiers persécutés. C'est là qu'ils ensevelissaient leurs morts et leurs martyrs.

Le culte nouveau, devenu avec Constantin la religion officielle, s'abrita bientôt dans les temples. Byzance, où fut transporté le siège de l'empire, devint alors la capitale du monde chrétien. De

tous côtés s'élevèrent des églises chrétiennes. Les premières églises, bâties sur le modèle de la basilique païenne, exigeaient des salles toutes différentes de celles du paganisme, où pussent se réunir en commun les fidèles et le clergé. La basilique rectangulaire et le temple circulaire étaient les deux édifices hérités du paganisme. Le christianisme y ajouta un autre genre d'édifices, répétés en de nombreuses copies, et dont le modèle fut créé par Justinien, à Sainte Sophie. C'est dorénavant sur ces trois types : Basilique, temple circulaire, église à coupole sur pendentifs, que va se fonder toute l'architecture religieuse. La basilique antique, bien que son nom fût grec, était avant tout un monument essentiellement romain. C'était un tribunal, à l'origine. (Caton le Censeur fut le constructeur de la première basilique.) La basilique se composait d'une grande nef portée sur des colonnes, de deux nefs collatérales appuyées sur des murs collatéraux et aboutissant au tribunal placé dans un hémicycle ou abside. Pour cette raison la partie correspondante des basiliques chrétiennes où était le siège de l'évêque, s'est appelé tribune. Quelquefois cependant cet hémicycle manquait et le prétoire était reporté dans la salle même, comme à la basilique de Pompéi. Ces portiques des bas-côtés étaient quelquefois surmontés d'un premier étage de portiques supérieurs dont les colonnes avaient moins de hauteur. Cette dis-

position ne peut s'étudier dans aucune des trois basiliques païennes : Julia, Trajane et Maxence (celle-ci improprement appelée temple de la Paix), mais dans quelques basiliques païennes où elle a été reproduite. Du reste, déjà dans la religion païenne, le temple était fort analogue à la basilique, sauf le portique supérieur qui, en général, n'existait point. Pourtant dans le temple de Minerve à Tégée, Scopas avait élevé au-dessus de colonnes doriques, un étage de colonnes corinthiennes. Aux basiliques et aux curies, était joint parfois un portique destiné à devenir, dans la suite, le narthex des basiliques chrétiennes.

Nous conclurons donc, que si les basiliques ont fourni un modèle aux Églises (Ecclesia), elles ont dû avoir un temple pour modèle. D'ailleurs, malgré la répugnance instinctive des premiers chrétiens pour ces sortes d'édifices, les temples païens n'en servirent pas moins souvent et surtout dans les premiers temps du christianisme triomphant, aux mêmes usages que les basiliques.

DOCTRINES GERMAINES ET CELTIQUES

Au IIe siècle avant Jésus-Christ, la Gaule avait pris une situation plus régulière et sa population était définitivement formée d'Ibères, de Gallos et de Kimris ou, comme le dit Strabon, d'Aquitains,

de Celtes et de Belges. César nous apprend que de nombreuses tribus de Germains, après avoir franchi le Rhin, s'étaient mêlées avec les Celtes. Ces Germains avaient eu leur patrie primitive en Asie et appartenaient à la race Aryenne. Leur religion divinisait les différentes forces de la nature. Ils adoraient par-dessus tout un Dieu unique, père de toutes choses, mais n'en distinguaient pas moins les dieux bienfaisants et les dieux malfaisants; ils sacrifiaient des victimes humaines à ces dieux. Les prêtres possédaient la suprême influence; ils présidaient aux assemblées publiques et en exécutaient les sentences rendues; ils appuyaient leur autorité sur de prétendues révélations apportées par la magie. Primitivement, ils n'admettaient pas qu'on pût élever des temples et des statues à une divinité : à cette représentation de l'invisible, ils opposaient la recherche de l'absolu. Dans le but d'exprimer ce sentiment de l'infini, ils consacraient les forêts où on adorait, non pas tel ou tel arbre, mais ce que l'horreur de ces silencieuses solitudes éveillaient dans les âmes, effets mystérieux et naturellement inaccessibles aux regards. Leur religion était semblable par différents côtés à celle des Gaulois avec qui il se mêlèrent, comme ceux-ci s'étaient mêlés aux Romains. Les Gaulois possédaient plus que les Romains, ce mélange de mythologie et de philosophie, prêtant de nombreux aspects aux nécessités de

la crédulité et de la raison. Les sages ne voyaient dans les différentes divinités populaires, que des symboles multiples de l'unité divine personnifiée dans OEsus. Dieu était pour eux un être inconnu. Se suffisant à lui-même, ils ne voulaient le représenter sous aucune forme humaine, et circonscrivaient sa divinité dans d'immenses cercles de pierre.

On appelait druides, les prêtres gaulois qui, avec les nobles, tenaient le peuple en esclavage tout en étant les sacrificateurs d'une religion aussi sauvage et sanguinaire que celle d'Odin. Les Ovates venaient ensuite, sacrificateurs subalternes. Enfin, les Bardes, institués pour entretenir dans la nation l'enthousiasme religieux, glorifier les hauts faits, flétrir les méfaits et perpétuer les traditions des ancêtres. Bien qu'on ait voulu faire des druides les maîtres de Pythagore, tout porte à croire que cette assertion est fausse. Cependant, outre des doctrines communes, telles par exemple que la métempsychose, le druidisme et le pythagorisme apportaient dans l'enseignement des procédés d'initiation analogues. Ils admettaient une intelligence infinie, cause première de l'harmonie de l'univers, Teutatès, leur Mercure, créateur du monde. OEsus, leur Mars, Kernunos, leur Bacchus, Ogmios, leur Hercule, Belen, Weden et autres n'étaient que des dieux secondaires. Les pierres isolées, menhirs, peulvans ou un chêne

antique, étaient les symboles qu'ils choisissaient. Ils rendaient aussi un culte religieux aux quatre éléments, aux sources et aux fleuves, au soleil et à la lune. C'était à la clarté de cet astre que les prêtres rassemblaient les fidèles, dans les antiques forêts où étaient établies leurs demeures.

A côté de la théorie indienne des transmigrations et de la théorie persane de la sanctification finale par la liberté, il faut remarquer combien les Gaulois estimaient le savoir. Ils en arrivaient en fin de compte à cette idée que l'âme arrivée au cercle de la félicité, peut par son libre choix, redescendre dans un état inférieur pour faire de nouvelles expériences et acquérir une nouvelle science. La sagesse celtique tendait vers une foi profonde en la liberté humaine. L'élimination, par l'affirmation de la liberté divine, de toutes les doctrines qui font de Dieu un être impersonnel et mettent en lui un aveugle destin, les amenait fatalement à reconnaître la liberté et l'égalité entières. De plus, au lieu de concevoir l'anéantissement ou plutôt l'absorption de tous les êtres en un seul être, comme cela était indiqué dans la religion de l'Inde, elle voyait dans l'individu, non une mort absolue, mais une progression continue cette recherche de l'invisible dans le visible, et exaltait par des légendes, l'imagination populaire. Mais la qualité qui rendait la Gaule éminemment perfectible, c'était sa faculté d'absorber, de s'assi-

miler, de transformer les choses et les idées des autres races, principalement celles de la Grèce, de Rome et de la Judée.

MOYEN AGE — MAHOMÉTISME

I

Les trois grandes civilisations, de l'Orient, de la Grèce et de Rome, périclitent au moment où une civilisation nouvelle, fille de la Judée en religion, élève de la Grèce dans la science et dans l'art, et imitatrice de Rome dans l'administration et dans la jurisprudence, va laborieusement se développer. Cette époque, c'est le moyen âge. Une civilisation non moins brillante qu'éphémère, bien différente de celle qui se préparait, naquit en Arabie et sembla d'abord vouloir submerger l'Europe. L'anarchie des croyances avait préparé l'avènement de cette nouvelle religion. C'est en effet au VIe siècle de l'ère chrétienne que commence l'hégire musulmane. Pendant les premières années, les Arabes font la conquête de l'Asie Mineure, s'emparant de la Mecque, de Damas, d'Héliopolis, de Jérusalem. Sur l'emplacement de l'ancien temple de Salomon, ils élèvent la mosquée que l'on peut considérer comme le premier édifice religieux construit par les Arabes. A un

sentiment profond de la personnalité humaine, les Arabes ajoutent cet esprit de simplification monothéiste qui caractérise la race sémitique, alors divisée en diverses sectes. La religion des Mages, la religion des Juifs et la religion des Chrétiens, en forment les différents éléments. Mahomet apparaît alors, s'attribuant la tâche de simplifier, d'après les traditions d'Abraham et d'Israël, la loi de Moïse et la loi de Jésus. Des millions d'âmes vont se ranger sous sa loi qui n'est surchargée ni de miracles, ni de mystères. La doctrine se réduit à la fois à un dieu unique, et à l'immortalité. Mais l'apostolat par le fer jette le croyant dans l'horreur de toute foi étrangère et de toute science indépendante. C'est alors que les volontés se pétrifient au contact du dogme de la prédestination, et ce grand mouvement de civilisation s'arrête en plein essor.

II

Aux premières conquêtes, s'ajoutent celles d'Alep, d'Antioche. Pénétrant en Afrique, les vainqueurs s'emparent de Memphis, d'Alexandrie et fondent au Caire, la grande mosquée qui fut longtemps le centre intellectuel de toute la pensée arabe. Successivement, ils absorbent la Perse, l'Arménie, la Mésopotamie et passent la seconde moitié du vii° siècle à conquérir l'Inde. Dans une

autre direction, ils accusent un grand développement vers l'Afrique, fondent en Tunisie, Kaïrouan, qui devient la deuxième ville religieuse des Musulmans et en 702, parviennent à Tanger. Se trouvant alors en face de l'Espagne, ils finirent par l'envahir, onze ans plus tard. A Saragosse, ils élèvent deux mosquées. Les palais et mosquées de Cordoue, l'Alcazar de Séville, l'Alhambra de Grenade se construisent vers la fin du vIII° siècle. A cette époque s'élève en Asie la ville de Bagdad, où les Arabes transportent les richesses artistiques qu'ils avaient recueillies en Perse et les débris provenant des mines de Madaïn, la capitale. La puissance des Arabes atteint son apogée au ix° siècle, avec la conquête de la Sicile. A partir de ce moment, la puissance des Musulmans décroît devant la montée du christianisme, qui, dans les luttes se poursuivant jusqu'au xv° siècle, restreint à l'Afrique, le déploiement de leurs conquêtes. L'architecture musulmane offre déjà un caractère bien particulier. La mosquée en général procède d'un plan fort simple. Un carré long, fermé de murailles et à peu près orienté du nord au sud. Une partie plus ou moins étendue, située presque toujours au nord, est entourée de portiques couverts. Dans son milieu, se trouve un espace libre qui sert à la fois de lieu de réunion et de prières. Cet espace, compris entre les portiques, est quelquefois planté d'arbres, dallé de pierre et de marbre

et renferme toujours une fontaine ou un bassin, pour les ablutions prescrites par le Koran. Cette cour, appelée par les Espagnols, patio, est l'endroit où viennent aboutir les nefs principales de la mosquée, allant du nord au sud. Elles en sont parfois séparées par un mur percé d'une ou plusieurs portes, dont l'une, plus grande que les autres, est placée ordinairement au centre et en face de Mihrab, partie la plus ornée de la mosquée : le Mihrab indique dans toute mosquée le point d'orientation appelé Kiblah, toujours placé plus ou moins exactement dans la direction de la Kaaba de la Mecque ; point vers lequel tout musulman doit être tourné en priant. A gauche du Mihrab, renfermé dans le sanctuaire plus ou moins étendu et fermé de grilles, se trouve le Mimbar, espèce de chaire très richement ornée, élevée à une certaine hauteur, et à laquelle monte par le moyen de quelques marches, l'iman ou prêtre, pour lire au peuple assemblé les diverses prières.

Au nord et par conséquent en avant du Mihrab, se présente le plus souvent de face, mais quelquefois cependant dans la nef latérale voisine, comme à Cordoue, une tribune élevée et supportée par des colonnes. Cette tribune est destinée à l'iman Tatib, qui annonce l'heure des prières. Le plus souvent, une coupole qui s'élève au-dessus de la mosquée, surmonte le sanctuaire. Parfois cependant, c'est au centre de l'édifice que s'élève la grande coupole,

accotée à d'autres plus petites. Dans ce cas la mosquée devient l'imitation parfaite de l'église de Sainte-Sophie. Des écoles, des hôpitaux et des bains publics, accompagnent généralement les mosquées principales. Telle est, en résumé, la description sommaire de la mosquée arabe.

MOYEN AGE — CHRISTIANISME

I

Après avoir reporté de Rome à Byzance le siège de son empire et fait de cette ville une autre Rome chrétienne, Constantin partagea l'empire en quatre préfectures : deux en Orient, deux en Occident. Les deux préfectures de l'Occident étaient celles des Gaules et de l'Italie. Les Wisigoths, les Bourguignons et les Francs formaient les trois principaux peuples qui s'unissant avec les Gallo-Romains, devaient former la nation française.

Au IVe siècle, la population de la Gaule était ainsi divisée : en première ligne : les familles sénatoriales, c'est-à-dire celles dont les membres appartenaient au sénat romain et avaient exercé les grands offices de l'empire. Elles constituaient une aristocratie, tenaient tout des empereurs, même leurs richesses et n'étaient capables, ni de gouverner, ni de défendre le pays.

En deuxième ligne : les curiales, c'est-à-dire les citoyens qui possédaient 25 arpents de terre et qui, à ce titre, faisaient partie des sénats municipaux ou Curies. C'était la classe moyenne.

Au-dessous, venaient les petits propriétaires, classe jadis très nombreuse; ensuite, les marchands et artisans libres, qui vivaient dans les grandes villes et étaient presque tous des affranchis sans considération et sans influence. Enfin grouillaient les neuf dizièmes de la population de la Gaule : les esclaves, partagés eux-mêmes en deux classes : les esclaves domestiques, traités comme des bêtes de somme, les esclaves ruraux, attachés à la terre et la cultivant moyennant un tribut ; on les appelait en général, colons.

Ainsi donc, la société romaine se trouvait composée de maîtres sans influence et d'esclaves sans patrie. De tels éléments de population nous expliquent comment les barbares vainqueurs s'emparèrent aisément de l'empire, et comment les masses des affranchis, des colons, des esclaves, étrangers à la société civile païenne, d'où ils étaient exclus par les maîtres, entrèrent avec ardeur dans la société chrétienne, où ils étaient reçus par les chefs, à bras ouverts. L'aristocratie sénatoriale et curiale n'était qu'un fantôme. Le clergé devint l'aristocratie réelle.

Il n'y avait pas de peuple romain, il y eut un peuple chrétien.

Au v° siècle, lorsque les invasions mérovingiennes rompirent la barrière du Rhin et s'étendirent sur notre sol, la Gaule se trouvait alors complètement dominée par l'autorité romaine. Mœurs, institutions, architecture, tout était romain.

A la chute de la domination romaine, deux races principales se trouvaient en contact, les Gallo-Romains d'une part et les Francs d'autre part, tribus germaniques qui arrivèrent par invasions successives. A mesure que l'envahissement se précisait, l'administration romaine laissait place aux deux institutions, municipale et religieuse. Les barbares, eux, n'apportaient aucun état social régulier, mais ils furent contraints à en établir un, au fur et à mesure qu'ils s'implantaient sur le sol gaulois. Ce régime constitua la féodalité. En face de l'organisation ancienne d'institutions municipales et religieuses, s'érigeait donc une organisation incréée que la race barbare dut organiser. Le caractère d'indépendance était le caractère distinctif des races germaines. Les vainqueurs en se disséminant et en s'implantant dans les terres, vécurent dans l'isolement, entourés seulement de quelques compagnons d'armes qui suivaient leur fortune jusqu'au bout. Rien de semblable chez le Gallo-Romain qui opposait au désir d'isolement du Germain, la vie en plein air, sur la place publique, dans les cirques, dans les Académies, au bruit

des conversations philosophiques et des discussions politiques.

Bientôt succéda un ordre régulier qui permit aux peuplades gauloises, de s'assimiler promptement la civilisation romaine. La loi écrite, substituée au régime du bon plaisir, élargit d'autant l'éducation morale de ces peuplades. Rome, qui n'avait rien à offrir aux provinces conquises en compensation de cette part d'indépendance, ne pouvait plus leur demander de sacrifier leur intérêt particulier à l'unité de l'empire. Rome, qui ne pouvait plus opposer aux hordes de barbares menaçant ses frontières trop étendues, la digue de ses légions, Rome, dans l'impossibilité où elle était de repousser les Germains, qui jusque-là contenaient leurs hordes au delà du Rhin, commença à tomber en pleine décadence.

Au milieu de la désagrégation qui s'ensuivit, l'organisation ancienne subsista, mais bien affaiblie. Et les peuples envahis et submergés n'eurent plus d'autres ressources que de se retirer dans les villes, dont ils firent autant de forteresses et à l'intérieur desquelles furent rassemblées et sauvegardées les anciennes institutions, traditions, mœurs et tout ce qui surnageait de l'ancienne civilisation. Tout cela vint donc se grouper en des points précis, en ces villes, dominant de leur puissance tout ce peuple barbare. C'est dans la campagne que s'établit la société féodale et bien-

tôt commencèrent à s'élever ces châteaux massifs, construits de ces mêmes mains plébéiennes qui, plus tard, devaient les démolir.

Partout où l'invasion faisait des progrès, se multipliaient ces châteaux forts, tous constitués à peu près des mêmes organes, destinés avant tout à la défense contre les incursions des barbares et à la protection du vassal, pauvre hère asservi aux volontés et aux droits du maître.

Au centre d'une enceinte, s'élevait le donjon seigneurial, d'où l'on dominait toute la plaine. A l'un des angles de la construction, s'érigeait une guérite de pierre pourvue d'une grosse cloche, dans cette guérite se trouvait le veilleur du château. Le guetteur interrogeait au loin l'horizon, fouillait les bois et les fourrés, épiait les bruits de la nuit, le froissement des feuilles, les murmures du vent. Aussitôt qu'il apercevait l'ennemi, il sonnait la cloche d'alarme. Le paysan quittant alors sa vigne, son champ, accourait vers son hameau blotti au pied du donjon féodal, emmenant sa femme et ses enfants, poussant devant lui son bœuf de labour. Il entrait dans la cour du château, demandait aide et assistance au seigneur, et en même temps lui apportait l'appoint de ses forces, pour lutter derrière le pont-levis et assurer la défense commune.

Les conséquences du régime féodal furent d'amener une modification complète dans la répar-

tition de la population sur le territoire. En face de l'agglomération des villes, se constitua un ordre tout nouveau. Le château isolé où s'enfermaient les seigneurs, sa famille et quelques défenseurs, groupa autour de lui, les colons, les serfs qui cultivaient le domaine. A côté d'eux vint se fixer le prêtre, qui établit son église en face de celle du chapelain qui, elle, attenait au donjon. Chacun de ces châteaux forma donc une unité complète, vivant de sa vie propre et n'ayant de commun avec la société qui l'environnait, que l'obligation militaire du possesseur du fief vis-à-vis de son suzerain. C'est de ces deux sentiments, sentiment chrétien et sentiment féodal, que découla la famille.

Les possesseurs du fief, une fois fixés, organisèrent alors une vie plus sédentaire et bientôt, autour de leur château, se groupa une population plus autochtone qui se livra à la culture des terres. De cet embryon, sortirent les communes. Peu à peu, imprégnée de la civilisation latine, l'invasion des Francs vint mettre en fermentation le vieux levain celtique. En tout lieu régnait le barbare. Mais bientôt lui-même fléchit devant une autorité sans cesse grandissante, à mesure que s'écroulait l'empire. Cette autorité c'est celle de l'église chrétienne. Toujours portée d'instinct à favoriser les barbares, l'Église fidèle à ses projets d'unité, chercha celui des peuples germains à qui

elle pouvait offrir la succession des Romains. Elle se tourna vers les Francs. C'est ainsi que par le seul fait de sa conversion, Clovis, chef de 3.000 pillards, se trouva être le maître de presque toute la Gaule septentrionale. Les Francs commencèrent à regarder ce pays comme leur nouvelle patrie, et les historiens ont pu dater de cette époque, l'origine de la monarchie française.

Une petite fraction de gens unis par une croyance commune et où l'on distinguait : les anciens, c'està-dire les prêtres d'aujourd'hui ; les surveillants, équivalents à nos évêques actuels, et enfin, les diacres chargés de la distribution du bien commun, tous élus par les suffrages de leurs corréligionnaires ; telle était la constitution de la primitive Église. Bientôt elle devint une monarchie spirituelle, solidement organisée, où les gouvernements avec leur hiérarchie, leurs ressources et leur juridiction propre, furent indépendants et formèrent un clergé, ayant pour sujets, les fidèles, et pour chef le Pape. Et de même qu'elle avait souri aux civilisés, de même elle sourit aux barbares, accueillant Clovis, comme elle avait accueilli Constantin. Sous son patronage, la fusion se fait entre les vainqueurs et les vaincus, et sur les débris du monde antique, s'établit la chrétienté. A partir du VIII° siècle, le clergé qui était auparavant Gallo-Romain, est envahi de plus en plus par des hommes barbares. Du reste, vers 543, la

règle de Saint-Benoît, introduite dans la Gaule, régénéra complètement la vie monastique. Des colonies de missionnaires laboureurs se répandirent de tous côtés, et importèrent dans les lieux les plus sauvages, l'Évangile et l'agriculture. Les couvents de Saint-Benoît furent les seuls lieux de la terre où disparaissait l'inégalité de race et d'origine. Là, s'élabora la science moderne et les livres de saint Augustin, les commentaires du *Phedon* et du *Timée* de Platon, quelques fragments de la méthode d'Aristote, les traités de Boëce, étaient au vıııe siècle, les principaux matériaux sur lesquels s'appuyaient les hommes d'étude appartenant au clergé régulier. Pendant que les manants peinaient et que les seigneurs guerroyaient, les moines lisaient, écrivaient, méditaient et enseignaient.

La Scolastique s'astreignait à subordonner la science et la morale aux formules de la théologie, et à mettre à la place des faits, des textes ; à la place de la vérité, l'autorité. La scolastique, mère de la casuistique, substitua dans la morale, le point de vue particulier d'une certaine autorité, au point de vue universel de la raison.

C'est dans les écoles monastiques d'Angleterre que prit naissance le premier foyer de la culture philosophique. Alcuin et Scott Érigène, les deux initiateurs, l'un de la philosophie éristique et l'autre de la philosophie mystique, qui consti-

tuèrent au moyen âge un double courant de pensée, se formèrent à l'enseignement de ces écoles monastiques.

Alcuin écrivit un traité sur les sept arts libéraux, qui, divisés en deux catégories, ont constitué le programme de l'enseignement du moyen âge ; d'abord la grammaire, la rhétorique et la dialectique, puis la musique, l'arithmétique, la géométrie, l'astronomie. Les trois premiers arts furent appelés le triple chemin ; les quatre autres, le quadruple chemin, aboutissant à la théologie, la sience maîtresse. Scott Érigène, esprit autrement grand, pose en principe, comme autrefois saint Augustin : que la vraie religion et la vraie philosophie ne diffèrent point. Ce que l'une adore, l'autre l'explique. A Dieu, le Créateur incréé, il oppose l'univers, ensemble des choses créées.

A cet état de civilisation devait correspondre un art entièrement nouveau, œuvre d'une race neuve qui a conservé à l'état de pureté, son état primitif. La race conquérante, ayant acquis une fixité et une stabilité dans son existence, devait bientôt, se fondant au sein d'une civilisation ancienne, s'assimiler l'œuvre accomplie avant elle, éliminer les éléments qui lui sont par trop étrangers et faire surgir à l'aide de nouvelles combinaisons, l'harmonie nouvelle. La différenciation fut toutefois plus accusée que celle des Grecs au contact de l'Égypte et de l'Orient, que celle des

Romains vainqueurs de la Grèce, que celle des Arabes en face de la Grèce et de l'Empire Byzantin, parce que les barbares du Nord importèrent des éléments neufs qui changèrent presque complètement la civilisation latine et la civilisation byzantine.

L'architecture des premiers siècles du moyen âge, offre donc tous les caractères de l'architecture romaine dans un état avancé de dégénérescence, désignée sous le nom d'architecture romane. Nous avons vu, que les églises élevées du temps de Constantin furent les basiliques, édifices choisis par les chrétiens pour la célébration des cérémonies, lorsqu'ils abandonnèrent les catacombes et les chapelles souterraines et qu'ils purent enfin se montrer librement au grand jour. Les basiliques païennes parurent donc aux premiers évêques de Rome, tout à fait convenables pour la célébration des mystères du nouveau culte, et préférables aux temples plus spacieux qu'il leur était facile de s'approprier. Aussi les chrétiens adoptèrent-ils ces nouvelles constructions où ils rassemblaient un plus grand nombre de fidèles, et où tous participaient aux cérémonies sacrées ! Ces édifices, comme les basiliques païennes, se composaient donc des mêmes éléments : une nef, de chaque côté, une galerie collatérale. Parfois les collatéraux étaient doubles, comme cela existait dans les basiliques de Saint-Pierre et de Saint-Paul

hors les murs. Souvent aussi des galeries surmontaient ces collatéraux comme à Sainte-Agnès, à Saint-Laurent où l'on trouve également une tribune au revers du mur de face.

Au bas de la nef principale, dans le pronaos, se tenaient les cathécumènes, les pénitents qui ne pouvaient entendre qu'une partie des offices et devaient sortir au moment de la consécration. Au milieu, dans le chorus, les chantres et tous les auxiliaires qui formaient le bas clergé. A l'entrée de l'hémicycle, vers l'*altarium* ou *sacrarium*, était placé l'autel, souvent clos sur les côtés par des murs pleins, autel qu'entouraient les diacres et les sous-diacres. Enfin, dans l'abside désignée sous le nom de *presbyterium*, se tenaient les prêtres ordonnés, assis sur des bancs circulaires. Au milieu, s'élevait le *consistorium*, siège plus haut réservé aux autorités épiscopales. L'assistance occupait les bas-côtés, les hommes à droite, les femmes à gauche. Mais cette conception a été souvent intervertie, suivant l'orientation de la basilique. Dans les premiers siècles, le prêtre regardait l'orient au moment de la consécration. Il devait, à ce moment, se tournant vers l'assistance, trouver les hommes à droite, c'est-à-dire vers le midi. Cependant, toute les basiliques ne furent pas orientées de la même façon. Celle de Saint-Clément et Saint-Jean-de-Latran peuvent être désignées comme deux basiliques régulièrement orientées.

La basilique antique était souvent accompagnée, soit à l'entrée, soit vers le fond, en avant du prétoire, d'une salle transversale qui devait être le *chalcidicum* de Vitruve. Cette dernière, reportée vers le fond, fut rétablie à partir du v° siècle et prit le nom de *transept*. Cela permit de donner au sanctuaire un emplacement plus vaste, plus isolé, et d'ajourer de trois baies, correspondant à chacune des nefs, le mur qui séparait ce transept, des nefs. Celle du milieu s'appelait *arcus maximus* ou *triomphalis*. Les ailes du transept dépassèrent souvent la largeur de l'édifice.

Les trois types bien caractéristiques se trouvent donc être : la basilique sans transept, comme Sainte-Agnès, la basilique avec transept à une seule abside, comme Sainte-Marie-Majeure et la basilique avec transept et trois absides, comme Saint-Pierre a Vincoli.

L'architecture antique de l'Italie fut bientôt modifiée par celle qui lui avait succédé en Orient, après la division de l'empire romain en empire d'Orient et d'Occident, et après que les rapports avec Byzance se furent précisés plus constants. Et l'antique Byzance était admirablement située pour réunir en un faisceau magnifique, les arts d'Orient et d'Occident. Les traditions de la Syrie, de la Perse, de l'Inde même, sont venues s'y fondre avec celles de la Grèce et Rome, pour former un style des plus intéressants.

Longtemps hésitant sous les réminiscences bâtardes, grecques, romaines et syriennes, le style grec byzantin s'affirme bientôt avec son originalité tout entière, sous Justinien, alors que le christianisme triomphant impose sa loi.

Anthémius de Thrales et Isidore de Millet dépensèrent un grand talent dans l'édification de Sainte-Sophie, et portèrent au plus haut point cet art qui devait rayonner sur toute l'Europe, au VI° et au XIII° siècle.

Le plan de Sainte-Sophie semble procéder de celui de l'église des Saint-Serge et Bacchus, en rappelant surtout les vastes proportions des grandes salles voûtées des Thermes romains. Ces deux influences sont visibles et l'on sent l'intention bien marquée de combiner la forme allongée de la basilique, comme celle de Constantin, qui ressemble au *Tepidarium* des Thermes de Caracalla, avec le système concentrique des édifices à coupoles, comme celles des Saint-Serge et Bacchus.

Ce splendide édifice, joyau de l'art byzantin, est le modèle qui s'imposait à l'Orient.

En Italie, les deux plus remarquables exemples de l'influence byzantine sont : les églises de Saint-Vital de Ravenne et de Saint-Laurent de Milan bâties dès le VI° siècle. L'intervention des Longobards introduit dans la construction de ces églises, des éléments neufs, tels que les contreforts extérieurs très proéminents, les nervures

saillantes dans les voûtes, les piliers entourés de colonnes, les archivoltes multiples dans les baies et le chapiteau cubique. Saint-Ambroise de Milan et Saint-Michel de Pavie, les deux principaux édifices laissés par l'art lombard, détiennent les origines de l'art roman et gothique.

C'est à Saint-Ambroise que l'on voit apparaître pour la première fois, les voûtes d'arête, le plan restant basilical. Mais un fait d'une extrême importance, c'est que la grande nef, comme les collatéraux, est couverte par une série de voûtes d'arête ; chaque travée étant assise sur des doubleaux et des piliers. C'est donc ici qu'il faudrait voir, d'après les recherches de M. de Dartein, le principe de construction qui a donné naissance à l'art gothique. Ce principe constructif, déduit d'une conception esthétique, permit dans la suite de donner plus de hauteur à la nef.

Quoique bien des édifices byzantins fussent construits dès l'époque mérovingienne, nous ne pouvons guère trouver d'exemples de ces édifices que dans le dôme d'Aix-la-Chapelle, construit par Charlemagne à la fin du viiie siècle.

En même temps que le xie siècle, commença une ère nouvelle. L'apathie, le découragement dans lesquels la fin du monde avait tenu les esprits pendant le xe siècle, se dissipèrent bientôt pour faire place à une activité prodigieuse qui imprima une impulsion toute nouvelle aux arts et

à la littérature, et telle que nous l'a décrite le moine Clunisien, Raoul Glaber. L'architecture surtout, érigea en de nombreux exemplaires, des édifices remarquables par leur nouveau style et leurs belles proportions. Partout en Allemagne, dans les Gaules et dans l'Italie, on commence à renouveler le vaisseau des églises où l'on voit intervenir des solutions de construction fort intéressantes, principes fondamentaux d'où est sorti tout entier l'art gothique. La voûte d'arête sur diagonaux indépendants et l'arc-boutant sont les assises géniales de la construction gothique. Au xii° siècle, l'ogive et le plein cintre sont concurremment employés, tantôt isolément, tantôt unis dans le même édifice.

Cette renaissance, partout manifeste, montre combien cette transmission rapide et générale des principes de la nouvelle école se fit à une époque où les transformations s'accomplissaient lentement et à courte distance. Ce fait ne s'explique guère que par l'unité de puissante action et la vie forte du corps religieux aux xi° et xii° siècles, par le grand nombre de couvents et de congrégations qui devinrent des écoles d'architecture et de sculpture. La province de Normandie fut l'endroit où s'exerça le plus de fondations d'églises et d'abbayes, dans un intervalle très court.

Les ducs et les principaux barons donnèrent l'exemple à leurs vassaux et il y eut entre eux une

émulation extraordinaire. « A cette époque, vers le milieu du xi° siècle, dit Guillaume de Jumièges, la Normandie jouissait d'une paix profonde, le clergé était souverainement respecté de tout le monde. Les personnes riches rivalisaient de zèle pour bâtir des églises et pour adopter des moines qui priassent pour leur salut. » Plus tard, après la conquête de l'Angleterre, les seigneurs normands portèrent dans ce pays, leurs goûts pour l'architecture. Les biens immenses qu'ils reçurent, ne firent que favoriser leur zèle à fonder des châteaux, des églises et des monastères, en même temps que le désir de conserver leurs nouvelles possessions, les mettait dans la nécessité d'agir ainsi pour s'attacher le clergé et pour tenir la population en respect. Guillaume de Malesbury dépeint bien cette ardeur des Normands à couvrir d'édifices religieux, le pays qu'ils venaient de soumettre. « Voyez, dit-il, s'élever de tous côtés des églises, des monastères, dans un nouveau style d'architecture (*novo aedificandi consurgere*), voyez la patrie animée d'une telle ferveur, que les riches croiraient avoir perdu la journée qu'ils n'auraient pas signalée par quelque acte éclatant de générosité. »

C'est aussi au xi° siècle que commença le développement de l'ordre social nouveau. C'est à partir de la fin du x° siècle que l'être social qui porte le nom de France est pour ainsi dire formé,

dit M. Guizot ; il existe ; on peut assister à son développement propre et extérieur. Ce développement mérite pour la première fois le nom de civilisation française. Jusque-là on n'aperçoit encore que la civilisation gauloise, franque, gallo-romaine et gallo-franque. C'est du ve au xe siècle que s'est opéré le travail de fermentation et d'amalgame des trois grands éléments de la civilisation moderne, l'élément romain, l'élément chrétien et l'élément germain, et c'est seulement à la fin du xe siècle que la fermentation a cessé, que l'amalgame a été à peu près accompli. »

Nous voici arrivés à l'apogée du moyen âge. La fédération chrétienne et la fédération musulmane se trouvaient placées en face l'une de l'autre. Bagdad, dit un historien des croisades, était la capitale de la race et de la loi des Sarrasins, comme Rome était la capitale de la race et de la loi des chrétiens. Le khalife occupait en Asie, la même place que tient le Pape en Europe. Les deux peuples ou les deux religions ne pouvaient se mêler, s'entendre, traiter ensemble. Entre eux il ne devait y avoir qu'une guerre à mort ; c'est alors que commencèrent les croisades suscitées dans toute l'Europe occidentale par une pensée commune : la foi religieuse.

Des universités pleines de vitalité et jouissant de larges franchises se constituent à Orléans, Paris, Toulouse, etc. Les arts naissent de tous

côtés, pleins d'invention et d'imagination, expression vivante de la société. Ces cathédrales, œuvres gigantesques, élevées par tant de roturiers inconnus, artistes en pierre vive, s'animent de toute une flore et d'une humanité où s'épand, en une foi naïve et passionnée, toute l'âme mystique du moyen âge. C'est bien là la création de la France régénérée, que ce style ogival si improprement appelé gothique, et non pas une importation d'Orient ou d'ailleurs, comme certains auteurs se sont plu à le prétendre. Partout la pierre s'anime et se transforme sous le ciseau du sculpteur; le poème immense, issu de l'imagination la plus féconde, épuise dans de brillantes fantaisies toute l'âme populaire, émue et religieuse. Le peuple vient chercher dans l'obscurité du sanctuaire, la paix de son cœur agité. Ce temple où s'érige la majesté divine, c'est sa propriété, sa gloire et sa jouissance de tous les jours, et il l'aime parce que c'est avant tout sa demeure, étant la maison de Dieu.

L'architecture, la sculpture, la peinture, la musique, réunissent leurs harmonies pour faire surgir l'idée divine qui la domine et qui s'inscrit bellement dans la sombre profondeur de ces voûtes élevées au-dessus des forêts de minces colonnettes, dans les chapelles chargées à profusion, de détails gracieux et terribles, de sculptures émouvantes et grotesques, de magnifiques vitraux peints où resplendissent les mille légendes de

l'épopée religieuse, épopée suave et sublime. A ces merveilles s'ajoutent les hymnes, où les saint Bernard, les saint Thomas d'Aquin diffusent leur âme lyrique animée de la grande voix des orgues. Voilà bien le temple chrétien, la maison de Dieu où resplendit, parmi le peuple prosterné, le symbole magnifique, révélateur d'infini !

On peut dire que l'architecture ogivale, que l'on pourrait appeler architecture chrétienne, a épuisé dans ses conceptions, tout l'enthousiasme religieux dont un peuple fut capable, enthousiasme encore accru et exalté au cours du XIII° siècle où tout fut hors de proportion avec les idées terrestres. L'architecture s'anime d'un esprit tel de spiritualité, que les édifices se couvrent alors de ciselures et de broderies qui semblent rivaliser avec les subtilités de la pensée. Dans l'architecture antique, la forme était tout ; dans l'architecture ogivale, la forme s'unit à la pensée pour s'élancer vers le ciel, comme pour proclamer l'expression de l'idée mystique.

Voyons maintenant de quelle façon le clergé procédait pour bâtir ces élégantes basiliques qui couvraient le sol de la France. Les revenus considérables que possédait le clergé lui permettait souvent d'entreprendre de grands travaux sans secours étrangers. Bien souvent aussi il lui fallait recourir à l'assistance des fidèles pour subvenir aux frais d'édification de ces monuments. Il trou-

vait alors dans le zèle extraordinaire, dans l'enthousiasme considérable qui animait les esprits, de telles ressources, qu'au lieu de se borner à réparer d'anciens édifices, on les renversait quelquefois pour les réédifier d'après les règles du style ogival. Non contents de contribuer par des offrandes à la construction des basiliques, offrandes équilibrées par la donation d'indulgences, les fidèles accouraient en foule dans les lieux où on en élevait, pour prendre part aux travaux les plus pénibles. C'était une sorte de pèlerinage qu'on entreprenait pour racheter ses fautes et obtenir des grâces spirituelles. Dans une lettre écrite en 1145 aux religieux de l'Abbaye de Tuttebery en Angleterre, Haimon, abbé de Saint-Pierre-sur-Dives, peint l'empressement avec lequel on se livrait à ces actes de dévotion.

« C'est un prodige inouï, dit-il, que de voir des hommes puissants, fiers de leur naissance et de leurs richesses, accoutumés à une vie molle et voluptueuse, s'attacher à un char avec des traits et voiturer les pierres, la chaux, le bois et tous les matériaux nécessaires pour la construction de l'édifice sacré. »

Haimon nous apprend aussi que le pieux usage de se réunir pour travailler à la construction des églises avait pris naissance à Chartres, à l'occasion des travaux qui furent faits à la cathédrale de cette ville.

Hugues, archevêque de Rouen, écrit en 1145 à Thierry, évêque d'Amiens : « Les habitants de Chartres ont concouru à la construction de leur église en charriant des matériaux. Notre-Seigneur a récompensé leur humble zèle par des miracles qui ont excité les Normands à imiter la piété de leur voisin. Nos diocésains ayant donc reçu notre bénédiction se sont transportés à Chartres où ils ont accompli leurs vœux. Depuis lors, les fidèles de notre diocèse et des autres contrées voisines ont formé des associations dans un but semblable. Ils n'admettent de gens dans leur compagnie, qu'ils ne se soient confessés, qu'ils n'aient renoncé aux animosités et aux vengeances, et ne se soient réconciliés avec leurs ennemis. Cela fait, ils élisent un chef sous la conduite duquel ils tirent leur chariot avec silence et avec humilité. » Mais cette foule, qui venait travailler par corvée à la construction des églises, n'avait aucune notion d'architecture, elle agissait évidemment sous la direction des architectes, et ceux-ci devaient être fort nombreux, puisqu'on bâtissait partout avec tant d'ardeur aux XIIe et XIIIe siècles.

Dès le commencement du XIIe siècle, l'instinct populaire s'insurge contre les usurpations du privilège. Dans les communes obstinées à poursuivre l'œuvre laborieuse de leur affranchissement, l'idée de droit fait lentement son chemin et de temps en temps souffle parmi les foules, un

vent de liberté, présage des tempêtes fécondes de l'avenir. L'esprit de révolte va dans l'ordre social jusqu'au communisme et dans l'ordre religieux, jusqu'à l'athéisme. Dès le commencement du xiii° siècle, les relations du monde catholique avec les Grecs et les Arabes apportent à la spéculation philosophique, de nouveaux matériaux parmi lesquels les moins importants sont plus ou moins exactement commentés : les traités d'Aristote, de qui on ne connaissait jusqu'alors que la Logique. Les deux représentants, Avicène et Avérroës, de ces nouvelles conceptions aristotéliques, précèdent saint Thomas d'Aquin qui fut, avec sa *Somme de Théologie* et sa *Somme contre les Gentils*, véritable encyclopédie du moyen âge, la plus illustre personnification de la scolastique et la gloire de l'école dominicaine sur laquelle rayonne Albert le Grand.

Pendant la période du moyen-âge, s'accomplit une complète transformation sociale avec l'appui de la royauté. « En un mot, dit Mignet, par la réunion du territoire et la fondation du gouvernement général, la royauté fit triompher le principe de sociabilité qui était le sien, du principe de l'individualité qui était celui de l'époque féodale, et, par suite, la règle de la force. Ces résultats ne furent atteints que peu à peu. Mais les tribunaux fondèrent la justice. La permanence de l'armée conduisit à la discipline; la durée de l'adminis-

tration, à l'ordre ; la toute-puissance de la couronne, à l'homogénéité de la nation. Il se forme, des débris des anciennes classes, un peuple nouveau qui s'avance dès lors lentement mais sûrement, vers l'ère de la liberté publique, de la liberté civile. » Ainsi a commencé à se former la nationalité française. Jusqu'au règne des Valois c'est le caractère féodal qui domine en France. La nation française, l'esprit français n'existe pas encore. Avec les Valois, commence la France proprement dite. C'est dans le cours de leurs guerres, à travers les chances de leur destinée, que pour la première fois, la noblesse, les bourgeois, les paysans ont été réunis par un lien moral, par le lien d'un nom commun, d'un honneur commun, d'un même désir de vaincre l'étranger.

La papauté en était arrivée à ne plus croire à cette religion qu'elle imposait à tous et la philosophie d'Aristote, commentée par Averroès, était le nouvel évangile de ces prélats orgueilleux et sensuels, qui ne voyaient plus dans le christianisme qu'un instrument de domination et qui faisaient cause commune avec les rois et les nobles. C'est alors qu'éclata le grand schisme d'Occident. Coup suprême porté à la foi, il ne tendait rien moins qu'à la ruine de la chrétienté, en opposant les deux factions créées par la papauté italienne et la papauté française, représentées par les deux personnalités de Urbain VI et de Clément VII,

Malgré le gouvernement et la démence de Charles VI, le progrès matériel était sensible au xiv° siècle. Les arts de luxe prospéraient, les corps de métier devenaient de jour en jour plus nombreux.

En Italie, l'architecture ogivale était définitivement abandonnée, au moment de la construction de Saint-Pierre. Cette basilique, bâtie par Constantin, refaite par Nicolas V, réparée plusieurs fois à la suite des incendies, des pillages qui la ravagèrent, fut reprise en 1506 par Jules II. Il posa lui-même la première pierre de cette nouvelle église. Bramante qui en dirigeait alors la construction avait dit : « Je placerai le Panthéon sur les voûtes du temple de la Paix. » Après lui, Raphaël, Julien de San-Gallo, Fra Joconde de Vérone, continuèrent l'édifice. Léon X appela bientôt Michel-Ange pour dessiner la coupole. Vignole succéda au Buonarotti. La coupole fut terminée sous Clément VIII, et l'édifice en 1613. Le Bernin lui ajouta la colonnade extérieure.

L'architecte Fontana porte à 235 millions, l'évaluation des sommes dépensées dans le temple de la chrétienté. Saint-Pierre représente le monument le plus colossal que les hommes aient jamais vu. C'est bien là l'édifice de l'autorité papale portant, à 135 mètres au-dessus du sol, l'audace de son symbole. L'édifice de la chrétienté n'est plus, en regard des admirables cathédrales gothiques, que

l'expression hardie d'un orgueil démesuré. Ici ne s'accuse plus le sentiment de l'infini, c'est le triomphe du colossal temporel, haussé en des formes exagérées. Ce n'est plus la spiritualisation de la forme, c'est l'apothéose de la matière, c'est le défi de la masse opposée aux ravages d'une éternité de temps, comme si la grandeur mathématique pouvait enclore et solidifier en une masse éternelle, l'orgueil et l'instant de la pensée. !

Wicléffe, Jean Huss, Savonarole, avaient fait beaucoup de bruit sans aucun effet. La cour de Rome se voyait toujours puissante. Aussi Léon X s'avisa-t-il de remplir par la vente des indulgences, le trésor pontifical obéré. Luther, précédé d'Érasme, veut combattre pour la raison humaine, en demandant la liberté de la foi et la réformation de l'Église. L'idée luthérienne, insurrection de l'esprit humain contre l'autorité absolue, est le plus grand pas que l'humanité fit entre l'établissement du christianisme et la révolution française. La Cour de Rome s'alarma de cette réforme, véritable déchirement social, vers lequel tendait tous les esprits disposés par le grand schisme. Jusqu'au xvii^e siècle, elle sera le fait dominant qui engendre, transforme et ramène à lui tous les autres. L'esprit individualiste va bientôt dominer. La société, de féodale, chevaleresque et militaire qu'elle était, tend à devenir positive, bourgeoise, industrielle. Les temps de poésie sont passés. Pour défendre ses intérêts,

discuter les impôts, la royauté elle-même, par l'intermédiaire de ses états généraux, est obligée de s'adresser au peuple. La réorganisation du droit, de la justice, de l'administration publique et de l'armée en s'accomplissant, favorise la transformation des mœurs. La sociabilité reparaît et dissout l'esprit d'indépendance des Francs, vivant dans l'isolement. Dès le xve siècle, on recherche la vie en commun. L'habitation se fait toujours plus large, plus accessible, plus ouverte. Aux châteaux forts succèdent les châteaux, les habitations de plaisance, constructions somptueuses qui s'élèvent de tous côtés. Le palais de justice de Rouen et le château de Gaillon, etc., datent de cette époque. A partir du xvie siècle, l'art religieux ayant définitivement abandonné les cathédrales, qui étaient au xie siècle le résumé, l'aspiration générale, la foi en un mot, s'efface pour laisser la parole à l'architecture civile ; celle-ci doit bientôt absorber la production artistique sous toutes ses manifestations. La philosophie scolastique du moyen âge tombe devant les ouvrages récemment découverts de la philosophie grecque. Les écoles éblouies de Platon lui accordent une foi presqu'aveugle et prétendent même remettre en vigueur les idées de Pythagore, de Xénon, d'Épicure. Tout cela échoua. Il fallait encore un siècle pour que la pensée de Descartes créa la philosophie moderne. Cependant, la scolastique ne se releva pas de sa ruine, elle

avait eu beau s'appuyer sur la logique d'Aristote, depuis un siècle elle était en plein triomphe, elle ne pouvait durer devant le libre examen; elle, à qui la religion imposait les principes et les conséquences de la discussion, en attendant que Descartes la réduisît en méthode, fut libre de jeter l'anarchie dans les esprits. Le sceptique et cynique Rabelais, protégé de la cour de François I^{er}, chantait alors dans des écrits merveilleux, le poème de la chair, des sens, de la matière. Avec la réforme s'éteint la foi. Saint-Pierre de Rome devait être le dernier temple apothéotique de la chrétienté. Depuis, le catholicisme emprunte aux styles antérieurs, les différents éléments qui caractérisent les nouvelles constructions. Le temple est définitivement mort, ou du moins, il ne se transforme plus; aucun élément extérieur ne vient inciter à la régénération du modèle invariable. Pendant quatre siècles, l'architecture va tourner dans le même cercle. C'est que la foi se retirant de la demeure divine, installe à ses côtés, la vie meilleure et plus fastueuse des hautes classes. L'architecture civile comble le vide que laisse la foi religieuse, et à partir de Louis XII, elle se modèle aux différents états sociaux par lesquels passe la nation unifiée. Le peuple, enfin sorti de l'écrasement muet où il a vécu pendant des siècles, commence à s'agiter, à parler et à agir. Déjà il fait sentir qu'étant le nombre, il est la force. Il a ses parlements. La fusion des peuples du nord

et du midi commence à se faire au xve et au xvie siècle. Une sorte de race nouvelle, issue de cette fusion, était alors admirablement préparée pour pouvoir s'imprégner complètement de la brillante civilisation qui l'avait éblouie au contact de l'Italie. A ce moment l'école italienne, encouragée par la munificence des papes, était dans toute sa splendeur. Les cinq écoles : florentine, romaine, lombarde, vénitienne, bolonaise, remplissaient les deux siècles, de merveilles. Les papes Alexandre VI, Jules II et Léon X, suscitaient autour d'eux une véritable armée d'artistes, créateurs d'œuvres immortelles. Au contact de cet enseignement magnifique, le beau s'insinua victorieusement dans le christianisme, l'art, sous une nouvelle forme païenne, créa des chefs-d'œuvre. Sur les instances de François Ier, qui le traitait avec un respect filial, le Vinci quitta Milan qu'il ne devait plus revoir, pour venir terminer sa magnifique carrière dans le domaine du Cloux, près du château d'Amboise. C'est à ce moment que Chambord, Saint-Germain se bâtissaient, Fontainebleau s'embellissait, et le Louvre était commencé. Autour de François Ier s'érigea la glorieuse phalange d'artistes, qui devaient remplir l'histoire de leur génie et de leurs œuvres.

II

LE TEMPLE ENFOUI

A partir de la Renaissance jusqu'à nos jours, l'architecture religieuse n'a plus qu'un semblant d'existence. Le temple disparaît, son histoire s'arrête au seuil des temps nouveaux. Il n'y a plus dorénavant, que des copies serviles des monuments précédents. L'architecture civile seule, se substituant à l'architecture religieuse, et tirant du pouvoir civil tout l'effort de ses conceptions, va pendant près de quatre siècles, absorber la production artistique de tous les pays.

I

RENAISSANCE

De même qu'au xii^e siècle, s'était formée une architecture de transition, de même on vit paraître un style mixte, résultant de la combinaison des formes romaines, avec les ornements particuliers au xv^e siècle. C'est ce style mixte, appelé archi-

tecture de la Renaissance, qui servit de modèle aux édifices bâtis par François Ier, modèle qui fut bientôt adopté par les seigneurs et les hauts dignitaires de l'État. Ceux-ci s'empressèrent de l'imiter dans la reconstitution de leurs châteaux et maisons de ville. Les bords de la Loire nous offrent une zone très riche de ces monuments. La première moitié du xviie siècle, passage tourmenté de la féodalité expirante à la monarchie absolue, porte, comme tous les temps de transition, un caractère de souffrances sans but. Cependant, le monde moderne se développe, les nations se dessinent avec leurs intérêts nouveaux, leur existence nouvelle. La guerre, la politique, les sciences, les beaux-arts, tout se renouvelle complètement, annonciateur et inspirateur de tous ces genres qui devaient animer de leur souffle, le règne suivant.

Aristote était encore le maître absolu. Dans la science régnait une foi aveugle; un texte valait une démonstration. Le xviie siècle, hardi réformateur, n'avait pas encore appliqué à la science, l'idée luthérienne. Trois hommes firent à la fois une application positive et scientifique du principe qui porta Luther à réclamer le droit de contrôler l'autorité : Kepler, Galilée et surtout Bacon, le père de la philosophie expérimentale. C'est dans le peuple le plus avancé en civilisation que devait s'accomplir la révolution du libre examen dans

la science, et Descartes vint, qui fit pour la philosophie moderne, ce que Socrate avait fait pour la philosophie ancienne, en créant la méthode même de la philosophie.

Avec Corneille, Racine, la littérature du xviie siècle imbue de l'admiration enthousiaste du siècle précédent pour l'antiquité, considéra les chefs-d'œuvre d'Athènes et de Rome comme le seul type du beau et abandonna les vierges chrétiennes du moyen âge pour les muses païennes. Louis XIV se trouva bientôt entouré de l'admirable cortège que Mazarin et Richelieu avaient préparé à l'heureux héritier de leurs efforts.

II

LOUIS XIV ET LOUIS XV

Louis XIV qui n'aimait pas la ville des barricades, aux rues sales et populeuses, bâtissait son Versailles, temple de la royauté absolue. Ce palais immense, ces jardins magnifiques, toute cette nature vaincue disent bien la volonté royale qui asservit à sa puissance, les êtres et les choses. L'admirable floraison de marbre qui surgit des pelouses et des pièces d'eau, chante la gloire de la divinité. Ce dieu inaccessible et tout-puissant, plane au-dessus de ce splendide palais où s'enferme sa gloire.

Vers la ville, le palais étage, en redens successifs, la somptuosité de ses ailes. Vers l'espace qui semble un infini de verdures différentiées, s'étale la ligne volontaire de sa façade, ligne horizontale qui se perd aux deux coins de l'horizon. Grandeur, somptuosité, éclat, telle est l'auréole d'or sur le fond de laquelle se détache la silhouette de ce monarque omnipotent, et où fusionne dans une splendide apothéose, l'admirable génie de tout une pléiade de créateurs soumis à sa gloire. A cette cour de Versailles, affluaient des chefs d'armée, des officiers, des prélats, des princes du sang, des ambassadeurs. L'aristocratie, qui attendait du roi seul, les commandements, les honneurs, les faveurs conquises par les services rendus à l'armée, intriguait, prenait part aux fêtes et aux bals. Partout régnait le bel esprit. Bientôt la ville copia la cour et dans les provinces, les gouverneurs ouvraient les états, donnaient des fêtes.

Partout dans les châteaux, on prenait modèle sur cette existence fastueuse, élégante de la cour. A cette société, il fallait des palais, de somptueuses galeries, des jardins féeriques, où s'étageassent de blanches statues allégoriques. A la ville, la rue souvent étroite et crottée, n'est qu'une voie de communication. Les hôtels particuliers s'isolent au fond d'une cour vaste où se développe aisément la courbe des carrosses. La haute porte

cochère établit une barrière entre l'aristocratique demeure et la rue populacière. Tout dans l'hôtel se concentre et se subordonne à l'étage noble, destiné aux réceptions et aux appartements principaux. L'architecture recherche les belles ordonnances, la symétrie, la pompe décorative. Jusqu'ici nous avons vu la monarchie lutter avec l'aristocratie féodale et se prêter au relèvement des classes inférieures. Les classes n'avaient alors que des séparations peu marquées, et la bourgeoisie, ayant renouvelé son alliance avec la royauté, se trouva dès ce moment au niveau de la noblesse dont l'effort est annulé par la volonté du pouvoir royal.

La société du xvii^e siècle, fille de la société féodale, dernière héritière du libre examen qui avait porté à la féodalité les plus rudes coups, a pour mission de porter son ardente curiosité dans toutes les directions. Elle envahit tout, analyse tout, et se met à déblayer la route de l'évolution, de ces débris qui encombrent la marche de l'esprit humain. Du même coup, elle anéantit le monde du moyen âge sur lequel s'érige un monde nouveau. Le moyen âge, considéré, comme un temps d'absurdité scientifique, de barbarie sociale, se voit vilipendé par le xviii^e siècle, qui, chargé de propager cette vérité, emploie toute sa philosophie à détruire le christianisme. L'architecture devait se ressentir de la solennité où l'avait en-

fermé le grand siècle. Le caprice sans fin règne partout. Par haine de toute symétrie, de toute régularité, les lignes se brisent, se divisent et se contournent. A la fin de la guerre de Sept Ans, à la suite de laquelle l'aristocratie était tombée si bas, s'élève dans une aurore, la grande pensée annonciatrice de la Révolution. Cette œuvre de destruction présente trois phases bien distinctes. Celle du déisme épicurien et de la réforme scientifique, prêchée par Voltaire, celle de la réforme politique de Montesquieu, celle de la réaction idéaliste et de la tentative démocratique de Rousseau : Voltaire, Montesquieu et Rousseau, telles sont les trois grandes figures, les trois interprètes du juste qui s'élèvent au-dessus du xviii° siècle. Avec *le Contrat social*, Rousseau proclame le droit des nations à modifier leur gouvernement. La Révolution, dit Villemain, y puisa les principes et toute une nomenclature politique. Depuis la déclaration des Droits de l'homme jusqu'à la Constitution de 93, il n'est aucun grand acte de cette époque où l'on ne trouve l'influence de Rousseau, ses principes, ses pensées et jusqu'à ses phrases imitées, commentées et copiées. »

Depuis le moyen âge, on peut dire que l'architecture suit point par point les nombreux avatars que lui impose le goût public, influencé qu'il est par la poésie, la musique, le théâtre, etc., etc. Avec Louis XVI on retourne avec le jeune Ana-

charsis, à l'antique simplicité des nymphes rougissantes et des femmes sensibles. Dans les « temples de Gnide », on lit des petits vers. Puis *Babet et Colin*, *le Devin du Village*, *Paul et Virginie*, *l'Emile*, donnent aux architectes sujets à chaumières rustiques, treillages, trianons champêtres où les amours joufflus et les jardiniers à houlette, avec vestes campagnardes et chapeaux à retroussis, viennent s'ébattre, peuplent et animent de leurs chansons, ces bosquets adorablement fleuris. Ce goût public, s'entichant des modes passagères, nous le retrouverons souvent dans la suite, affublant de mesquines puérilités, les efforts d'art les plus respectables.

III

RÉVOLUTION

Enfin la convocation des États généraux met fin à cet état de choses et, le 5 mai 1789, s'ouvre l'Assemblée Constituante, la plus solennelle des temps modernes, celle qui va prononcer l'arrêt de mort d'un monde social dont l'origine remontait jusqu'à Jésus-Christ.

La première révélation des volontés de l'Assemblée Nationale fut, en 1791, de changer la destination de l'église de Sainte-Geneviève, construite

par Soufflot, et de décréter à la suite de la mort de Mirabeau, sa transformation en sépulture des grands hommes. Ce fut là une demeure provisoire où la Révolution devait plus tard installer tous les penseurs qu'elle avait suscités. Était-ce bien là le temple qui convenait à la gloire du génie français ? Et la pensée directrice qui avait exprimé la volonté d'un art emprunté aux édifices de la Rome antique, n'avait-elle pas elle-même été égarée, en sacrifiant au christianisme, l'effort malheureux, le geste pétrifié issu de la civilisation païenne ?

Le caractère spécial de la Révolution, comme de la philosophie qui l'avait enfantée, était la destruction du passé. De là, naquit le dédain que témoignaient toutes les sectes révolutionnaires pour les quatorze siècles de barbarie et de fanatisme où l'on ne trouvait pas un souvenir, un nom, un fait à honorer. Les seules patries, dont on invoquait les faits, les souvenirs, les noms, c'était Rome et Athènes, républiques modèles, sociétés parfaites, qu'on eût voulu restaurer et dont on empruntait les cérémonies, les usages.

D'après la belle pensée de Michelet, la « Révolution continue le christianisme et elle le contredit. Elle en est à la fois l'héritière et l'adversaire... Tous les hommes s'accordent dans le sentiment de la fraternité humaine. Ce sentiment né avec l'homme, avec le monde comme en toute société,

n'en a pas moins été étendu, approfondi par le christianisme. A son tour la Révolution, fille du christianisme, l'a enseigné par le monde pour toute race, toute religion qu'éclaire le soleil... la Révolution fonde la fraternité sur l'amour de l'homme pour l'homme, sur le devoir mutuel, sur le droit et la justice ».

Aux trois partis qui divisaient la montagne, s'incrustaient les trois philosophies du xviiie siècle. Le parti de Robespierre était admirateur passionné de Rousseau, « ce précepteur du genre humain »; le parti de Danton représentait l'école de Voltaire; enfin l'école encyclopédique avait les Hébertistes pour disciples. Chaumette demande à la Commune qu'on bâtisse un hospice, sous le nom de « Temple de l'Humanité »; on opte pour la création d'une grande école de musique, le Conservatoire, afin d'y développer le goût des chants du culte nouveau... Il adresse aussi, de retour à la Commune, la demande hardie que la fête de la Raison se fît dans l'église de Notre-Dame, aux lieu et place du culte supprimé et sur son autel.

C'est le 10 novembre que s'inaugure la nouvelle religion. « Gossec avait fait les chants, Chénier les paroles, on avait, tant bien que mal, en deux jours, bâti dans le chœur fort étroit de Notre-Dame, un temple de la philosophie qu'ornaient les effigies des sages, des pères de la Révolution. Une montagne portait ce temple, sur un rocher

brûlait le flambeau de la Vérité. Les magistrats siégeaient sous les colonnes. Point d'armes, point de soldats. Deux rangs de jeunes filles encore enfants, faisaient tout l'ornement de la fête, elles étaient en robe blanche, couronnées de chêne et non, comme on l'a dit, de roses.....

Quel serait le symbole, la figure de la Raison? Le 7 encore, on voulait que ce fût une statue, on objecta qu'un simulacre fixe pourrait rappeler la Vierge et créer une autre idolâtrie. On préféra un simulacre mobile, animé et vivant, qui, changé à chaque fête, ne pouvait devenir un objet de superstition.....

Les fondateurs de ce nouveau culte, qui ne songeaient nullement à l'avenir, recommandent expressément dans leurs journaux à ceux qui voudraient faire la fête en d'autres villes, *de choisir pour remplir un rôle si auguste, des personnes dont le caractère rende la beauté respectable, dont la sévérité de mœurs et de regards repousse la licence et remplisse les cœurs de sentiment honnête et pur*...

La Raison fut représentée à Saint-Sulpice, par la femme d'un des premiers magistrats; à Notre-Dame par une artiste illustre aimée et estimée, M^{lle} Maillard... « la Raison, vêtue de blanc avec un manteau d'azur, sort du temple de la philosophie, vient s'asseoir sur un siège de simple verdure. Les jeunes filles lui chantent son hymne, elle tra-

verse, au pied de la montagne, en jetant sur l'assistance un doux regard, un doux sourire, elle rentre et on chante encore... on attendait... c'était tout. »

Il faut convenir que cette fête ridicule et fade, n'était pas faite pour élever les cœurs populaires. Cette froide démonstration ne parlait guère aux esprits encore tout enténébrés et amollis par un atavisme où germait encore le dogme chrétien. Elle ne pouvait guère conquérir les consciences accaparées par les mystères, séduites par les magnificences et les pompes grandioses des fêtes chrétiennes. Les hommes de la Révolution furent incontestablement des penseurs, il n'en est pas moins vrai qu'il ne se trouva dans son sein aucun artiste génial, qui put dégager de la haute pensée qui la domine, le symbole attendu et matérialisé, le geste prévu, élevant au-dessus des foules, l'éblouissante auréole toute fulgurante de haute signification.

La Convention, tout en applaudissant au spiritualisme déclamatoire de Robespierre, à sa religion qui s'avouait la « Religion universelle de la nature », ordonnait des fêtes à la Liberté, à la Justice, au Genre Humain ; en même temps, elle décrétait l'existence de l'Être suprême et l'immortalité de l'âme.

La conscience populaire, à l'état embryonnaire, ne pouvait concevoir, dans cet amas confus et

prématuré, la religion nouvelle qui s'affirmait : « l'avènement du culte de l'Humanité », que la Convention tenta de substituer au culte catholique. Aussi la matérialisation par le marbre et la pierre fut-elle piteuse, et les essais de commémoration du Champ-de-Mars, tels que ceux du 14 juillet 1790, n'offrent-ils que des squelettes lamentables sur lesquels se drapent les modes antiques ! Nous verrons comment Auguste Comte s'emparant de cette idée, expose dans la politique positiviste et son calendrier positiviste, le culte des grands hommes, la religion de l'humanité, et les fêtes philosophiques ou civiques.

IV

EMPIRE

Au 18 brumaire se révéla un homme dans toute la fougue de son ambition. Cet homme allait absorber en lui toutes les forces vives de la France et les projeter en de sanglants combats au-devant des coalitions de l'étranger. Cette volonté, ce génie admirable, promena sur toutes les routes d'Europe, ses aigles conquérantes.

De toutes ces victoires, de tout cet amoncellement de cadavres, qu'est-il sorti ? Une pensée grandiose est-elle venue ajouter son effort au patrimoine de l'humanité ?

Cette conscience splendidement organisée et armée d'une volonté de fer, qu'a-t-elle fondée ? Une épopée majestueuse et grandiose, à la tête de laquelle se haussait, le cimier lauré d'or, le dieu splendide auquel s'accrochait la gloire. Logique avec sa pensée, le descendant des Césars ne pouvait s'inspirer, pour imposer son culte, d'autres exemples que ceux fournis par la Rome Impériale. Aussi cette préoccupation de faire revivre l'art romain, plane-t-elle sur tous les édifices que l'Empire nous a légués ! L'arc de triomphe du Carrousel, imitation fidèle de l'arc de Constantin, la colonne Vendôme, copie de la colonne Trajane, l'arc de triomphe de l'Étoile, le temple à la Gloire, qui n'est rien autre que le temple élevé à la gloire napoléonienne, s'érigent et consacrent sa grandeur. L'art romain s'adapte partout à cette gloire. Le culte napoléonien était incapable de créer d'emblée le temple unique, n'ayant pu tirer des cœurs le sentiment propre à un développement de pensée, et dans les limites où s'accomplissait son gigantesque et glorieux effort, le temps eût manqué à l'extériorisation de ce culte.

Bientôt s'effondra dans la plaine de Waterloo, cette puissance qui avait fait trembler le monde. Ce besoin instinctif et irraisonné d'unité mondiale, qui avait poussé le colosse à l'action, pareil en cela à tous les conquérants antérieurs, ne trouva pas sa réalisation. Dès lors, ce que la guerre

volontaire et générale n'avait pu obtenir, la paix non moins volontaire et raisonnée se donna pour tâche d'accomplir la destinée, c'est-à-dire la tendance à l'unité, logique et nécessaire. Le monument unique capable d'apothéoser la gloire d'un seul, ne pouvait être qu'un arc de triomphe ; le temple, destiné à enclore une pensée universelle et éternelle n'avait pas de raison de s'ériger, n'ayant pas à consacrer un dogme religieux ou humanitaire. Seule, l'affirmation d'une vérité était nécessaire pour réaliser plastiquement et dans l'espace, sa forme définitive. Cette vérité ne fut pas révélée, et le temple resta une œuvre sans signification et sans vie spirituelle.

III

LE TEMPLE RECONSTRUIT

TEMPS MODERNES

Le xviii⁰ siècle avait fait la révolution dans l'ordre politique, le xix⁰ siècle fit la révolution dans les lettres et dans les arts.

A cette armée de savants et de penseurs qui attachaient leurs noms à la grande encyclopédie, véritable Somme laïque, il faut ajouter la personnalité des philosophes qui imprimèrent à la pensée un nouvel essor. Vers la fin du xviii⁰ siècle, Kant développa l'œuvre entreprise par Descartes, qui fit de la philosophie critique, la seule capable de conclure à la certitude. A la suite de Kant, Fichte Hégel, Schelling, Schopenhauer furent autant de contradicteurs éminents.

Mais il ne rentre pas dans les bornes de cette étude d'analyser l'œuvre de ces philosophes. Qu'il nous suffise de chercher dans leurs écrits les grandes pensées qui préludent au devenir possible de l'humanité et à la recherche du bonheur. Pensées qui ont toujours constitué pour eux la

pierre d'achoppement de leur conception de l'univers.

Bien que le bonheur soit tout subjectif en soi et qu'il atteigne moins l'homme par le phénomène, que par le degré de résistance auquel il s'adresse, il y a lieu de considérer comme un pas en avant, la conception pessimiste de l'univers.

Hartmann, afin de démontrer l'impossibilité de considérer le bonheur comme le vrai but de l'existence, examine les trois stades d'illusion traversés par l'humanité.

Au premier stade, correspond l'idée de bonheur en ce monde. Au deuxième stade, correspond l'agencement d'une vie transcendante dans un autre monde ; l'humanité étant convaincue de ne pouvoir atteindre le bonheur en ce bas monde, fonda sur l'illusion amenée par la foi, une survivance éternelle. Selon Hartmann, il n'est pas douteux que « l'individualité du corps organique aussi bien que celle de la conscience, ne sont qu'une apparence qui disparaît avec la mort », et il conclut : « Nous n'avons donc aucune difficulté à reconnaître que l'espérance d'une survivance individuelle de l'âme n'est encore qu'une illusion. »

Dans le troisième stade, l'humanité, désillusionnée sur la possibilité d'atteindre le bonheur en ce monde ou dans un autre, admet la réalité du monde dans les temps futurs du processus

cosmique, mais, selon Hartmann, c'est là une erreur, et il assure que : « les progrès scientifiques ne contribuent que peu ou pas du tout, au bonheur du monde au point de vue théorique. Au point de vue pratique, ces progrès servent au profit de la vie politique, de la vie sociale, de la morale et de la technique. »

Et il arrive à conclure, en ce qui concerne la destinée de l'homme, que c'est : « l'abandon complet de l'individualité au processus cosmique, pour que celui-ci puisse atteindre à son but, qui est la délivrance générale du monde. »

Pour Fichte « la fin de nos actions est de faire régner la raison dans le monde sensible. Ces actions supposent le monde phénoménal où elles se développent, mais par la loi morale, nous appartenons au monde intelligible.

Les consciences individuelles en tant qu'elles connaissent cette loi, ne sont que la conscience divine elle-même, et comme elles ont toutes la même fin, la vertu et l'oubli de soi-même comme individu, dans l'intérêt et pour le salut de chacun, nous devons tous, dans la mesure de nos forces, travailler à l'œuvre d'amélioration de tous, au triomphe de la raison, au règne de la liberté. Il semble que l'Allemagne philosophique ait accepté les idées panthéistiques auxquelles se rattache l'idée générale d'une absorption dans un grand tout, de toutes les consciences individuelles. L'Al-

lemagne contemporaine, paraît vouloir se détacher des systèmes métaphysiques, pour s'attacher aux recherches de psychologie physiologique.

L'école anglaise, sous l'influence de la philosophie kantienne d'une part, et du positivisme français d'autre part, a fourni de grands développements à l'empirisme. Stuart Mill, Spencer, en sont les principaux protagonistes. Spencer établit une hiérarchie des principes, genre d'activité, d'après un ordre décroissant de nécessités. Au premier rang, il met « l'activité qui concourt directement à la conservation de l'individu ». Au deuxième, « celle qui pourvoyant aux besoins de l'existence, contribue directement à sa conservation ». Au troisième, « l'activité employée à élever et à discipliner la jeune famille ». Au quatrième, « celle qui assure le maintien de l'ordre social et des relations politiques ». Au cinquième, « l'activité du genre varié employée à remplir les loisirs de l'existence, c'est-à-dire à satisfaire les goûts et les sentiments ».

Partout il soutient la doctrine de l'évolution, suivant laquelle tout se ferait de rien à l'origine, par un progrès continu à travers une durée illimitée.

En moral, il enseigne que l'évolution amènera d'elle-même la transformation graduelle de l'égoïsme en altruisme, c'est-à-dire, en réalité, une conciliation des contradictoires.

Cette doctrine de l'évolution s'élevait du reste sur d'admirables bases fournies par Darwin. Les découvertes relatives aux variations des espèces sous l'influence de la concurrence vitale, et les lois de la sélection qui en résultent, contribuèrent pour beaucoup à l'élaboration de cette doctrine.

En France, à l'école traditionaliste représentée par de Bonald et Lamennais, succède bientôt le socialisme avec Saint-Simon, Fourier, Proudhon.

Ce dernier, dans son livre de la création de l'ordre dans l'humanité, « considère la religion comme une forme symbolique et préparatoire : la philosophie comme une élaboration sans spécialité, la logique métaphysique qui, seule, peut créer la science qui, seule, peut créer l'ordre dans l'humanité.

Se rattachant à ces derniers, une doctrine nouvelle, le positivisme, se fonde avec Auguste Comte.

L'idée mère du positivisme c'est que la science doit s'abstenir de toute recherche sur les causes premières et sur l'essence des choses ; elle ne connaît que des enchaînements de phénomènes, et ce qui est au delà n'est que conception subjective de l'esprit, objet de sentiment, de foi personnelle, non de science.

Voulant ouvrir aux humbles les vastes horizons de la pensée et du sentiment, Comte professait un cours d'astronomie populaire, à seule fin, disait-il, d'arracher à la terre et au souci de l'intérêt quotidien, les pauvres d'esprit qui venaient l'entendre.

La loi des trois états est le premier de ces dogmes, celui auquel se rattache tout le comtisme. Voici en quoi elle consiste : Les hommes ont d'abord cherché dans une intervention surnaturelle, la raison du phénomène qui frappait leurs regards. Ensuite cet abus du divin lassant leurs intelligences, ils ont substitué des entités, sortes d'idées générales, dans lesquelles se résumaient les phénomènes, mais que la pensée qui les avait formées, personnifiait et prenait, dupe d'elle-même, pour des réalités et des causes. Enfin ils arrivaient à expliquer les faits par les faits et à se contenter de ce peu, qui vaut mieux pour l'esprit éveillé que tous les trésors de ces rêves : « Une loi ».

La succession de ces trois états sont : l'état théologique, l'état métaphysique et l'état positif.

La deuxième pensée de Comte, est sa classification des sciences. Selon lui, six sciences représentent tout le savoir humain : les mathématiques, l'astronomie, la physique, la chimie, la biologie, enfin la sociologie dont Comte se prétend l'inventeur. Leur ordre est celui d'une généralité décroissante.

Donc, en résumé, la loi des trois états, la classification des sciences et la constitution de la sociologie, telles sont les grandes lignes du positivisme.

Et l'éducation positiviste prend pour devise : « la science pour moyen et l'humanité pour

but ». « Ce que le positivisme peut produire avant tout, c'est de limiter la fin et de limiter les moyens pour atteindre à cette fin. » En considérant dans son ensemble, dit Comte, le développement effectif de l'esprit humain, on voit que les différentes sciences ont été, dans le fait, perfectionnées en même temps et mutuellement. On voit même que les progrès des sciences et ceux des arts ont dépendu les uns des autres, par d'innombrables influences réciproques, et que tous ont concouru au développement moral des sociétés. L'auteur du catéchisme positiviste donne des religions la définition suivante : « Les religions consistent à régler chaque nature individuelle et à rallier toutes les individualités. » Cette définition paraît bien pauvre, en regard de cette haute pensée formulée par Pasteur.

« Il faut, disait ce dernier, un lien spirituel à l'humanité, autrement il n'y aurait dans la société que des familles isolées, des hordes, et point de sociétés véritables. » Et il ajoutait : « Ce lien ne saurait être ailleurs que dans la notion supérieure de l'infini, parce que ce lien spirituel doit être associé aux mystères du monde. »

Guyau espère qu'avec le progrès de l'évolution, il se produira quelque chose comme un accouplement de consciences individuelles, en un tout entier et uni. Dès lors il est permis de se demander, dit-il, si les consciences, en se pénétrant, ne

pourront un jour se continuer l'une dans l'autre, se communiquer une durée nouvelle.

Dans cette supposition, Guyau se transporte : « Vers cette époque problématique, quoique non contradictoire pour l'esprit, où les consciences, arrivées toutes ensemble à un degré de complexité et d'unité interne, pourraient se pénétrer beaucoup plus intimement qu'aujourd'hui, sans qu'aucune d'elles disparût par cette pénétration ». D'après cette hypothèse le problème serait d'être tout à la fois assez aimant et assez aimé pour vivre et survivre en autrui.

II

Nous avons étudié précédemment l'évolution des peuples en général et de la France en particulier, nous avons vu le développement des trois grandes puissances qui, alternativement, firent la loi au monde. La puissance religieuse avait concentré dans le temple tout son effort constructif. Ensuite la monarchie, avec des besoins bien différents, avait fait de ces châteaux, des demeures splendides où elle enfermait sa puissance. Enfin la bourgeoisie, qui eut sous la Révolution son âge héroïque, n'eut plus, au cours du xix^e siècle, qu'une idée, à laquelle elle se consacra tout entière, s'enrichir afin de pouvoir jouir. Les arts furent étranglés entre les mains des spéculateurs.

Les efforts individuels, exaspérés par cette obstruction, n'en ont pas moins été très sincères et très efficaces. De nouvelles harmonies ont été trouvées, les différentes secousses qui imprimèrent aux lettres et surtout aux sociétés pendant le XIX° siècle une si formidable poussée, ont amené les arts majeurs à une nouvelle renaissance. Bien que l'architecture monumentale reste muette depuis un siècle, il y a tout lieu de croire qu'elle va bientôt se réveiller de sa torpeur.

La société actuelle n'ayant pas de besoins moraux immédiats à satisfaire, les progrès se manifestant dans la science plutôt que dans l'art, tout conspire à un étouffement complet de l'architecture : l'évolution de la société s'accomplira suivant de nouvelles bases. A de nouveaux besoins correspondront de nouvelles formes. D'ailleurs, depuis dix siècles, les artistes français travaillent à restreindre de plus en plus la part du sentiment pour élargir d'autant celle de la pensée, fidèles en cela à leur mission, qui est de faire prévaloir un certain genre de vérité. Tous les monuments qui aux différentes époques ont enclos les grandes conceptions humaines, que ce soit Dieu ou humanité, religion ou patrie, n'ont tous eu d'autre but. Aussi l'architecture destinée à extérioriser l'un de ses sentiments dominants, n'ayant plus à manifester par la forme l'idée absente, perd pied et

entraîne dans sa chute les autres arts qui lui sont invariablement attachés.

Pour l'instant, le mouvement intellectuel se retire de l'église et travaille à instaurer une religion humanitaire, qui n'a pas encore pris sa forme sociale, mais qui cependant sollicite l'architecture à des tâches nouvelles par sa conception neuve. C'est bien ce culte humanitaire que l'architecture aura à transcrire dans son caractère idéal, cherchant, non pas à rendre l'abstraction des dogmes, mais bien à créer un certain état d'âme correspondant à ce nouveau besoin d'idéal, spiritualisant de plus en plus la forme, transformant la quantité en qualité, la matière en esprit, adaptant ainsi sa fonction aux termes de l'évolution présente.

De plus, nous assisterons à une rénovation complète de l'idéation en architecture.

Car n'ayant pas à livrer une contre-épreuve, l'art cherchera, tout en procédant de la nature, à y introduire de nouvelles conceptions. Il est bien certain que l'imitation, si parfaite soit-elle, n'a pas d'âme, qu'elle n'est qu'une contrefaçon cadavérique de la vie, qu'elle n'a donc plus aucun sens. Sans cela les cires modelées dans les musées de curiosités, ainsi que les moyens mécaniques, tels que la photographie en couleur, seraient le dernier cri de l'art. Or, quand un artiste figure un objet quelconque, soit avec ses formes, soit avec des couleurs, il rend avant tout « son émotion ».

c'est-à-dire ce qu'il a ressenti devant cet objet; il en reconnaît le mystère et il le définit. L'art, a dit François Bacon, est « l'homme ajouté à la nature ». La tâche qui est dévolue à la peinture et à la sculpture de renouveler les formes en les idéalisant, c'est-à-dire en introduisant un élément qualitatif nouveau, est déjà très grande. Autrement vastes seront les conceptions de l'architecture qui, n'ayant à rendre aucune des formes naturelles, amplifieront et exhausseront au contact de la pensée, leurs nouvelles tendances. Pour l'instant le rationalisme en art, fils du libre examen, semble vouloir délimiter à l'utile, l'ensemble des productions artistiques. A chaque modèle créé, l'utilitarisme adapte la formule : A quoi cela sert-il? Si la réponse n'est pas suffisamment convaincante, dédaigneusement le modèle est rejeté. Ce protestantisme en art ne peut guère s'accorder aux conceptions du beau esthétique, attendu que l'adaptation exacte du contenu au contenant n'est pas le seul élément qui entre en cause. Ce n'est là que la réalisation d'un problème économique où l'art n'a rien à voir, puisqu'ici c'est le minimum de matière exigible pour un rendement maximum qui solutionne d'une façon certaine le problème ainsi posé. L'industriel peut, dans ces conditions, se passer parfaitement de l'artiste. Il s'essaie même à proclamer une mort prochaine de l'art, qui n'ose accepter dans ce conflit une place prépondérante.

Bien plus complexes sont les lois chargées de circonscrire en sa forme usuelle, l'objet à animer d'un souffle enchanteur. L'adaptation de la forme à l'objet s'exprime, il est vrai, suivant certains désirs de convenance, de simplicité et surtout de sincérité, mais il lui faut avant tout respecter les ambiances. Un objet n'est jamais seul, il s'apparie toujours à d'autres objets qui en déterminent la fonction bien spécialisée et faut-il, à ce sujet, rappeler la conception de Kant, appliquée au beau? « Le beau cause une satisfaction libre de tout intérêt. Se distinguant par là de l'utile et de l'agréable, il est ce qui plaît universellement sans concept. » Il se distingue donc essentiellement de l'utile et de l'agréable, et le jugement esthétique est indépendant de toute considération de fin ou d'utilité. La beauté étant toujours, d'après Kant, « la forme de la finalité d'un objet, en tant qu'elle y est perçue sans représentation de fin ».

Voici, à n'en pas douter, une frontière irréductible en deçà de laquelle on ne trouvera que mensonge et hypocrisie. Il faudrait à jamais dissiper ces malentendus à l'abri desquels se fondent de nombreuses chapelles, dont chacune se prévaut d'une étiquette et d'un maintien.

L'époque actuelle a créé des nécessités, des besoins qui dérivent les intelligences des grandes voies de la connaissance, vers un snobisme mesquin.

Au milieu de ces besoins multiples que la science appliquée prodigue à nos activités, la bourgeoisie dans son besoin immédiat de jouissance n'a pas su tirer tout le parti que de nombreux essais fragmentaires suscitaient de toute part. Son sybaritisme s'est accoutumé aux douceurs et aux mollesses. Aussi l'effort d'art est-il presque nul! Et l'artiste obéissant en cela au goût bourgeois se contente de similis : simili pierre, simili bronze, simili bois. Tout est faux, tout est criard et tapageur, et le bourgeois de la fin du xix^e siècle a résolu ce problème fantastique de se procurer à bon compte des maisons soi-disant fastueuses où des mobiliers étonnants et éphémères, viennent heurter dans un faux goût de bric à brac toute la fadeur des copies inspirées aux grandes époques. Le malaise général, pour couper court à cet envahissement des siècles passés, se convertit en harmonies nouvelles. Ces harmonies n'ont pas toujours été d'un goût parfait, elles avaient du moins le mérite de réagir, par un emploi plus sévère de la matière, contre tout ce luxe faux et canaille.

Nous assistons dès maintenant à l'avènement du nombre et partant de la force. C'est actuellement le peuple qui attend de l'art, la consécration matérialisée des sentiments qu'il contient en puissance. Là est la vérité esthétique d'aujourd'hui, réalisable demain quand seront résolues les grandes

questions économiques qui étreignent encore les peuples, plus conscients de leurs efforts et plus dégagés des obscurités ataviques. C'est en dehors de la religion révélée, où s'exaltait autrefois sa fonction créatrice que le sentiment de l'infini doit trouver sa forme. C'est dans la pensée et dans la vertu qu'il puisera toute sa force d'expression. Pour l'instant, ce culte neuf remplit nos carrefours de ses divinités. Pas le plus petit hameau de France qui n'ait son ou ses dieux issus du sol natal. Il est de toute évidence de penser que c'est du sein de l'avènement démocratique de toutes ces consciences admirables, que surgira le temple majestueux, où s'inscriront en mémoire des travaux éblouissants qui ont développé dans tous les sens l'activité intellectuelle, l'apothéotique grandeur des penseurs.

A côté des lois sociales qui établissent pour les habitants d'un même pays, plus d'équité, à côté des travaux scientifiques qui créent des activités nouvelles aux prises avec les applications pratiques, il se trouve des philosophes, des artistes, des poètes qui déterminent l'ascension des peuples vers des destinées unitaires. En développant l'homme également dans tous les sens, en le détachant de toutes les tares de milieu ou d'hérédité, en muant en harmonie, les désharmonies de la nature, la science accomplit de grandes merveilles et force l'homme, s'il ne veut retourner à l'état

de bestialité, à se constituer en nature intégrale et la morale naturelle saura limiter les erreurs de milieu pour bientôt les surpasser. En affranchissant l'humanité, elle affirmera de plus en plus la Liberté et la Justice.

L'art de la collectivité, n'ayant pas encore reçu d'impulsion dans la traduction immédiate des besoins moraux de la foule, attend des artistes eux-mêmes les conceptions nouvelles où le peuple puisse démêler le sentiment grandiose où toujours il désaltéra sa soif de beauté et d'infini, en des monuments adaptés à ce besoin.

Ce sont donc ces monuments informulés que le peuple attend de ses penseurs et de ses artistes. C'est à leur réalisation que doivent tendre tous nos efforts.

CHAPITRE VI

SYNTHÈSE

La condition qui élève l'homme au-dessus de l'animal, c'est-à-dire de l'être purement objectif, qui ne reçoit que des impressions sensorielles, c'est le perfectionnement de ses sens par l'éducation, en même temps que l'épanouissement dans sa conscience des sentiments décrits auxquels il assigne un but déterminé.

Les animaux ne peuvent être pris en général, puisqu'ils appartiennent chacun à une espèce particulière dont les fonctions physiologiques sont absolument distinctes. Le chien, le chat, le singe, etc... chez lesquels certains sens sont très développés et d'autres au contraire, comme la limace, dont les sens sont très rudimentaires, forment bien des classes différentes.

Au dernier échelon de l'échelle des êtres, l'homme représente donc seul une famille, dont tout les éléments sont semblables. Un Esquimau

est fait du même processus vital qu'un Chinois, qu'un Européen ; l'acuité de sa vue est sensiblement égale à celle de ses congénères. Les sentiments qu'éveillent les sens chez les uns comme chez les autres, doivent être identiques.

Supposons un instant les contacts établis, l'amalgame fait. Tous, devant les spectacles de la nature, que ce soit un coucher de soleil, le déchaînement des éléments, etc..., éprouveront la même émotion, qui se transformera en un même sentiment de joie ou de tristesse. Déjà nos yeux d'Européens se sont faits aux harmonies étranges d'un Hokusaï, d'un Outamaro ou d'un Kakemono d'Hieroshighé. Notre snobisme en a même précipité l'admiration au point de nous conformer à cette vision très spéciale et de l'admettre au même degré que les œuvres de nos harmonistes les plus délicats. Nul doute que du contact de ces efforts fragmentaires bien caractérisés, va bientôt sortir une compréhension plus vaste, plus générale des harmonies de Nature. Nous tendons de plus en plus et de toutes nos forces vers l'*universalité de la sensation* et la *sommation du sentiment*.

C'est qu'aussi bien la façon de concevoir des Grecs ou des Romains, étant avant tout l'expression vaguement perçue d'une humanité, sans précision dans l'unité d'action, nous paraissait jusqu'alors de moyenne beauté. C'était là, il faut bien l'avouer, une impression erronée due à notre

compréhension particulière et à notre besoin de voir rendues de même façon, les sensations ressenties au contact des êtres et des choses.

Autrefois, la savante antiquité s'est essayée à fixer des lois esthétiques invariables. A travers les siècles, ces lois ont régné en maîtresses. C'est qu'elles avaient pour elles la majesté que donne le temps, la consécration que donne la tradition. L'étroitesse du cadre dans lequel elles se mouvaient d'une part, les progrès de la science et de la raison aidant, ont fait éclater cet ensemble de lois auxquelles nul n'avait le droit d'attenter. Ces règles qui paraissent immuables comme un dogme théologique ne sont plus aujourd'hui universellement reconnues. Les principes sur lesquels on pouvait s'entendre sont très discutés, et il n'est plus permis de recourir à l'un de ces principes pour affirmer la beauté d'une œuvre. Pourtant il serait nécessaire de se former un criterium, base de jugement sinon indiscutable, du moins raisonnable, résultat de la généralisation d'observations personnelles, qui contînt en essence le goût et l'esprit critique capables de discerner par un examen délicat, les productions les plus méritoires de l'art. Deux éléments indispensables, non seulement à son existence mais encore à sa durée, doivent toujours se trouver à l'état de concentration dans toute œuvre d'art. Ce sont : l'idée et la forme. Or, faire une œuvre, n'est-ce pas donner

la vie à un être tout spirituel qui crée entre les intelligences des liens autrement indissolubles que les liens naturels? N'est-ce pas rapprocher en un concept supérieur et unique, toutes les intelligences d'un même climat, afin de les faire communier à un même idéal?

En regardant un tableau, nous avons une sensation unique que nous pourrions comparer à un instrument soliste, développant sa mélodie et dont le cadre renferme tout le drame. Autrement puissante sera cette force qui appellera et unira à elle, tous ces éléments qui impliquent en eux la coexistence de tous les degrés de rapport qu'ont entre eux les corps naturels. Ce qui constitue toute l'harmonie.

Ces deux termes, l'un abstrait contenant une notion métaphysique, l'autre concret et manifestant dans l'espace, un corps, une réalité sensible, ont besoin d'être analysés.

L'art s'empare de l'idéal spontané, transforme en image palpable la vérité afin de faire l'éducation du sentiment et de la pensée. Ces deux forces qui initialement se confondent dans l'instinct, se séparent, se reconnaissent, pour de nouveau arriver à se fondre dans le libre arbitre et effectuer ainsi leur réunion, conjuguant dans l'harmonie, ces deux vérités : vérité de sentiment et vérité de pensée.

Et c'est cette transformation intellectuelle, pro-

gressant sans cesse de l'instinct au libre arbitre, qui incite le penseur à s'appuyer sur le fait pour progresser à l'abstraction.

Les sociétés latines et catholiques n'ont, en définitive, créé que fort peu de véritables penseurs, justement à cause de ce manque d'abstraction, car la pensée théologique a nommé spiritualisme, ce procédé tout sensuel qui consiste à draper l'abstraction d'un manteau de réalisme; elle a perdu par l'emploi de ce matérialisme grossier, l'élément puissant que lui offrait l'art dans l'expression de son mystère.

Les objets nous apparaissent simultanément sous leur forme générale, leur couleur, leur modelé, et les lois de l'apparence qui les gouvernent, sont toutes comprises dans l'optique. Il y a lieu cependant de faire remarquer que souvent une réalité optique est contraire à la loi d'expérience physique. C'est ainsi que la lumière blanche, reconnue telle par les yeux, est en réalité décomposée par le prisme en un faisceau de couleurs. Néanmoins, le grand principe des Grecs, la loi de l'unité rendue sacrée par l'organe de ses philosophes, reste encore aujourd'hui le premier principe de composition admis par toutes les écoles. L'unité d'un sujet consiste dans l'harmonie de ses parties constitutives, ce qu'en musique on appelle l'accord parfait, composé des trois notes, la tonique, la tierce et la dominante.

Condillac dit : « Qu'une multitude d'impressions qui se font à la fois avec le même degré de vivacité, ôtent toute action à l'esprit ; un orchestre nombreux, lorsqu'il exécute une musique sans ordre, ne produit que du bruit. Enfin la confusion des éléments, c'est le chaos. »

Nous avons vu comment s'accomplit l'acte de la vue en face d'un objet. Le rayon visuel dirigé vers un point central (ce qui ne veut pas dire que ce soit forcément le centre de l'objet, car les intensités de lumière, les directions de lignes, amènent fatalement à cette centralisation des effets coloristiques, regardée comme dominante); donc ce rayon visuel, dirigé vers la dominante, devient le plus puissant, tandis que les autres rayons compris dans le cône visuel, perdent de cette puissance à mesure qu'ils se rapprochent des rayons extrêmes. Et c'est de cette variété d'impressions que sort l'unité optique de la vision. Car les parties d'un tout qui ne seraient pas soumises à l'unité du tout dont elles font partie, constitueraient de nouvelles unités, ce qui serait inadmissible.

La variété dans l'unité constitue donc une des lois d'esthétique, mais il existe d'autres règles indispensables et qui sont : le style, c'est-à-dire la représentation des objets sous leur aspect typique, dans leur primitive essence, dégagés de tous les détails insignifiants, simplifiés, agrandis. Ensuite viennent : la convenance ; l'originalité,

c'est-à-dire cette personnalité accrue qui invite l'artiste à créer des activités nouvelles; enfin l'éloignement volontaire de la mode qui constitue dans le temps, un état passager.

L'artiste en définitive n'a pas à rendre un compte exact de la nature. Il doit en comprendre les rapports de volumes, de couleurs et de lignes et c'est ce rapport, résultat de vibrations de masses coloristiques et cubiques, qu'il lui faut surprendre et noter. Ces rapports mathématiques entre hauteur, largeur, profondeur, suscitent une courbe, limitation de la matière exigible de certains efforts. Le travail d'idéation que l'artiste résout avec son instinct créateur y découvre le drame plastique de la nature, reflet de la divinité, véritable induction vers Dieu. Il est permis de supposer que cette science est à trouver qui établira dans une forme quelconque, les points limite de l'espace où s'érigera la courbe enveloppante, pour un problème donné. Cette courbe que nous avons désignée sous le nom de « courbe de beauté », pourrait être déterminée à l'aide d'abscisses et d'ordonnées, véritable contrôle mathématique, conclusion de la courbe, passant en des points invariables de l'espace.

L'œuvre d'art doit en outre, représentant en potentiel les deux grands caractères d'éternité et d'universalité, rendre tangible par l'intervention de la matière, une certaine « quantité d'idéal ». Cette expression « quantité d'idéal » veut dire que

l'idéal étant synonyme de beauté, de vérité infinie, incapable de mensuration et que, si puissante soit l'élucubration du cerveau humain, elle ne saurait jamais, suivant en cela la loi des infiniment grands, atteindre à cet infini.

C'est par l'harmonie unitaire que nous arriverons à la puissance ultime, la plus proche de cet infini. Par l'harmonie unitaire, j'entends : l'accord parfait entre la matière et l'esprit, — accords de lignes, de volumes et de couleurs, tout en faisant surgir de cette harmonie toute sensorielle : l'Idée, c'est-à-dire l'adaptation de la matière à l'esprit, le trait d'union entre le fini et l'infini, et les trois dominantes, le volume, la ligne et la couleur, unies entre elles dans un rapport donné, concourreront par leur diversité à faire jaillir de l'ensemble, la « forme », beauté unitaire, agrégat des contours où s'enferme et s'essore l'Idée. Et le rôle de l'artiste sera d'accorder ces éléments avec ceux de la nature, de façon à former un ensemble qui fasse corps avec elle, et précise la beauté d'un site par les courbes qui l'enveloppent. C'est en définitive la création, pour son existence extérieure, d'une forme ayant la même origine que la primitive essence offerte par la nature, issue cependant tout entière de l'imagination de l'artiste et concluant à la dominante *unitaire* « Esprit » en conformité avec les éléments *multiples* et divers du sujet « matière ».

Il serait donc indispensable que l'artiste, avant de procréer l'œuvre, fût admirablement préparé, s'élevant au-dessus des siècles écoulés, à étreindre toutes les formes de pensée existantes. Après avoir fait une incursion prolongée parmi les différentes sciences, afin de développer sa conscience en tous sens, et de laisser épanouir en lui la fleur de la connaissance, il devra se tracer une route, la suivre sans défaillance, les regards toujours tournés vers ces rivages lointains où se meut la vérité, démêler les besoins de la collectivité et manifester dans la forme, ce rêve d'infini qu'il porte en lui et qui n'est, à tout prendre, que le besoin inné d'immortalité sommeillant au fond de toute conscience humaine. C'est ce besoin de connaître qui l'incitera à transcrire, au sein des passions humaines, et en des œuvres nombreuses, l'effort collectif, issu du milieu social dont il fait partie et pour lequel il formulera ses aspirations.

En concevant un monument dans son ensemble, « harmonie de l'espace », il cherchera à faire vibrer dans un certain rapport les masses coloristiques et cubiques. Ce rapport tout intuitif, tant que des lois scientifiques n'en auront pas manifesté la rigueur, l'artiste devra le comprendre et le traduire et effectuer, de ce fait, l'harmonie totale au sein de l'espace. Dans les formes géométriques et leurs différentes combinaisons, il trouvera les éléments de réalisation de la matière où

le drame plastique se cristallisera sous l'activité bienfaisante de la lumière, créant au contact de ses vibrations, le tressaillement voluptueux et enchanteur de la pensée, se dégageant de l'éblouissante clarté des formes et des contours.

Mais ce n'est pas tout. L'extérieur du Monument, cette « harmonie de l'espace », une fois créée, il lui faudra l'animer d'un souffle, d'une âme bien particulière. C'est ici qu'intervient en puissance toute la haute faculté d'invention de l'artiste. Les ambiances de nature qui l'obsèdent et l'étreignent dans leur puissante volonté, s'arrêtent aux contours de l'édifice pour lui laisser la parole libre, dès la porte franchie.

A l'intérieur du Monument, l'artiste devra créer entièrement l'ambiance. Les efforts de la matière résultant du problème constructif, au lieu de susciter un embarras, une gêne, expriment au contraire une volonté toute harmonique, aux flancs de laquelle se déroule le poème grandiose de la vie. Ici la sculpture et la peinture, trop fragiles et d'une existence trop éphémère pour les altérations de l'extérieur, se hausseront au niveau de l'art dominateur auquel elles prêteront leurs harmonies fragmentaires. Bientôt même, elles le dépasseront par l'évocation magistrale des hautes pensées qu'elles auront à révéler. Partout la lumière, répartie suivant un plan arrêté, assumera la tâche d'agir ou d'éteindre, de dégager ou de caresser,

de découvrir ou de cacher les mille langages qui viennent diversement raconter l'unité vibrante et enchanteresse.

L'impressionisme transcrira en ondes harmoniques, l'essence de vie des êtres et des choses, ainsi que les rapides transitions qui font de la nature, un perpétuel et changeant renouveau.

Flammes d'or, ciels empourprés où s'essaime le grand tourbillon des feuilles mortes, crépitement des cimes, fusées magiques de l'automne.

Fines dentelures de givre qui emmaillotent les gestes suppliciés d'arbres figés sous la tenaille de la bise glacée. Tapis féerique et rutilant de neige entassée. Lac figé, au fond duquel se meurt en une agonie cuivreuse, un lamentable soleil mort.

Éveil tendre et passionné des êtres et des choses, moiteur printanière qui tremble au pistil des fleurs, fécondation magnifique et renaissance d'un nouveau monde.

Claironnement des terres embrasées, fanfare éclatante des couleurs, cuivres majestueux du coucher solaire, embrasement de l'espace, apothéose de la vie innombrable.

Tout cela implicitement compris dans les mystères des transformations multiples, spectacle unique et continuellement changeant auquel la nature nous convie. L'artiste en classera l'impression directe dans l'épanouissement et l'exaltation de son centre intellectuel le plus élevé. Pour lui

il ne suffit pas de voir, mais bien de percevoir, dans les tons épars dont la nature est si prodigue, le secret des harmonies, de comprendre par une savante éducation visuelle, le rythme berceur des ondes coloristiques, d'en goûter le charme profond, d'en savoir discerner les imperceptibles nuances, d'en être, en un mot, ému et impressionné jusqu'au plus profond de l'être.

C'est ainsi qu'au tableau immuable, ne donnant qu'un aspect immédiat, il substituera l'expression éternellement variable et changeante.

Ainsi vibrera en lui tout ce qu'il y a de plus sensible et de suprêmement délicat.

Car l'éducation de l'œil, organe essentiellement modifiable, au sens physiologique du mot, se fait insensiblement. On peut même affirmer que les scènes analytiques transcrites par les tableaux dits de chevalet, ne sont en définitive que des acheminements vers ce progrès tout sensoriel. L'infinie variété des couleurs dont la nature se pare et dont la science dévoile la multiplicité, offre à l'artiste un champ immense. Il lui sera dévolu la tâche de transcrire des sensibilités infinies, perçues à peine par un œil non encore exercé ou du moins perçues inconsciemment par lui, et d'en reconnaître la valeur et l'intensité.

Ainsi donc l'organe visuel admirablement éduqué pourra jouir dans toute sa plénitude de la sensation harmonique, indépendamment de l'idée

dominante à laquelle elle se rattache et à laquelle elle donne sa véritable valeur.

En définitive, l'effort analytique qui, depuis la Renaissance italienne, a pour but de représenter en un cadre une harmonie fragmentaire, n'est bonne tout au plus qu'à éveiller la sensation chez l'homme peu initié et à entreprendre de ce fait l'éducation des centres supérieurs. C'est, en un mot, lui révéler des harmonies qu'il ne goûte pas encore. Sous ce rapport, beaucoup d'hommes restent insensibles à la poésie et au charme que dégagent les phénomènes naturels. Cet effort analytique, bien que nécessaire, ne doit pas constituer le but exclusif et invariable de la production d'art.

Et, bien que nous sachions tous que l'organe de la vue et l'organe de l'ouïe enregistrent des vibrations harmoniques similaires, comprises sous ce rapport dans des plans parallèles d'éducation, et que l'acuité, c'est-à-dire la sensibilité de ces deux organes, peut être amplifiée et éduquée, il n'en est pas moins vrai que la musique, dont la grande voix remplit en ce moment le siècle, forcera les arts majeurs et surtout l'architecture, à des tâches nouvelles. Par suite de l'éducation des masses à une compréhension plus étendue, elle suscitera l'esprit à s'attacher à plus d'abstraction. Les centres supérieurs auditifs étant ainsi exercés, il s'en suivra parallèlement une tension analogue des

centres supérieurs visuels. Déjà la peinture et la sculpture s'attachent à distinguer dans la nature cette complexité apparente, qui n'enlevant rien à l'unité du sujet, ajoute au contraire des divisions infinies de perceptions, unes dans leur ensemble, multiples dans leur moyen d'expression. Il serait même possible que les harmonies fragmentaires surgies des cadres, conspirassent à ce besoin de diversité dans l'unité si nécessaire à l'architecture.

S'il est vrai, comme dans la vie, que c'est la passion qui fait à son gré mouvoir les attitudes et que ce soit du dedans au dehors que s'exprime la poussée des sentiments qu'anime la pensée ; il y a lieu cependant d'attirer vers un but précis toutes ces attitudes, d'en équilibrer les contrastes, d'en atténuer les contours trop précis d'une époque, d'un lieu ou d'une certaine classe d'individus, car il faut faire concourir la foule à la pensée hautement exprimée et but précis, qui n'est à tout prendre que la vérité entrevue par une humanité toujours en évolution et traduire en art ce que la pensée accomplit en nous : la synthèse de l'univers. Car il n'y a pas d'un côté des âmes isolées, de l'autre des formes isolées, il y a la pensée et la matière, les deux principes distincts et invariablement unis formant une unité invariable dans la durée et dans l'espace.

De même qu'il n'y a pas de formes humaines impossibles à abstraire de l'espace environnant,

de même le corps et l'esprit impossibles à désunir, ne peuvent se définir isolément.

Définir l'acte physiologique par lequel l'homme exhale au dehors l'intensité de son moi intime deviendra par la suite un jeu puéril auquel ne pourra se livrer raisonnablement aucun cerveau penseur. Ce n'est plus par rapport à lui-même que l'homme doit être analysé, c'est par rapport à l'univers.

Nous voici bien éloignés de la classification dans laquelle Stendhal fait rentrer les différents caractères de l'homme et qu'il attribue aux six tempéraments : sanguin, bilieux, flegmatique, mélancolique, nerveux et athlétique. Cette sorte de physiologie macabre n'a heureusement inspiré aucun des peintres de l'école moderne, car il eût été absurde d'y puiser le caractère essentiel de chacun des personnages qui animent la scène du tableau et donnent un corps, une apparence sensible au concept moral, à l'idée en un mot.

Le caractère humain isolé n'a plus grande raison d'être défini. D'individuel, il deviendra collectif. S'échappant ainsi de l'analyse laissée aux arts mineurs ou mécaniques, l'art se refondra dans la synthèse pour s'élancer en un élan magnifique de la pensée, vers l'Unité, résumé de ses aspirations. Refoulant toute forme unique définie dans le temps et l'espace, l'art cherchera dans l'aspect du monde sa forme la plus générale, la muera en

des lignes, volumes et couleurs d'intensité et de nombres analogues, en dégageant un certain état d'âme : Il s'approchera ainsi de son terme unique, l'Harmonie Intégrale. Et il est de toute raison d'affirmer qu'il y a impossibilité à rendre des idées, c'est-à-dire de l'abstrait par du concret ; sur la route infinie qui conduit de la molécule à la planète, il y a une progression à observer de l'être inanimé à l'être animé, de l'être animé à l'être humain, formant ainsi autant de séries qui ont besoin d'être déterminées. C'est donc dans la généralisation de la forme, dans l'éveil du symbole que se constituera l'effort artistique de l'avenir. Et ce sera le monument qui nous offrira à l'aide de ces grandes surfaces murales, les pages blanches où éclateront de nouveau, en une symphonie majestueuse, les fanfares splendides des couleurs, l'effort des masses sculpturales, étreignant enfin les piliers et les voûtes du temple afin de faire surgir l'Idée, la directrice intellectuelle. Et c'est vers ce but que doivent tendre dorénavant les efforts des arts majeurs.

Si à l'extérieur, l'édifice résume tout le drame plastique en une intensité colorée de pleins et de vides, de jeux d'ombres et de lumières, tout en accordant le volume total à l'atmosphère et à l'ambiance, à l'intérieur, l'artiste pourra se créer une atmosphère spéciale déterminative de l'un des deux états d'âme précités, en faisant concou-

rir la peinture et la sculpture à un but commun.

En un mot, de la ligne horizontale, ligne de repos, de la ligne verticale, ligne d'action, de la ligne oblique, ligne d'avènement, l'architecture saura tirer, en les combinant, un concours volontaire et caractéristique. Toutes ces lignes se dirigeront vers la dominante et feront surgir du chaos des formes, le signe abstrait, révélateur du mystère par lequel l'homme entrera en communion avec l'infini.

FIN

TABLE DES MATIÈRES

CHAPITRES.	Pages.
I. — Thèse	1
II. — L'unité humaine	31
Matière	31
L'homme physique	31
Les sens. — L'œil	45
Esprit	60
L'homme moral	60
Le caractère ancestral	83
III. — L'évolution générale	91
IV. — Esthétique	125
L'art	125
Le beau dans l'art	145
Les arts majeurs	158
Architecture	158
Peinture	168
Sculpture	172
V. — L'évolution du temple	175
Le temple antique	184
Égypte	184
Assyrie	191
Perse	194
Inde	197
Grèce	208
Rome	218
Christianisme	232
Moyen âge	241

TABLE DES MATIÈRES

CHAPITRES.	Pages.
Le temple enfoui..	273
Renaissance..	273
Louis XIV et Louis XV..............................	275
Révolution...	279
Empire..	284
Le temple reconstruit...........................	287
Temps modernes................................	287
VI. — SYNTHÈSE...................................	303

BIBLIOGRAPHIE SOMMAIRE

Diderot, *Mélanges philosophiques.*
Professeur Al. Bain, *l'Esprit et le corps.*
G. Séailles, *Essai sur le génie dans l'art.*
J. Fabre, *Histoire de la philosophie.*
P. Bénard, *Hégel, sa philosophie.*
Flourens, *De la vie et de l'intelligence.*
H. Poincaré, *la Science et l'hypothèse.*
Dr Charpentier, *la Lumière et les couleurs.*
Dr Metchnikoff, *Études sur la nature humaine.*
Dr M. Nordau, *Psycho-physiologie du génie et du talent.*
Planat, *Encyclopédie d'architecture.*
De Caumont, *Histoire de l'architecture religieuse au moyen âge.*
Michelet, *Histoire de la Révolution.*

www.ingramcontent.com/pod-product-compliance
Lightning Source LLC
Chambersburg PA
CBHW071623220526
45469CB00002B/451